Mallard de la Varende
ensigne de vaisseau
(Brest — 1879)

BIBLIOTHÈQUE DES MERVEILLES

PUBLIÉE SOUS LA DIRECTION
DE M. ÉDOUARD CHARTON

LES TAPISSERIES

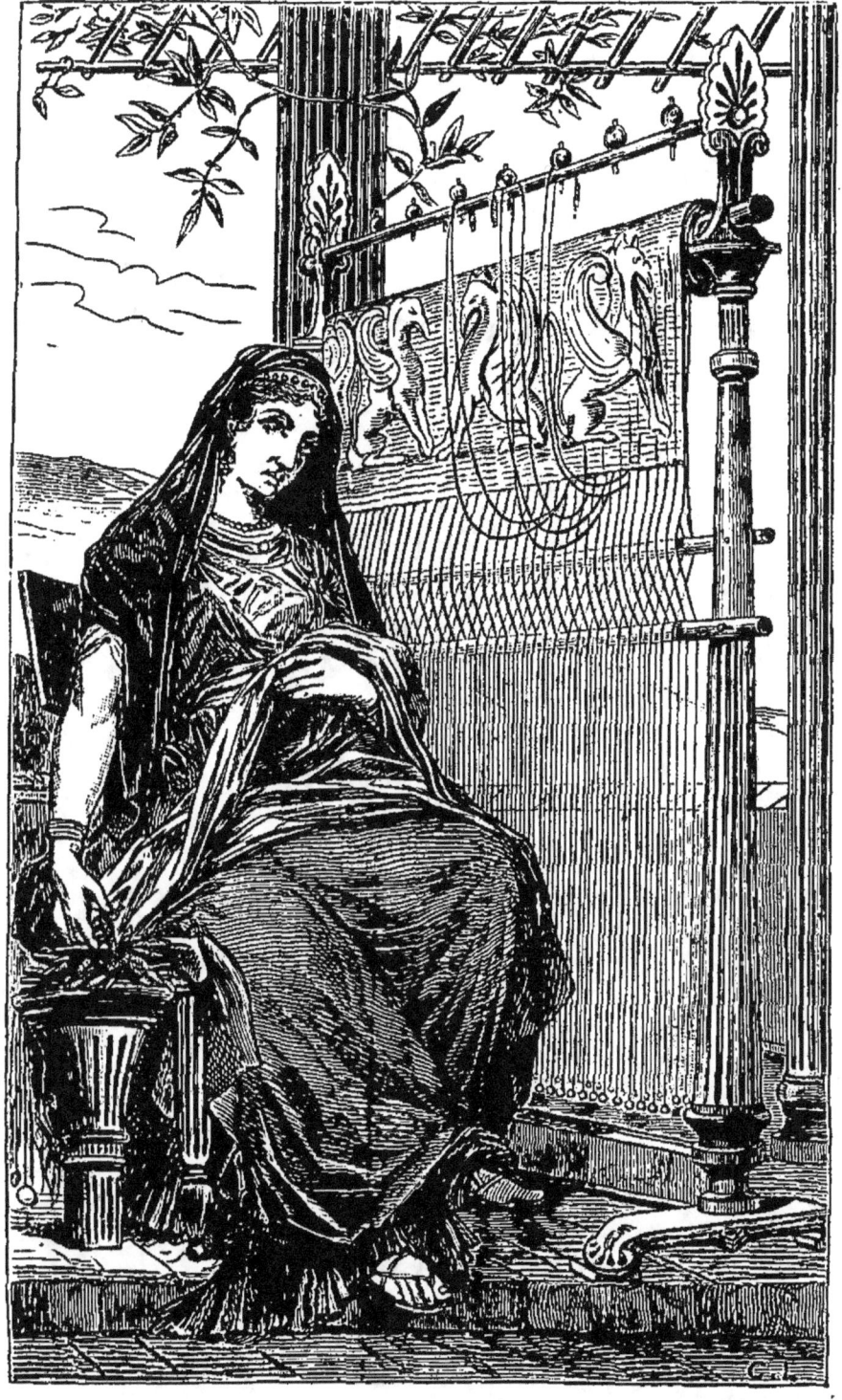

LE MÉTIER DE PÉNÉLOPE.

(Voir pour l'explication des planches la notice à la fin du volume.)

BIBLIOTHÈQUE DES MERVEILLES

LES
TAPISSERIES

PAR

ALBERT CASTEL

OUVRAGE
ILLUSTRÉ DE 22 VIGNETTES SUR BOIS
PAR P. SELLIER

PARIS
LIBRAIRIE HACHETTE ET C^{ie}
79, BOULEVARD SAINT-GERMAIN, 79

1876
Droits de propriété et de traduction réservés.

PRÉFACE

Parmi les monuments que nous a légués le temps passé, il n'en est guère qui renferment autant de richesses pour l'archéologue que les anciennes tapisseries.

Les nombreuses vicissitudes de cette industrie se rattachent à l'histoire du pays où elle s'exerçait. Non-seulement la majeure partie de ses productions porte l'empreinte de l'époque où elles ont vu le jour, mais nous y retrouvons encore le reflet des croyances, des grands événements, et, dans les détails de l'architecture et du costume, le tableau de la vie intime de chaque siècle.

Les tentures qui ornaient nos vieilles cathédrales nous racontent la vie des saints et les légendes mystiques de la foi des premiers âges; ailleurs ce sont les grands faits militaires de chaque règne qui sont esquissés à larges traits; depuis la bataille de Rossebeke, en 1382, jusqu'au massacre

des Mameluks par Méhémet-Ali, tandis que sur d'autres nous pouvons suivre l'éclosion de toutes les œuvres d'imagination, à partir des fabliaux et des romans de chevalerie du moyen âge jusqu'aux aventures du héros de Cervantès et aux scènes des comédies de Molière.

Les progrès de l'industrie de la tapisserie sont intimement liés à ceux du dessin et de la peinture ; leur marche est parallèle, et si, au moyen âge, la manière de traiter les sujets des tentures rappelle les enluminures des missels et les miniatures des livres d'heures, dès l'époque de la Renaissance, ils retraceront les cartons de Raphaël, de Jules Romain, des grands maîtres Italiens et Flamands, comme plus tard ils reproduiront les peintures de Lebrun, de Teniers, de Boucher, et de notre temps, les toiles de Steuben et d'Horace Vernet.

Nous étudierons les commencements de cette industrie en Europe, et nous suivrons son épanouissement dans les Flandres, où les vieux maîtres tapissiers, au milieu des horribles déchirements des guerres civiles et des persécutions religieuses, surent conserver intactes les traditions du *mestier et stil* de tapisserie, jusqu'au jour où nos rois les abritèrent dans leurs palais.

Nous essayerons d'indiquer par suite de quels événements, sous l'influence de quelles causes politiques, économiques, l'industrie abandonna

son berceau pour s'établir en France, et y devenir une industrie nationale et presque un monopole.

Depuis longtemps les Gobelins et Beauvais, qui du reste produisent des chefs-d'œuvre, sont devenus des manufactures de l'État, et c'est au fond de deux petites villes perdues dans les montagnes de la Marche, qu'il faut rechercher aujourd'hui la véritable tradition des maîtres Flamands, qui semblent avoir légué à Aubusson et à Felletin, non-seulement leur génie industriel, mais jusqu'à leur esprit d'indépendance.

Après avoir brillé d'un vif éclat aux XVe et XVIe siècles, cette fabrication était peut-être destinée à s'éteindre, mais elle sut se ranimer au contact de l'art, et, en empruntant successivement ses modèles aux maîtres de toutes les écoles, elle a pu s'élever à une distinction qui l'a maintenue au-dessus des productions vulgaires de l'industrie et a légitimé sa réputation.

INTRODUCTION

Procédés de fabrication. — Hautes lisses. — Basses lisses.

Le métier sur lequel les artistes des Gobelins exécutent leurs merveilleuses tapisseries est, à quelques modifications près, le métier de tisserand figuré sur les hypogées de Beni-Hassan dans l'Heptanomide, trois mille ans avant notre ère, celui des ouvriers d'Alexandrie, la *tela jugalis* des Romains, le même dont se servent encore de nos jours les ouvriers de Cachemire et de Bagdad.

On le désigne sous le nom de métier à hautes ou basses lisses suivant que les fils de chaîne sont tendus dans le sens vertical ou dans le sens horizontal. Sa construction est des plus simples.

Le métier à hautes lisses se compose de deux rouleaux en bois de chêne ou de sapin, supportés par deux traverses verticales reposant en bas sur le sol et jointes ensemble dans le haut par une traverse horizontale. Sur l'un de ces rouleaux, que les Romains nommèrent *scapus*, sont attachés, enroulés, les fils de chaîne qui viennent aboutir au second rouleau, sur lequel s'enroule le tissu au fur et à mesure de sa fabrication (on le désignait sous le nom d'*insubulum*).

La chaîne, une fois tendue sur le métier, est divisée en deux nappes ou plans, séparés entre eux par une ficelle et un bâton de verre, dit bâton de croisure. De cette manière, une moitié des fils est toujours en avant et l'autre en arrière. Tous les fils de chaîne sont pris et embarrés dans de petites ficelles, en forme de boucles ou d'étriers, nommées lisses, qui servent à manœuvrer les fils de chaîne dans un sens ou dans l'autre. Les lisses sont attachées à des bâtons ou lames de bois (de 40 centimètres de longueur) et supportées par une perche tenant toute la longueur du métier.

Comme tous les tissus, la tapisserie se compose d'une chaîne et d'une trame; le travail a une certaine analogie avec celui du tisserand, sauf que dans la tapisserie la chaîne est entièrement couverte par l'exacte superposition des fils de trame, tandis que dans la toile la chaîne n'est couverte que de deux en deux fils.

Pour exécuter le travail, l'ouvrier, tenant de la main droite une broche (ou flûte) chargée de la laine qu'il veut employer pour trame, passe la main gauche dans l'écartement des fils que laisse le bâton de croisure, et lui donne une ouverture plus grande, en tirant vers lui la quantité de fils qui lui est nécessaire; il y passe alors de gauche à droite au moyen de la broche le fil de laine qu'il veut travailler, puis, quand il l'a bien régulièrement tendu, il le tasse avec la pointe de la broche autour de laquelle le fil est enveloppé. Cette première opération se nomme une *passée;* ensuite, ramenant sa broche en sens contraire, il passe ce même fil dans

l'écartement que laissent à leur tour les fils de devant abandonnés à eux-mêmes et ceux de derrière ramenés par devant au moyen des lisses. Cette allée et venue de la broche dans les deux sens opposés constitue ce qu'on appelle une *duite*. Lorsque l'ouvrier a fait un certain nombre de duites, il les tasse au moyen d'un peigne en buis ou en ivoire dont les dents s'introduisent dans l'espace qui sépare les fils de la chaîne.

Dans le métier à basses lisses (qui est le métier ordinaire du tisserand) les rouleaux placés horizontalement sont engagés dans deux traverses de bois, nommées *jumelles*, supportées par quatre poteaux. Comme dans le métier à hautes lisses, sur l'un des rouleaux s'enroule l'ouvrage, sur l'autre est enroulée la chaîne qu'on dispose de la même manière que dans le métier à hautes lisses. Au-dessus de la chaîne, les lames sont supportées par une perche reposant sur les deux traverses qui relient ensemble les quatre montants des poteaux sur lesquels reposent les jumelles. Les lames sont attachées au-dessous de la chaîne à deux pédales ou *marches*, qui servent à élever tour à tour chaque nappe de chaîne au moyen des lisses.

Le basse-lissier, assis sur un banc placé sur le devant du métier, les pieds appuyés sur les marches qu'il fait mouvoir tour à tour, sépare avec les doigts les fils de chaîne qui lui sont nécessaires; puis il introduit entre les deux nappes de chaîne la broche chargée de laine ; il égalise les duites au moyen d'un petit instrument nommé *grattoir* et les tasse en se servant d'un peigne en buis ou en ivoire.

Dans la basse lisse, le dessin ou patron qu'on veut reproduire est placé au-dessous de la chaîne, maintenu par des cordelettes et des lamelles de bois. C'est ce dessin que l'ouvrier copie en allongeant, ou en diminuant la longueur des duites suivant la grandeur du trait qu'il copie et dont il imite la couleur en choisissant une broche de laine de la nuance de la peinture.

Aux Gobelins l'artiste marque sur la peinture, au moyen d'un crayon blanc, les principaux traits et quelques détails du tableau qu'il veut rendre en tapisserie ; ensuite, il reproduit avec un crayon noir, sur du papier végétal appliqué sur le tableau les traits qui sont indiqués en blanc. Il place ce calque sur le devant de la chaîne et l'assure au moyen de baguettes plates. Puis, se tenant derrière à la hauteur du calque, il le reproduit sur la chaîne en marquant avec une pierre noire l'endroit du fil correspondant au trait noir du calque. L'ensemble de ces traits noirs constitue le dessin. Le hautelissier a son modèle placé derrière lui à droite. — Dans la haute comme dans la basse lisse, l'ouvrage s'exécute à l'envers de la pièce ; mais tandis que dans la basse lisse la tapisserie est par rapport à son modèle ce qu'est une gravure reflétée dans une glace, le travail de la haute lisse reproduit exactement la peinture.

Les métiers de la fabrique d'Aubusson sont tous à basses lisses. La chaîne est en coton et la trame en laine ou en soie suivant la qualité de l'ouvrage, quelquefois encore on emploie des fils d'or et d'argent. La plus ou moins grande finesse de la trame

et de la chaîne et le nombre de portées de chaque lame constituent la qualité du tissu. Les lames sont divisées en portées. On appelle portée un ensemble de douze lisses, dont six embarrent les fils de chaîne de la nappe inférieure et six ceux de la nappe supérieure. Ainsi lorsqu'on dit qu'une tapisserie est un ouvrage de trente-six portées, cela veut dire (la lame étant de 40 centimètres de longueur) que dans un espace de 40 centimètres il y a quatre cent trente-deux fils.

On peut ramener à trois qualités les différentes espèces de tapisseries qui s'exécutent à Aubusson et à Felletin.

Le gros point et le tapis de pied sont faits de seize à vingt-quatre portées. Le demi-fin ou bouchon double, laine fine doublée, se travaille de vingt-quatre portées à trente-deux, et le fin, de trente-deux portées à quarante. On appelle aussi l'ouvrage fin bouchon simple. Cette façon de désigner les laines fines a une origine assez ancienne. Elle doit dater du milieu du dix-septième siècle, époque à laquelle on était obligé, à cause des prohibitions de l'Angleterre, de faire venir les laines de ce pays sur les côtes de France en contrebande et par *Bouchons*.

De nos jours, on emploie encore des laines anglaises pour la tapisserie fine ; les plus recherchées pour ce travail sont celles qui viennent du comté de Kent. A Aubusson et à Felletin, on fabrique les tapis de pied avec des laines du pays, du Limousin ou d'Auvergne, qui sont la plupart du temps filées dans cette dernière ville.

Pendant longues années, on s'est servi de la laine

comme chaîne, maintenant, l'usage du coton est seul admis. Ce sont des cotons Cayenne, Louisiane, filés en France, en Normandie principalement. Les fabricants d'Aubusson et de Felletin teignent et apprêtent chez eux les laines. Pendant très-longtemps on attribuait aux eaux de la Creuse la vertu miraculeuse de fixer la couleur et de lui donner du brillant. Les eaux de cette petite rivière possèdent en effet une très-grande limpidité; mais le mérite de faire de belles et bonnes couleurs revient aux teinturiers de ces deux villes, aux soins qu'ils apportent dans la préparation des laines, et au choix des matières tinctoriales qu'ils emploient, sacrifiant souvent un éclat éphémère à la grande solidité des nuances.

Depuis le dernier siècle, la fabrication de Felletin était bien inférieure à celle d'Aubusson, mais nous devons nous hâter de dire que, dans ces derniers temps, grâce à l'intelligence et à l'expérience de quelques fabricants, les produits de Felletin peuvent, en général, rivaliser avec ceux d'Aubusson et qu'il faut une longue pratique du métier pour les distinguer les uns des autres.

La fabrique d'Aubusson emploie environ huit cents ouvriers dont le salaire est en moyenne de trois francs par jour; presque tous travaillent à façon. Les enfants, dès l'âge de douze ans, commencent leur apprentissage et sont payés la seconde année. On les exerce d'abord sur les tissus les plus grossiers, puis, lorsqu'ils ont acquis une certaine habileté de main, on leur fait exécuter des ouvrages de plus en plus fins. La plus grande difficulté

consiste pour les élèves à bien former les objets ;
quant au coloris, ce sentiment semble inné chez eux,
à tel point que pendant une période de deux cents
ans et plus, les ouvriers d'Aubusson ont travaillé
d'après des grisailles, appliquant eux-mêmes le
coloris propre à chaque pièce. Au bout de six ans
d'apprentissage, l'ouvrier travaille à son compte ;
mais il lui faut encore six ou huit années de travail
pour arriver à posséder complétement tous les se-
crets du métier.

Les difficultés à vaincre pour les ouvriers de la
Creuse qui ne connaissent le dessin que par in-
tuition, sont considérables ; ils n'ont pas les res-
sources multiples de la peinture qu'ils reproduisent.
Il faut qu'ils arrivent à rendre ses effets sans le
secours des empâtements, des glacis et des frottis.
Ce n'est que par la juxtaposition des nuances et
des hachures savamment combinées qu'ils peuvent
arriver à imiter les transparences et les dégrada-
tions des teintes. Travaillant à l'envers, ne voyant
qu'une petite partie de leur modèle, il faut qu'ils
se rendent compte néanmoins si chaque couleur
employée ne nuira pas à la tonalité générale et si
chaque objet qu'ils font séparément est bien à
son plan.

« Toutes les professions, disait l'éditeur qui a
imprimé en 1756 les statuts et ordonnances du corps
des tapissiers, supposent dans ceux qui les exercent
des talents relatifs et proportionnés ; quelques-uns
même en exigent d'assez distingués, mais com-
bien en faut-il réunir pour former un habile tapis-
sier ! De quelque manière qu'il travaille, en tapis

sarrazinois, en tapisserie de haute et basse lisse, ne fût-ce même qu'en rentraiture, il doit posséder toutes les règles de proportion, principalement celles de l'architecture et de la perspective, quelques principes d'anatomie, le goût et la correction du dessin, des coloris et de la nuance, l'élégance et l'ordonnance et la noblesse de l'expression en tous genres et en toutes espèces de figures humaines, animaux, paysages, palais, bâtiments rustiques, statues, vases, bois, plantes et fleurs de toutes espèces ; il doit joindre encore à ces connaissances celle de l'histoire sacrée et profane; faire une juste application des règles de la bonne fabrique, et le discernement de ce qui opère la beauté du grain et du coloris, c'est-à-dire les diverses qualités des soies, laines et teintures, qu'il faut souvent rabattre, rehausser ou changer d'œil, raison pour laquelle il leur a toujours été permis de teindre eux-mêmes les étoffes qu'ils emploient. Quand un marchand tapissier se bornerait uniquement au commerce, ces connaissances ne lui seraient pas moins utiles pour le mettre en état de distinguer les diverses fabriques, les auteurs, et de juger du prix des tentures qu'il veut acheter ou vendre. On ne dit rien de trop ici ; ce n'est que par le concours de tous ces talents réunis et mis en œuvre, que les tapisseries et tapis fabriqués par les maîtres tapissiers de Paris, sous les règnes de Henri IV, Louis XIII et Louis XIV ont mérité l'admiration de toute l'Europe. Il est impossible d'y réussir autrement : c'est pour cela que les anciens statuts fixaient à huit ans le temps d'apprentissage. »

Une fois la tapisserie descendue des métiers, elle est soumise à un dernier travail qu'on appelle couture et qui consiste à rapprocher, à joindre avec des fils assortis aux nuances de la trame les petites lisières qui se forment naturellement lorsque l'ouvrier, pour suivre les contours du dessin, est obligé de *monter* des lignes droites dans le tissage, par suite du changement des couleurs de la trame.

Il est souvent question dans les statuts du métier de tapissier, de *rentraiture*. Voilà en quoi consiste cette opération.

Lorsqu'une tapisserie est trouée, que la trame et les fils n'existent plus à un endroit, on rapporte des fils de chaîne qu'on noue aux autres fils qui se trouvent engagés dans la partie encore solide au-dessous et au-dessus du trou. Une fois qu'on a remplacé par ces fils la chaîne qui manquait, on refait le tissu avec de la laine ou de la soie, qu'on fait passer entre les fils de chaîne. Il faut choisir autant que possible de la laine de la même grosseur, afin d'obtenir le même grain comme tissu, et assortir la nouvelle trame à la couleur de l'ancienne afin de dissimuler le raccordement.

LES TAPISSERIES

I

Les tapisseries dans l'antiquité. — Le métier grec. — Le métier égyptien. — La tapisserie d'Arachné décrite par Ovide. Procédés de teinture employés par les anciens. — Le travail dans la Gaule sous la domination romaine. — Les tapisseries d'Orient au v^e siècle. — Métiers de tapisserie dans les monastères.

Pline, après avoir indiqué sommairement les procédés qu'employaient les Égyptiens pour teindre les étoffes blanches, nous déclare, en parlant de la teinture, qu'il néglige de décrire des opérations qui n'appartiennent pas à un art libéral. Ce dédain pour les arts utiles était aussi un des traits saillants du caractère du peuple grec, qui réservait son enthousiasme pour le culte des beaux-arts; et ce n'est que par quelques citations éparses dans les auteurs anciens, et un petit nombre de peintures recueillies parmi les débris de l'antiquité, que nous pouvons avoir une idée de son industrie et de ses instruments de travail.

L'art de broder les étoffes tissées remonte à l'époque la plus reculée. Les Hébreux en attribuaient l'invention à Noëma, fille de Noé; les poëtes et quel-

ques philosophes, tels qu'Aristote et Pline, à une fille d'Apollon nommée Pamphile.

Varron, Pline, Servius disent, mais certainement à tort, qu'Attale fut le premier qui imagina de tisser ensemble l'or, l'argent et la soie, et le poëte persan Ferdoucy nous apprend que ce fut un ancien souverain des Perses, nommé Thamuraz, qui enseigna à son peuple l'art de tisser les tapis.

Dans tous les récits des temps fabuleux, héroïques et historiques, il est fait mention de ce genre de tissu.

C'est pour avoir osé défier Minerve dans l'art de la broderie, qu'Arachné fut métamorphosée en araignée par la déesse irritée, et Philomèle, privée de l'usage de sa langue, broda sur une toile le récit de ses malheurs et du crime de Térée.

Un savant professeur, dans un essai sur les artistes homériques, n'est pas éloigné de croire que les tapisseries brodées par Hélène et Andromaque, sur lesquelles ces princesses avaient représenté les principaux épisodes du siége de Troie, ont pu inspirer le chantre de l'*Iliade* et de l'*Odyssée*. Les guerriers de l'*Iliade* délibèrent assis sur des tapis de pourpre, et Clytemnestre, dans la tragédie d'Eschyle, fait étendre sous les pieds d'Agamemnon les riches tapis qu'il doit fouler pour pénétrer dans son palais, où il va tomber sous les coups d'Égisthe.

Dans les somptueuses demeures de Babylone les murs étaient tendus des plus riches étoffes. D'après Pline, des tissus fabriqués dans cette ville furent vendus à Rome, vers la fin de la république, pour une somme qui équivaut à plus de 160,000 francs

de notre monnaie ; environ deux cents ans après, Néron les achetait au prix de 400,000 francs.

Un passage du *Traité des récits merveilleux*, attribué à Aristote, mérite de fixer notre attention. Sybaris dont parle le récit était une ville de l'Italie méridionale bâtie sur les bords du Crathis, qui exerça pendant quelque temps une véritable suprématie sur les villes de la Grande-Grèce ; elle était renommée par ses richesses et le luxe que déployaient ses habitants; elle fut détruite par les Crotoniates, 510 avant J.-C.

« On fit pour Alcysthène de Sybaris une pièce « d'étoffe d'une telle magnificence, qu'on la jugea « digne d'être exposée dans la fête de Junon Laci- « nienne, où se rend toute l'Italie, et qu'elle y fut « admirée plus que tous les autres objets. Cette « pièce d'étoffe passa, dans la suite, dans les mains « de Denys l'Ancien, qui la vendit aux Carthagi- « nois pour 120 talents (660,000 fr. de notre mon- « naie). Elle était de couleur pourpre, formait un « carré de quinze coudées de côté (environ 8 mètres) « et était ornée en haut et en bas de figures *ou- « vrées dans le tissu*. Le haut représentait les ani- « maux sacrés des Susiens, le bas ceux des Perses; « au milieu étaient Jupiter, Junon, Thémis, Mi- « nerve, Apollon et Vénus ; aux deux extrémités « Alcysthène de Sybaris était deux fois reproduit. »

Avec les dépouilles de l'Asie le goût du luxe avait pénétré dans Rome ; les riches tentures furent recherchées et quelquefois atteignirent des prix excessifs. Tous les descendants de Romulus ne partageaient pas le genre de vie simple et ennemi du

2

faste de M. Porcius Caton, qui, ayant trouvé dans la succession d'un ami, qui l'avait fait son héritier, une pièce de ces tapisseries (haulte lisse, traduit et ajoute Amyot) qu'on apportait lors de Babylone, la fit vendre incontinent.

Les tissus désignés à Rome sous le nom d'*aulæa* ou *aulæum* (αὐλαία) servaient à plusieurs usages. On les employait pour décorer les murs des salles à manger ; un bas-relief du Musée Britannique nous montre une tenture (*aulæum*) disposée de manière à former le fond d'une salle à manger (*triclinium*). Dans un dessin du Virgile du Vatican nous voyons l'*aulæum* servant de couverture à un lit de table. Lorsque Properce dit (Él. xxxii du liv. II) :

Scilicet umbrosis sordet Pompeia columnis
Porticus aulæis nobilis Attalicis.

« Le portique de Pompée, son péristyle ombragé, « ses magnifiques tentures, etc., » il fait allusion à l'un de ces magnifiques portiques, ou colonnades, longues promenades étroites couvertes d'un toit supporté par des colonnes. Les Romains les revêtaient de riches étoffes pour se garantir du froid, de la pluie, et surtout de la poussière. On ne se contentait pas d'en parer les murs et les colonnes, on en couvrait le pavé, et ce n'était pas les moins riches qu'on employait à ce dernier usage. Le luxe de ces tapisseries est pompeusement exprimé par le mot *Attalicis aulæis*.

Dans les théâtres grecs et romains, ces tapisseries brodées de figures rendaient le même service que la toile dans les théâtres modernes, elles cachaient la

scène avant le commencement de la pièce ou pendant les entr'actes; placées autour d'un cylindre introduit dans le briquetage du devant de la scène, on les roulait et on les déroulait à volonté.

A quel genre appartenaient ces tissus? Étaient-ce simplement des étoffes unies, teintes en couleur pourpre, brodées à l'aiguille ou tissées à plusieurs nuances? Pline, très-succinctement il est vrai, nous apprend que ces différents modes de fabrication étaient connus à Rome de son temps :

« Les Phrygiens ont trouvé l'art de broder à l'ai-
« guille ; c'est pour cela que ces ouvrages sont ap-
« pelés Phrygioniens ; c'est encore en Asie que
« le roi Attale a trouvé le moyen de joindre les
« fils d'or aux broderies, d'où ces étoffes ont été
« appelées Attaliques. Babylone est très-célèbre
« pour la fabrication des broderies de diverses cou-
« leurs, d'où le nom de broderies Babyloniennes.
« Alexandrie a inventé l'art de tisser à plusieurs
« lisses les étoffes qu'on appelle brocarts; la Gaule,
« les étoffes à carreaux. »

Nous reviendrons sur cette dernière indication à propos du travail des Gaulois.

L'art de broder les tissus est originaire d'Orient sans aucun doute, et commença par le travail à l'aiguille qui, de tous, présente le moins de difficultés. Mais l'honneur de la découverte de la fabrication à plusieurs couleurs au moyen des lisses revient aux Égyptiens: un passage de Martial, confirme ce qu'a écrit Pline :

Hæc tibi Memphitis tellus dat munera: victa est
Pectine Niliaco jam Babylonis acus.

« Tu dois ces ouvrages à la terre de Memphis ; le
« métier égyptien a vaincu l'aiguille de Babylone. »

Mais déjà du temps d'Auguste on connaissait le travail de la tapisserie à hautes lisses. En lisant dans Ovide, livre VI des *Métamorphoses*, la description non-seulement de l'ouvrage, mais du travail d'Arachné, on suit toutes les phases de la fabrication d'une véritable tapisserie des Gobelins.

Nous demandons au lecteur la permission d'insister particulièrement sur cette citation, qui est la plus complète que nous ayons trouvée jusqu'à ce jour sur le travail de la tapisserie chez les Romains.

La déesse et Arachné commencent chacune leur travail :

Tela jugo vincta est : les fils sont attachés à la barre. Le *jugum* (dans le métier de l'espèce la plus simple, *saes ensouple*, et sur lequel le tissu était conduit de haut en bas) était la barre transversale qui unissait au sommet les deux montants d'un métier vertical, et à laquelle les fils de chaîne étaient attachés. C'est le métier de Circé dans une miniature du Virgile du Vatican. *Stamen secernit arundo*, « une baguette sépare la chaîne. » *Arundo*, c'est le bâton de croisure qui divise la chaîne en deux nappes parallèles.

Inseritur medium radiis subtemen acutis.

« La trame, *Subtemen*, est introduite au milieu» (dans l'espace qui se produit entre les deux nappes de la chaîne) « au moyen de broches pointues ; » il n'est pas question d'une navette, *alveolus*, qui va d'un bout

du métier à l'autre comme dans le travail du tisserand, mais d'un ouvrage fait au moyen de plusieurs broches.

Quod digiti expediunt atque inter stamina ductum.

« Que les doigts dirigent et conduisent à travers « les fils de la chaîne. »

Percusso feriunt insecti pectine dentes.

« Et on frappe la trame au moyen du peigne dont « les dents sont introduites entre les fils. » C'est exactement le travail des hautes lisses, et il semblerait que le poëte a sous les yeux une irréprochable tapisserie des Gobelins, lorsqu'il décrit le mélange ingénieux des couleurs, l'opposition des tons, l'harmonie et le fondu des nuances « pareil aux rayons « du soleil sur les nuages, où l'œil, voyant briller « mille couleurs différentes, ne peut pas saisir la « transition de l'une à l'autre. »

Rien ne manque à ces deux tableaux en laines rehaussées d'or qui représentent les métamorphoses et les amours des Dieux. Celui de la déesse est encadré par des branches d'olivier, et celui de la fille d'Idmon, par un gracieux entrelas de lierre serpentant sur des fleurs.

Un vers de Virgile (*Géorg.*, liv. II) semble indiquer que l'usage de la soie était assez répandu chez les Romains du temps d'Auguste : on trouve dans Pline des indications moins douteuses, mais ce produit devait être d'un prix très-élevé, puisque sous le règne de l'empereur Justinien la soie se vendait encore au poids de l'or.

Originaire de la Chine, la soie passa ensuite dans l'Indoustan, et de là dans la Perse, en Grèce et à Rome, mais elle n'y parvint que fort tard.

Il y avait dans cette dernière ville une teinture qui était un objet du luxe le plus recherché: c'était celle de la pourpre. Il y a grande apparence que cette découverte se fit à Tyr et que le commerce de ce produit contribua puissamment à la prospérité de cette ville.

Suivant Berthollet, le suc dont on se servait pour teindre en pourpre était tiré de deux principales espèces de coquillages: la plus grande portait le nom de pourpre, et l'autre était un buccin; dont les qualités colorantes variaient suivant la côte où on les pêchait.

De chaque pourpre on ne retirait qu'une goutte de liqueur renfermée dans un vaisseau qui se trouve au fond de leur gosier ; quant aux buccins, qui ne contenaient, eux aussi, qu'une petite quantité d'un liquide rouge tirant sur le noir, un rouge brun, on les écrasait.

Lorsqu'on avait recueilli une certaine quantité de ce suc colorant, on y ajoutait du sel marin ; au bout de trois jours de macération, on additionnait ce mélange de cinq fois son volume d'eau, on exposait cette préparation à une chaleur modérée en ayant soin d'écumer les parties animales qui montaient à la surface. Après une dizaine de jours, on essayait avec un peu de laine blanche la hauteur de la nuance de la liqueur.

L'étoffe subissait différents modes de préparation avant d'être plongée dans la teinture : les uns la

passaient dans de l'eau de chaux ; d'autres, afin de mieux fixer la couleur, l'apprêtaient avec une sorte de *fucus*, espèce de plante marine que nous ne connaissons pas très-exactement, mais qu'on croit être une variété de l'orseille que l'on trouve sur les côtes de Candie; d'autres enfin préparaient le drap avec de l'orcanète dont la racine, qui est fort astringente, rend un jus rouge comme du sang.

Ce que Pline désigne sous le nom de *Purpura dibapha*, c'est la pourpre de Tyr qui se faisait par deux opérations, en commençant par teindre avec le suc de la pourpre, puis en donnant une seconde teinture avec celui du buccin.

D'après le mode de préparation et surtout la proportion du mélange du suc des deux coquillages, on obtenait une variété dans les nuances du rouge. La pourpre de Tyr avait la couleur du sang coagulé; la pourpre améthyste tirait sur le violet; il y en avait même une qui avait tout à fait la nuance de la violette.

Quelques-unes de ces couleurs avaient un grand degré de solidité, car Plutarque raconte dans la *Vie d'Alexandre* que les Grecs trouvèrent dans le trésor de Darius une grande quantité de pourpre dont la beauté n'était pas altérée, quoiqu'elle eût cent quatre-vingt-dix ans d'ancienneté.

La petite quantité de suc colorant qu'on retirait de chaque coquillage, la longueur des procédés de préparation maintenaient la pourpre à un si haut prix, que du temps d'Auguste une livre de laine teinte en pourpre revenait environ à 700 francs de notre monnaie.

Les empereurs, plus tard, se réservèrent exclusivement le droit de porter la pourpre, qui devint comme le symbole de leur inauguration; des officiers furent chargés de surveiller cette teinture dans les ateliers où on la préparait, surtout dans la Phénicie. La peine de mort, qui menaçait tous ceux qui auraient l'audace de la porter, fut sans doute la cause de la disparition de l'art de teindre en pourpre, d'abord en Occident, et beaucoup plus tard dans l'Orient, où ces procédés étaient encore en vigueur au onzième siècle.

Voici en résumé, d'après Bischoff, quelles étaient les matières colorantes employées dans la teinture par les anciens :

L'alun, qu'on ne connaissait pas encore à l'état de pureté ;

L'orcanète. Suidas rapporte que cette substance servait aussi de fard aux femmes ;

Le sang des oiseaux, qui fut employé par les Juifs ;

Le fucus. On préférait celui de Crète ; on s'en servait ordinairement pour donner un fond aux bonnes couleurs ;

Le genêt ;

La violette. Les Gaulois en tiraient une couleur qui ressemblait à une espèce de pourpre ;

La luzerne en arbre. L'écorce servait à teindre les peaux, et la racine était employée pour la teinture de la laine ;

L'écorce de noyer et le brou de noix ;

La garance. On ne sait si la garance des anciens était la même plante que la nôtre, ou quelque autre racine de la même famille ;

La vouède (*glastum*).

On faisait usage du sulfate de fer et du sulfate de cuivre pour teindre en noir.

La noix de galle, dont la plus recherchée venait de la Comagène (contrée de la Syrie), servait d'astringent. On pouvait y suppléer par la semence que renferment les siliques (les gousses) d'un acacia particulier à l'Égypte. On employait encore l'écorce de grenadier et quelques autres astringents.

On suppléait au savon — dont on attribue la découverte aux Gaulois, mais qui paraît n'avoir eu d'autre usage chez les anciens que celui d'une pommade propre à nettoyer la chevelure ou à la teindre des couleurs qu'on pouvait y ajouter, — par une plante que Pline nomme *radicula*, et que quelques-uns regardent comme notre saponaire, et par une autre plante que Pline désigne comme une espèce de pavot.

Malgré son despotisme et sa centralisation exagérée, l'administration impériale fut d'abord, dans la Gaule, éclairée et protectrice, et sous son égide, la civilisation matérielle et intellectuelle du pays fit de rapides progrès. Les villes se peuplèrent; les routes, les aqueducs, les cirques, les écoles, en un mot tout ce qui atteste la richesse et l'existence brillante et animée d'un peuple, y abonda. « C'est moins une province que l'Italie elle-même, » disait Pline.

Claude ayant, en 48, déclaré les Gaulois aptes à remplir les fonctions publiques et à entrer dans le sénat, de la Gaule sortirent bientôt des savants, des généraux, des empereurs, qui signalèrent leur influence sur les destinées de Rome.

Les produits de l'industrie gauloise étaient recherchés même dans la capitale de l'empire, et en 282, Flavius Vopiscus, qui a écrit la vie de l'empereur Carin, stigmatise le luxe des jeunes patriciens qui dissipaient leur fortune pour nourrir des histrions, des bateleurs, et pour se procurer des étoffes qu'on fabriquait à Arras et qu'on appelait *byrri*. Le *byrrus* était une sorte de capote à capuchon fort en usage dans toutes les classes sous les derniers empereurs.

Nous savions déjà par Pline que les Gaulois tissaient des étoffes à carreaux, ou pour être plus exacts, à losanges, *scutuli*, travail qui ne peut être produit que par des métiers à lisses combinées ou en exécutant avec la main les changements de couleurs, comme cela se pratique aux Gobelins et à Aubusson sur les métiers de haute et de basse lisse.

Sous la république et dans les premiers temps de l'empire romain, l'industrie était une profession domestique exercée par les esclaves au profit du maître. Chaque propriétaire d'esclaves faisait fabriquer chez lui, non-seulement tout ce qui pouvait servir à son usage, mais il vendait les produits de leur industrie à tout acheteur.

« Par une de ces révolutions lentes et cachées, dit M. Guizot dans l'*Histoire de la civilisation en France*, qu'on trouve accomplies à une certaine époque, et jusqu'à l'origine desquelles on ne remonte jamais, il arriva que l'industrie sortit de la domesticité, et qu'au lieu d'artisans esclaves, il se forma des artisans libres qui travaillèrent non pour un maître, mais pour le public et à leur profit. Ce

fut un immense changement dans l'état de la société, surtout dans son avenir. Quand et comment il s'opéra au sein du monde romain, je ne le sais pas et personne, je crois, ne l'a découvert, mais à l'époque où nous sommes, au commencement du ve siècle, ce pas était fait : il y avait dans toutes les grandes villes de la Gaule une classe assez nombreuse d'artisans libres ; déjà même ils étaient constitués en corporations, en corps de métiers représentés par quelques-uns de leurs membres. La plupart des corporations, dont on a coutume d'attribuer l'origine au moyen âge, remontent, dans le midi de la Gaule, surtout en Italie, au monde romain. Depuis le ve siècle, on en aperçoit la trace, directe ou indirecte, à toutes les époques ; et elles formaient déjà à cette époque, dans beaucoup de villes, une des principales et des plus importantes parties du peuple. »

Jamais l'existence d'une nation ne subit un bouleversement plus complet que la Gaule lors de l'invasion des barbares au ve siècle. Tout ce qui se trouva entre les Alpes et les Pyrénées, entre l'Océan et le Rhin, dit saint Jérôme, fut dévasté. Mayence fut prise et détruite, Worms ruinée par un long siége ; Reims, Amiens, Arras, Térouane, Spire, Strasbourg virent leurs habitants transportés dans la Germanie. Tout fut ravagé dans l'Aquitaine, la Novempopulanie, la Lyonnaise, la Narbonnaise, sauf un petit nombre de villes que le fer menaçait au dehors et que la faim tourmentait au dedans.

Lorsque les derniers débris des légions romaines qui luttaient pour défendre le sol de l'empire eurent

été vaincus ou refoulés, les barbares purent ravager le pays et s'y établir sans rencontrer de résistance nulle part. La nation n'existait plus. Le despotisme des derniers Césars, en poursuivant systématiquement l'écrasement de la classe moyenne, qu'il asservit complétement et brisa par l'organisation du régime municipal, avait tari en elle les sources de la vie.

Au milieu de l'effondrement général du monde romain, une seule chose resta debout, l'Église. Héritière du gouvernement municipal, elle se porta comme arbitre entre les envahisseurs et les vaincus. Sa protection s'étendant à tous, elle devint un immense asile, et ce furent les populations laborieuses groupées et abritées sous l'ombre des cloîtres et des abbayes, qui sauvèrent les traditions des arts industriels et libéraux.

Du ve au viiie siècle, l'esprit religieux du peuple et la dureté des temps avaient contribué à augmenter le nombre de ces monastères. Chacun de ces établissements formait comme une petite société qui pouvait se suffire à elle-même : pour le service du culte, elle avait une église et un prêtre choisi dans son sein ; pour les besoins matériels, des métairies qui étaient exploitées par des colons et des serfs. Les moines et leurs serviteurs pratiquaient les métiers utiles tout en cultivant les beaux-arts ; ils fabriquaient les étoffes de lin et de laine, travaillaient la pierre, le bois, le fer, façonnaient l'ivoire, l'argent et l'or et taillaient les pierres précieuses (*Lettres de Servat Loup, abbé de Ferrières*).

Cette organisation, qui datait des Mérovingiens,

s'adaptait merveilleusement au nouvel état de choses créé par le démembrement de l'empire de Charlemagne en royaumes distincts, morcelés eux-mêmes en une multitude de gouvernements locaux, taillés en quelque sorte à la mesure des relations et des idées du temps. Aussi le moyen âge a-t-il été l'époque de la plus grande prospérité de ces petites républiques religieuses, lettrées, agricoles et industrielles.

Les premières tapisseries dont il soit fait mention depuis la chute de l'empire romain, étaient destinées à la décoration des églises, et les premiers ouvriers tapissiers dont nous ayons à signaler l'existence, étaient dirigés par des moines.

Favorisé par une navigation commode, le commerce de Paris, établi sous la domination romaine, se maintint sous celle des Francs. Des Juifs, des Syriens, des habitants du midi de la Gaule, y apportaient de riches étoffes, de belles armes, des bijoux, tous les objets brillants pour lesquels les Francs comme les autres barbares étaient passionnés. Un de ces marchands juifs, nommé Salomon, devint receveur général des revenus du fisc du roi Dagobert. Le Syrien Eusèbe acquit assez de richesse pour acheter l'épiscopat, et après la mort de Ragnemode, il devint en 591 évêque de Paris (Grégoire de Tours, liv. X, c. XXVI).

Des tapisseries apportées par les Syriens servirent probablement de modèle, pour le tissu et le genre de dessin, aux premières tentures qui furent faites pour les églises. En confrontant les descriptions que nous donnent les auteurs du temps des unes et des

autres, on trouve une très-grande analogie entre le travail des Orientaux et celui de l'Occident. Ammien Marcellin, dans le récit qu'il nous a fait de l'expédition de l'empereur Julien en Orient, parle des scènes de chasse et de combats qu'on voyait sur les murs du pays de Ctésiphon. Cela doit, à notre avis, s'entendre plutôt par des tentures que par des peintures à fresque. Ctésiphon, ville de Babylonie, était bâtie à 4 kilomètres du confluent du Tigre avec le Delas, et assez près de Séleucie à la prospérité de laquelle elle porta un coup fatal. Elle fut la capitale des rois parthes. On devait dès cette époque fabriquer à Ctésiphon et à Séleucie les merveilleux tissus dans lesquels les ouvriers de Bagdad, qui fut bâtie plus tard avec les ruines de ces deux villes, excellent encore aujourd'hui.

Saint Aster, qui fut évêque d'Amasée (Amasieh, ville de la Turquie d'Asie, renommée encore pour son commerce de soies), nous donne, dans une de ses homélies, la description complète de ces tapisseries d'Orient à la fin du IV° siècle: il condamne « cet art
« aussi vain qu'inutile, qui par les combinaisons de
« la chaîne et de la trame, imite la peinture et re-
« présente les formes de tous les animaux, et les
« habillements bigarrés d'un grand nombre de figu-
« res ; il y a des lions, des ours, des chiens, des
« bois, des chasseurs, ou bien des sujets tirés de
« l'Évangile; le Christ avec tous ses disciples, les
« miracles, les noces de Galilée avec les cruches,
« la pécheresse, Lazare sortant du tombeau, etc.,
« et ceux qui se montrent ainsi vêtus sont consi-
« dérés comme des murailles peintes. »

Ce genre de tentures était dès lors répandu en Occident. Sidoine Apollinaire (né à Lyon en 430, mort en 488, évêque de Clermont-Ferrand), dit que sur les *tapisseries étrangères,* « on trouve retracés « les sommets du Ctésiphon et du Niphate, des « bêtes féroces et des animaux sauvages courant « avec rapidité sur une toile vide... qu'on y voit « encore, par un miracle de l'art, le Parthe au regard « farouche et la tête tournée en arrière. » Les sujets que représentaient ces tapisseries, la description qu'on nous fait du paysage, indiquent assez leur origine. C'étaient probablement ces tentures d'Orient qui devaient parer nos premières basiliques et les palais des rois mérovingiens; car tout semble indiquer que sous la première race tous les objets précieux venaient de l'étranger. Les étoffes propres aux meubles et aux vêtements étaient manufacturées dans le pays. Chaque roi, chaque homme puissant avait sa manufacture, son gynécée où les femmes filaient et tissaient le lin et la laine ; le même mot, chez les Romains, *gynœceum,* servait aussi par analogie pour désigner une fabrique de toile où l'on n'employait que des femmes pour filer et tisser.

M. Alcan, dont personne ne peut méconnaître l'autorité en cette matière, en rapprochant les divers textes des auteurs, en observant attentivement les premiers échantillons de l'industrie du tissage, qui ont été trouvés dans les tombeaux de l'abbaye Saint-Germain des Prés, conclut : que le système de tissage le plus anciennement pratiqué se rapproche le plus de celui que nous désignons sous le nom de système à *basses lisses.* « L'examen attentif

« dit-il, d'un métier dont se servent les naturels de
« l'île d'Oualan, que M. le capitaine Duperrey,
« membre de l'Institut, a rapporté d'un de ses voya-
« ges, nous a confirmé dans cette opinion. M. Du-
« perrey, en nous montrant ce métier, a eu l'obli-
« geance de nous faire voir les espèces de ceintures
« au tissage desquelles il est exclusivement employé.
« Nous avons pu admirer le goût du dessin de ces
« bandes façonnées ainsi que leur parfaite exécu-
« tion. »

Il y a apparence que c'était sur des métiers à
basses lisses que les Gaulois fabriquaient les étoffes
à carreaux ou à combinaisons de losanges, dans le
genre des bordures que tissent encore les Kabyles
et de celles dont M. Duperrey a rapporté le spéci-
men. Plus tard, les ouvriers durent se perfectionner
au point d'imiter les modèles venus de l'Orient.

Saint Angelme de Norwége, évêque d'Auxerre,
mort en 840, faisait exécuter pour son église un
grand nombre de tapisseries. Vers 985, les religieux
de l'abbaye de Saint-Florent de Saumur fabriquaient
eux-mêmes, dans leur enclos, des tapisseries
de diverses sortes. Dom Martenne et Dom Durand,
dans leur *Histoire du Monastère de Saint-Florent
de Saumur*, nous décrivent une tenture complète,
que Mathieu de Loudun, abbé de ce monastère,
nommé en 1133, y fit exécuter pour son église.
Sur l'une des deux pièces qui devaient orner le
chœur, on représenta les vingt-quatre vieillards de
l'Apocalypse, sur l'autre, un sujet tiré du même
livre ; sur les tapisseries de la nef, on avait figuré
des chasses de bêtes fauves.

D'après des documents qui paraissent sérieux, il aurait existé à Poitiers en 1025 une fabrique de tapisseries si renommée que les rois, les princes et les prélats étrangers s'y fournissaient. Ses produits étaient recherchés même par les évêques d'Italie.

En 1060, Gervin, abbé de Saint-Ricquier, achetait des tentures et faisait faire des tapis; *in pannis adquirendis, in tapetibus faciendis*, dit un texte, où il est question de l'emploi que cet abbé faisait des revenus du monastère.

Un passage de la vie des abbés de Saint-Alban atteste l'habitude consacrée dans les abbayes de faire exécuter en tapisserie le portrait ou quelque trait de la vie du saint patron. Dans l'histoire de ce monastère, de l'ordre de Saint-Benoît, il est fait allusion à une tapisserie représentant le martyre de saint Alban.

On trouve les traces de ces décorations des églises au moyen des tapisseries : à Saint-Denis, à Saint-Wast, au Mans; l'abbaye de Fleury possédait en 1095 des tentures tissées en soie ; d'après les règlements de l'abbaye de Cluny, fondée en 910, les murs et les siéges du monastère devaient être couverts de tapis les jours de solennités. Le Père Labbe, qui nous a fourni la plupart de ces renseignements, nous apprend encore que, lors du concile qui fut tenu en 876 à Ponthion (diocèse de Châlons-sur-Marne) en présence de l'empereur Charles le Chauve, la salle du concile était tendue de tapisseries et les siéges couverts de tapis.

Les tapisseries de cette époque représentaient non-seulement des scènes de chasse et des sujets

religieux; mais nous voyons par la description de quelques-unes de ces tentures, que dès le x° siècle on reproduisait déjà des portraits de rois et d'empereurs.

Le texte de Grégoire de Tours ne laisse aucun doute sur l'emploi des tapisseries. On ne s'en servait pas, dit-il, pour les portes, les autels et le pavé, mais pour les murailles.

II

Les tapissiers sarrazinois et les tapissiers en haute lisse. — Le 1er *Livre des mestiers* d'Éstienne Boyleaux. — Différents statuts organisant la corporation des tapissiers depuis saint Louis jusqu'en 1789.

Sans vouloir fatiguer le lecteur par une longue dissertation sur le genre véritable auquel appartenaient les tapis désignés au moyen âge, sous le nom de *tapis Sarrazinois*, *tapis Nostrez*, *tapis Velutz*, *tapis de Turquie*, nous croyons utile d'indiquer quelles étaient les étoffes ainsi désignées.

Sarrazinois veut dire, selon nous, travail fait à la mode des Sarrasins. Comme les premiers *tissus brodés* étaient venus de l'Orient, on donna par extension le nom d'*œuvre de Sarrazins* à tout ce qui avait un cachet oriental. Bien avant les croisades, le goût pour les modèles venus de ces contrées s'était développé et, particulièrement pour les riches étoffes, de précieux spécimens étaient répandus en Occident. Le style arabe fut surtout recherché. Venise, qui faisait presque à elle seule tout le trafic des objets orientaux, ne se contenta pas de les importer, elle fabriqua à s'y méprendre des étoffes, des broderies, des bijoux imitant ceux de l'Orient

et les répandit en Europe. Paris, les Flandres, Arras, adoptèrent ce genre avec succès, et on appela longtemps *œuvre sarrazinoise*, *œuvre de Damas*, des objets de fabrication occidentale, mais dont les premiers modèles avaient été apportés d'Orient.

Dans tous les inventaires ou comptes, les tapisseries sarrazinoises sont distinguées des tapisseries de haute et basse-lisse. Les premières sont désignées sous le nom de broderies, les autres sont appelées fil d'Arras, façon d'Arras, de Brabant, de Tournay.

Nous voyons dans l'inventaire des meubles, joyaux, tapisseries de Charles-Quint, à l'article Chambres (on appelait *chambre* non-seulement une pièce de l'appartement, mais les tentures, tapis et tapisseries, qui composaient la décoration; ce nom était donné particulièrement à la chambre à coucher):

« Une riche tapisserie or et soye, asçavoir le chiel, dossier et couverture de lit, appelée la Chambre des Dames, faicte de font de soye cramoisi rouge, richement ouvrée, contenant, asçavoir :

« Neuf pieces de tapisserie vieille, trouées et faites à or de *fille d'Arras*, plains de dames portans oiseaulx et semez d'arbres et herbages.... et le champ rose. » Cette chambre était évidemment tendue de tapisseries d'Arras, c'est-à-dire faites en haute ou basse lisse.

La description qu'on nous donne des étoffes garnissant d'autres chambres, montre qu'il s'agit de tissus bien différents.

« Une chambre appellée la chambre d'Utrecht,

faicte à personnages d'ör et de soye et de *brodure sur satin* cramoisi rouge... le tout doublé de toile rouge.

« Une vieille chambre de velours cramoisi, semée de brodures, etc., et au milieu les armes de Hollande et de Bavière faictes d'or et d'argent en broderie. »

Ces deux dernières chambres étaient donc tendues de tapisseries faites de broderie en soie et or, sur velours et satin, *en travail sarrazinois*.

Quelques articles de l'inventaire des tapisseries du roi Charles VI, 11 mars 1421, lèvent tous nos doutes à ce sujet :

« X. *Item*. Une chambre à *façon sarrazinoise*, vieille et usée, contenant ciel, dossier et couverture *brodée* autour de *velours* pers (bleu) *brodée à fleurs de lys* et doublée de toile vermeille, et en la couverture et dossier, les peaux de deux bêtes sauvages, en manière de panthère. Prisée quatorze livres parisis.

« XVII. *Item*. Une petite couste-pointe de *façon sarrazinoise brodée sur cuir au milieu* de veluyau pers (de velours bleu) un escu aux armes de Bourbon et deux pappegaulx doublé de toile perse (bleue); prisée quatre livres parisis.

« LV. *Item*. Une nappe de toile pour autel, *brodée à façon des Sarrazins*, contenant quatre aulnes trois quartiers de long et sept quartiers de large. Prisée soixante sous parisis. »

Nous avons en France un des plus intéressants spécimens de la tapisserie sarrazinoise au moyen âge. C'est la célèbre tapisserie dite de Bayeux, qu'on attribue généralement à la reine Mathilde, femme de Guillaume le Conquérant. Sur une immense toile

de lin de soixante-dix mètres de longueur sont brodés en laine les principaux faits de la conquête de l'Angleterre par les Normands.

Cet art de la broderie paraît être resté longtemps l'apanage des femmes en Occident ; nous savons que la reine Berthe filait, et que Charlemagne avait fait apprendre à ses filles à broder et à filer. Les Angles avaient inscrit dans un de leurs codes que l'amende ou la composition à payer pour le meurtre d'une femme sachant broder ou tisser les étoffes devait être d'un tiers plus élevée que le meurtre d'une autre femme appartenant à la même condition.

Les tapis *nostrez* (nost-rez), noués ras, étaient des tissus ras, lisses, qui s'employaient le plus souvent comme tapis de pied et qu'on appelait ainsi par opposition aux tapis *veluz* de Turquie ; lesquels sont selon toute apparence les tapis qu'on désigne encore de nos jours sous le nom de tapis de Turquie ou de Smyrne.

Les inventaires les désignent d'une manière qui ne permet pas de les confondre avec les tapisseries de haute et basse lisse :

Ainsi dans l'inventaire des ducs de Bourgogne, de 1398, on lit :

« Pour douze tappis velutz du païs de Turquie, « dont il y en a deux moyens et dix petits. »

Quoique nous n'ayons pas l'intention de faire, dans ce petit travail, l'histoire de la broderie, nous croyons utile de donner un extrait du *Livre des mestiers* d'Étienne Boyleaux, prévôt de Paris sous

Louis IX, parce que c'est la plus ancienne pièce authentique que nous possédions concernant l'organisation du travail au moyen âge, les obligations auxquelles les *mestiers* étaient astreints et les priviléges dont ils jouissaient.

Louis IX avait réformé la prévôté de Paris, fonction qui se vendait à l'enchère et qui était remplie par deux bourgeois de la ville, lorsqu'un seul n'était pas assez riche pour l'acheter. Cette prévôté, comme la plupart des magistratures féodales, investissait le titulaire de droits arbitraires qu'il rendait souvent très-onéreux pour les habitants, en même temps qu'il savait s'affranchir des devoirs de protection qu'elle lui imposait. Le roi nomma Étienne Boyleaux prévôt de Paris, et lui assigna des gages.

Boyleaux exerça ses fonctions avec zèle et intelligence ; c'est à lui qu'on doit l'établissement de la police de Paris ; il modéra et fixa les impôts qui, sous les prévôts fermiers, étaient perçus d'une manière tout à fait arbitraire sur les marchandises et le commerce. Il divisa les marchands et artisans en différents corps, et leur donna des statuts et règlements connus sous le nom de *Livre des mestiers*. Nous reproduisons plus loin le titre LI concernant les tapissiers sarrazinois, à la suite duquel on lit une requête que ces tapissiers présentèrent au roi Louis IX, pour réclamer l'exemption de faire le guet.

La police de Paris, composée de soixante sergents, moitié à pied, moitié à cheval et commandée par le chevalier du guet, était devenue insuffisante; chaque nuit était marquée par des vols, des incendies et des

crimes de toutes sortes. Paris et ses environs, dit Joinville, étaient remplis de voleurs et de malfaiteurs. Les Parisiens demandèrent au roi la permission de veiller eux-mêmes à leur sûreté et de faire le guet pendant la nuit, ce qui leur fut accordé en 1254, et c'est à cette *garde*, qui fut nommée le *guet de mestiers* ou des *bourgeois*, que la requête des Sarrazinois fait allusion.

Livre des métiers, par Etienne Boyleaux prévôt de Paris sous Louis IX. Rédigé vers 1260.

Titre LI. — *Des tapissiers de Paris sarrazinois.*

Quiconques veut estre tapicier de tapis sarrazinois à Paris, estre le puest franchement, pour tant qu'il œuvre aus us et aus coustumes del mestier, qui telz sont.

Nus tapicier de tapis sarrazinois ne puet ne ne doit avoir que J (un) apprentiz tant seulement, se ce ne son si enfant nez de leaul mariage, et li enfant de sa fame seulement.

Nus tapicier ne doit ne ne puet prendre son apprentiz à mains de VIIJ ans de service et cent S. (cent sous) de Paris, ou à X anz, et en prendre tant d'argent comme il en puet avoir, soit pou (peu) ou grant ne nient (rien) : mès plus service et plus argent puet il bien prendre, se avoir le puet.

Se li apprentiz s'en part d'entour de son maistre sans congiet ou a tout (avec) congiet, li mestre ne puet ne ne doit prendre autre apprentiz devant que li

VIIJ ans en soient enterrinement accompliz, que li apprentiz qui partiz s'est devait accomplir.

Si li apprentiz se rachate ainz que li. VIIJ ans soient accompliz, le mestre ne puet ne ne doit prendre autre devant que li VIIJ ans seront passez.

Si li apprentiz s'en va sans congiet, li mestre le doit querre (chercher) une journée tant seulement à ses propres couz.

Nul fame ne puet ne ne doit estre aprise au mestier devant dit, pour le mestier qui est trop greveus (pénible). Nus ne puet ne ne doit ouvrer de nuiz; car la lumiere de la nuiz n'est pas souffisans à ouvrer de leur mestier.

Nus du mestier devant dit ne puet ne ne doit ouvrer de file se il n'est de lainnes et retors bons et loiaux: et qui se mettroit autre chose l'œuvre seroit fausse.

Nus ne puet ne ne doit prendre apprentiz se il n'i a IJ prudes homes ou trois au mains, del mestier, au prendre ou racorder le marchié et la convenance; ne ne doit li apprentiz mettre main en l'œuvre devant donc que li convenance ait esté raccordée ou li marchiez faiz en la manière desus devisée. El mestier devant dit ne puet ne ne doit nus ouvrer come valez ou come ouvrer, se il ne se fet creables (s'il ne prouve) au mains par son serement, que il ait ouvré à son mestre bien et loiaument, tant que ses mestres lait quité.

El mestier devant dit a IJ preudes homes jurez et serementez de par lou Roy que li prévôz de Paris met et oste à sa volonté ; liquex jurent seur seinz que il mestier devant dit en la manière desus devisée

garderont bien et loiaument à leur pooir, et que il toutes les entrepresures que ils sauront que fétes i seront, au plutost que ils pourront par reson au prevost de Paris ou à son comendement le feront à savoir.

Quiconques mesprendra ou fera contre nus des articles del mestier devant dit, il l'amendera toutes les foiz que il en séra reprins de X S. de Paris. à poïer au Roy V S. et au pouvres de saint Innocent V S.

Li dui preudome establis à garder le mestier devant dit doivent départir les V S. de Paris devant diz, aus pouvres, si comme il est dit devant, bien et loiaument par leur serement.

Li dui preudome qui gardent le mestier devant dit, de par lou Roy, sont quites du guet pour son mestier que il li le gardent.

Tous cil qui ont soissante ans d'aage, et cil que leur fames gisent d'enfant, tant come il les gisent, sont quites du guet. Et soloient estre tuit li autre del mestier devant dit, fors puis IIJ anz en ça que Jehan de Champiaus, maistre des toisseranz, les a fait guetier contre droit et contre reson, se come il semble aus preudes hommes du mestier; car leur mestier n'apartient qu'aus yglises et aux gentishomes et aus hauz homes, come au roi et à contes, et par tèle reson avoient il esté frans de si au tens devant dit que icil Jehan de Champiaus à qui le guet des toisserans est, les a fait guetier contre reson, si come il est devant et met le pourfit en sa bourse, et non pas en la bourse du Roy. Pour laquel chose li preudome du mestier devant dit prient et re-

quèrent au roy que il i mette sa grasce et son conseil sur ceste chose, à ce que ils soient quites du guet tout communement, si come ils ont esté en son tens, fors que puis IIJ anz en ça, et au tens son père le roy Leouis et son bon aïeul le roy Felippe (Philippe-Auguste).

« Li preudome du mestier devant dit doivent la taille et toutes les autres redevances que li autres bourgeois de Paris doivent au roy. Mès ils ne doivent rien de chose que ils vendent et achatent, apartienant à leur mestier, ne ne devroient du guet se il pleisoit à l'excellence et à la débonaireté du roy. »

On le voit, les tapissiers sarrazinois formaient une des plus anciennes corporations de Paris qui remontait au moins au « bon roy Felippe; » et leur requête fut entendue, très-probablement en considération de ce que leur mestier n'appartenait qu'aux églises et aux grands personnages, comme au *roy et à contes*.

Les statuts promulgués, dans les années 1277, 1280 et 1302, n'imposent aucunement aux *Sarrazinois* l'obligation de faire le guet, comme voulait les y obliger Jehan de Champiaus, maître des tisserands; une ordonnance du 8 février 1484 les en déclare francs et quittes, sans qu'ils soient tenus de rien payer pour jouir de cette exemption.

Le titre LII du *Livre des mestiers* des « tapisseiers de tapis *nostrez* » portait que « nus du mestier ne puet ne ne doit comporter ne faire comporter par la ville de Paris tapis pour vendre, se ce n'est au jour du marchié, c'est à savoir au vendredi et au samedi, et ce ont establi li preudome du mestier

pour le larrecin que l'on puet faire en leur hostiex (hotels) du mestier devant dit, que on a fet aucune fois. »

Dès le XIII^e siècle, les tapisseries figuraient au nombre des objets qu'on apportait pour vendre à la foire du Lendit, qui se tenait en juin, le mercredi avant la fête de saint Barnabé et jours suivants, entre le village de la Chapelle et Saint-Denis, dans un champ appelé le champ du Lendit.

On trouve sur les registres de la taille que Philippe le Bel leva en 1299 sur les bourgeois de Paris, que le nombre des maîtres tapissiers figurant aux rôles est de vingt-quatre.

Les tapissiers de haute lisse furent définitivement incorporés aux tapissiers sarrazinois, le second samedi de Carême de l'année 1302. Les nouveaux articles ajoutés ce jour aux statuts de 1277 et 1280 sont ainsi motivés. « Après ce discours, fut meu entre les tapiciers sarrazinois devant diz d'une part, et une autre manière de tapiciers que l'on appelle *ouvriers en la haute lice*, d'autre part, de ce que les mestres des tapiciers sarrazinois disoient et maintenoient contre les ouvriers en la haute lice, que ils ne pooient ne ne devoient ouvrer en la ville de Paris jusques à ce qu'ils fussent jurez et serementez, aussi come ils sont de tenir et garder tous les poinz de l'ordonnance dudit mestier, en la manière qu'il est contenu ès lettres dessus transcriptes et un registre du Chastelet, pour ce que c'est aussi un semblable mestier.... de la volonté et de l'assemblement, Renaud le tapicier, Simon le breton.... pour eux

et pour le commun des tapiciers sarrazinois, voulurent, louèrent et approuvèrent.... ce adjouté par nous de leur commun accord, qu'iceux mestres ouvriers en haute lice, pourront prendre et avoir apprentis.... pourront ouvrer en la haute lice tout comme ils pourront veoir de lueur de jour et pourront travailler dans la ville.... et pour les choses dessus dites faire tenir et garder, seront establis, à savoir : un maistre du mestier de tapis sarrazinois et un autre maistre du mestier de haute lice. »

De ce que le métier des tapissiers sarrazinois était plus ancien à Paris que celui des ouvriers en haute lisse, il ne faut pas conclure que l'industrie des premiers ait en France une origine plus éloignée que celle de la haute lisse. Suivant nous cela prouve uniquement, que les hauts-lissiers n'exercèrent que plus tard leur industrie à Paris. Pendant presque toute la durée du règne des Carlovingiens, la ville fut assiégée et ravagée par les Normands. Les successeurs de Philippe Ier furent obligés de détruire un à un les repaires des seigneurs féodaux qui tenaient la campagne, rançonnaient les voyageurs et rendaient l'accès de Paris pour ainsi dire impossible. Pendant ce temps les ouvriers en tapisseries vécurent sous la protection de l'Église ou des hauts barons, dont quelques-uns étaient aussi puissants et plus riches que leur suzerain ; à mesure seulement que le pouvoir royal grandit et que son autorité s'affermit, les ouvriers des industries de luxe vinrent se grouper à côté de la cour du roi de France.

En 1625 les tapissiers en haute lisse et les Sarrazinois, qui jusque-là avaient formé entre eux un corps à part, furent réunis aux *couverturiers-nostrés sergiers et aux courte-pointiérs-coutiers.*

Lorsque la corporation des tapissiers de Paris fut dissoute en 1789, elle était composée de six communautés réunies sous le nom de Corps et Communauté des Maîtres Marchands Tapissiers, comprenant: 1° les tapissiers sarrazinois; 2° les tapissiers haute-lissiers, marchands et fabricants de tapisserie de haute et basse lisse, faisant aussi la rentraiture; 3° les tapissiers nôtrez marchands et fabricants de serges, de tiretaines, couvertures de soie, etc.; 4° les tapissiers contre-pointiers, marchands de toutes sortes de meubles et tapisseries; 5° les tapissiers courte-pointiers faiseurs de tentes, pavillons, etc.; 6° les courtiers fabricants de coutils.

La corporation des tapissiers avait des armoiries reçues et enregistrées par Charles d'Hozier le 26 mai 1698. C'est un écu mi-parti, azur à senestre et argent à destre, portant sur azur effigie de saint Louis, avec la main de justice, le sceptre et la robe fleurdelisée, et sur argent, l'effigie de saint François d'Assise en prière, sa mitre déposée près de lui à senestre.

La patronne des Sarrazinois, rentrayeurs et hauts-lissiers était sainte Geneviève de Paris; saint Sébastien était le patron des couverturiers nôtrez; les courte-pointiers étaient sous la protection de saint Louis roi de France et de saint François d'Assise. En dernier lieu, on ne célébrait officiellement que la fête de saint Louis.

Malgré l'ancienneté de l'origine de leur corporation à Paris, il paraît qu'au XVIIe siècle, les Sarrazinois avaient perdu beaucoup de leur importance, ou que leur métier avait subi de telles transformations qu'il était déjà fort difficile de préciser au juste la nature de leur fabrication.

En 1632, Pierre du Pont dit dans son livre de la *Stromatourgie*, à propos de cette industrie :

« Il est à présumer qu'après l'entière ruine des Sarrazins par Charles-Martel en l'an 726, quelques-uns d'iceux qui sçavoient faire de ces tapis, fugitifs et vagabonds, ou possible rechappés de sa defaite, s'habituèrent en France pour gaigner leur vie et commencèrent à faire et establir cette manufacture de tapis sarrazinois. De savoir de quelle fabrique ni de quelle metode ou estoffe estoient faits lesdits tapis, on n'en peut que juger, sinon que l'on voit par ladite sentence (de 1302) que ces tapissiers sarrazinois sont institués beaucoup devant les tapissiers de haute lisse et estoient en possession de longtemps, mais sur leur déclin, et que lesdits tapissiers de haute lisse commençoient à naistre pour, ensevelir et mettre hors lesdits sarrazinois comme ils ont fait.

« Tant il y a que ceste manufacture, si c'est la mesme, estant manquée en ces pays, soit qu'elle soit demeurée entre ces Turcs, soit qu'elle ait esté perdue depuis ce temps, nous la voyons neanmoins estre relevée et retablie avec plus de perfection qu'elle n'a jamais esté et qu'elle n'est dans la Turquie. »

Pierre du Pont, qui fut le premier ouvrier de la

Savonnerie, a été dérouté probablement par le mot *Sarrazinois*, qui lui a fait confondre les tapis fabriqués par ces derniers, avec les tapis de Turquie, dont il a introduit la fabrication en France et dont il vante avec raison l'*excellence*. C'est peut-être d'après le récit de Pierre du Pont, qui attribue l'origine de la fabrication des tapis sarrazinois en France aux Maures échappés aux coups de Charles-Martel, tout en avouant pourtant ne pas savoir « de quelle fabrique ni de quelle methode estoient faits lesdits tapis, » que les premiers écrivains qui ont eu à parler de l'histoire de la tapisserie, n'ont pas hésité à attribuer aux Sarrazins qui ont envahi la France en 732 la fondation des fabriques de haute lisse.

Les Sarrazinois figurent encore sur les statuts de 1625 et 1627, que nous reproduirons en partie, à cause de la similitude que présentent certains de ces articles avec les ordonnances de Charles-Quint, qui avaient été promulguées en 1544 à Bruxelles « sur le mestier et styl des tapisseries. »

« Art. VIII. Il sera enjoint à tous les maîtres et ouvriers de haute lisse sarrazinois et de rentraitures, courte-pointiers, nôtrez, coutiers, de bien et duement travailler et œuvrer de bonnes étoffes, sçavoir de faire et œuvrer de toutes sortes de tapisseries de haute lisse, tapis sarrazinois pleins et velus de toutes sortes de façon, de Turquie et du Levant, qu'ils ne soient de toute fine laine, soie et fleuret (l'on nommait fleuret à cette époque, un fil de bourre de soie qu'on mêlait avec de la soie ou de la laine) ; or et argent et d'*imiter les desseins à patrons* au plus près que faire se doivent, à peine

d'amende, et qu'à le faire autrement l'ouvrage sera tenu pour faux, et le maître l'amendera de vingt livres parisis d'amende, sçavoir la moitié au Roy et l'autre moitié aux maîtres jurez.

IX. Il sera défendu à tous maîtres, savoir : d'employer du faux or et argent pour du fin, ni or de Boulogne pour or de Milan, ni *fleuret pour de la soie*, ni autre chose de semblable; et sera défendu d'employer ni mettre en œuvre du fil, tant pour servir de laine, que soye et fleuret, attendu que c'est chose fausse ; *ne mettra-t-on peinture sur l'œuvre achevé :* et toutes tapisseries et tapis qui seront trouvez sur aucune, qui ne soient tout de laine, seront tenus pour faux et le maître l'amendera de vingt livres parisis, la moitié au Roy et l'autre aux jurez.

X. Que nul ne pourra rentraire aucune tapisserie ni tapis sarrazinois, dit de Turquie ou du Levant, de toutes les sortes, se rompuz et gâtez qu'ils puissent être si, premièrement, elle n'est chaînée de bonne et fine chaîne de laine, et comme elle est étoffée et fabriquée, et assortira les laines, soye et fleuret, or et argent au plus proche que faire se doivent, et le tout comme elle était fabriquée auparavant, et quiconque chaînera de fil, ni n'assortira au plus proche les couleurs, ni qui n'imitera le dessein, toutes fois l'œuvre sera tenu pour faux, et le maître l'amendera de vingt livres parisis d'amende, savoir la moitié au Roy et l'autre aux jurez.

XI. Que nul ne pourra nettoyer ni rafraîchir toutes sortes de tapisseries et tapis, si premièrement que ce ne soit de bonne étoffe pour faire couleur,

4

de teinture cramoisy commune, suivant et conformément à celle comme ladité tapisserie est fabriquée et étoffée; et *quiconque emploira peinture* ou malfaçon en icelle, l'œuvre sera tenu pour faux et le maître l'amendera de vingt livres parisis d'amende, comme dit est.

XII. Que nul ne pourra doubler aucune tapisserie ni tapis, si, premièrement, la toile n'est lessivée ou du moins mouillée, et sera défendu de coudre les relais desdites tapisseries de fil blanc; mais de toute autre sorte, de fil de couleur, les pourra-t-on coudre, et le tout par l'envers, à peine d'amende comme il est dit ci-dessus.

XIX. Il sera défendu à toute personne, de quelque condition et qualité qu'elle soit, de s'ingérer de travailler et se mêler des fonctions de tapissier, s'il n'est maître en cette ville de Paris, à peine de confiscation des marchandises, outils et ustenciles, et de cent livres d'amende, moitié au Roy et l'autre moitié aux jurez. »

Dans ces règlements, les tapissiers de haute et basse lisse sont tenus à observer les mêmes statuts. Il paraîtrait que les métiers dont se servaient les tapissiers parisiens étaient des métiers à hautes lisses; en effet, lorsque les fabricants flamands vinrent s'établir à Paris sous Henri IV, les prévôts et échevins représentèrent dans une supplique que « la tapisse-
« rie de haute lisse qui a cy-devant fleury en ceste
« ville est délaissée et discontinuée depuis quelques
« années, est beaucoup plus precieuse et meilleure
« que celle de la marche (ou de basse lisse) dont ils

« usent aux Pays-Bas, qui est celle que l'on veut à
« present establir. Nous prions nosdits sieurs de la
« court de supplier sadite Majesté de donner moyen
« aux tapissiers de haute lisse en cette ville de nour-
« rir et entretenir nombre d'apprentifs françois pour
« ledit establissement dont la dépense sera fort pe-
« tite. »

III

Les tapisseries en Flandre. — Influence de la prise de Constantinople par les Croisés en 1203 sur l'art et l'industrie de la Flandre. — Organisation des métiers. — Lutte des communiers de Flandre contre la féodalité. — Les tapisseries de sducs de Bourgogne. — Les premiers peintres flamands. — Roger Van der Weyden.

Nous avons vu que le nombre des maîtres tapissiers de Paris, sous le règne de Philippe le Bel, n'était que de vingt-quatre, et jamais pourtant l'usage des tapisseries comme tentures, comme draperies, comme cloisons mobiles ne fut aussi répandu qu'au moyen âge. Mais à cette époque le grand atelier de production était la Flandre, qui possédait tous les éléments propres à assurer le développement de cette industrie : une organisation spéciale des métiers, un remarquable choix de matières premières et une certaine connaissance de l'art de la peinture.

D'après les commentateurs de Vasari, MM. Leclanché et Jeanron, cet art dut pénétrer dans les Pays-Bas avec la civilisation romaine, et s'y fixer avec le christianisme. On trouve, dans les anciennes chroniques de ces provinces, le témoignage de la protection qu'accordèrent aux peintres, les princes

et les hauts dignitaires de l'Église, et un pays qui plus tard, grâce à son commerce et à son industrie, se plaça à la tête de la civilisation, ne dut pas se laisser devancer, dans cette branche, par la France et l'Allemagne ses voisines.

Fiorello dit que les religieuses d'un couvent flamand, de l'ordre de Saint-Benoît, consacraient leurs loisirs à l'étude de la peinture et que les Carmes de la ville de Harlem firent représenter sur les murs de leur église, les portraits de tous les comtes de Hollande jusqu'à Marie de Bourgogne. En 959, un évêque de Liége ornait son église de tableaux retraçant la vie de saint Martin, et en 1296, Anvers possédait six ateliers de peintres et sculpteurs.

La prise de Constantinople par les Croisés, puis l'élévation au trône impérial du comte Baudouin, établirent des relations suivies entre les Flamands et les Grecs. Cet événement exerça une influence considérable sur l'industrie flamande, qui reçut de Byzance une véritable initiation aux arts de l'Orient. On se demande si ce sont des échantillons de tentures dans le genre de celles que décrivait saint Aster, qui, rapportés en Flandre, ont servi de types aux anciens fabricants de *byrri*, pour tisser des *draps d'or imagiés*, ou bien si des artisans flamands sont allés eux-mêmes à Constantinople observer les secrets de cette industrie, ou encore, si elle a été introduite en Flandre par des artistes grecs envoyés par les empereurs à leurs cousins. Toujours est-il qu'on voit les Flamands, dans leurs peintures et dans leurs tapisseries, repousser les coloris ternes et blafards, pour adopter ces nuances vigou-

reuses et ces tons éclatants qui semblent conserver comme un reflet du ciel de l'Orient.

Nous avons une preuve de l'échange de produits qui se faisait au xiiie siècle entre les villes de Flandre et celles du Levant.

Guillaume le Breton (*Philippide*, livre IX) nous raconte qu'en 1213, lors de la guerre entre Philippe-Auguste et le comte de Flandre, « à Dam qui était « alors le port de Bruges, se trouvaient des riches- « ses survenues de toutes les parties du monde : « lingots d'or et d'argent, étoffes de Syrie, soies de « la Sericane, tissus des îles de la Grèce, pellete- « ries hongroises, graines qui produisent la teinture « écarlate, radeaux chargés de vins de la Gascogne « et de la Rochelle, fers, métaux, draps de Lincoln « et mille autres marchandises. »

Le Parlement avait, en 1299, prononcé la réunion de ces riches provinces à la couronne, et il fut alors possible à Philippe le Bel d'annexer sans verser une goutte de sang les Flandres à la France.

Meyer, Villani, Guillaume de Nangis, Oudegherst nous ont fait le récit de la réception que les Flamands, alléchés par les belles paroles du roi, firent à leur nouveau sire, lorsqu'au printemps de l'année 1300, il fut visiter sa nouvelle conquête qui lui avait si peu coûté. Les fêtes que lui offrirent Gand, Bruges et Ypres furent splendides. Les gens des métiers, richement habillés, joutèrent comme des chevaliers, et le luxe qu'étalèrent ces gros bourgeois, couverts d'habits aux couleurs éclatantes, chargés de lourdes chaînes d'or, fit pâlir d'envie les nobles besoigneux de France et la reine Jeanne de Navarre, qui

s'écria à l'aspect des marchandes de Bruges, revêtues de leurs plus beaux atours : « J'avais cru jus-
« qu'à présent que j'étais seule reine, mais j'en vois ici plus de six cents. » A la vue de tout ce déploiement de richesses, Philippe, au contraire, était radieux ; il partit après avoir caressé ses nouveaux sujets par des promesses de maintenir leurs franchises, tout en se jurant bien d'assimiler l'administration de ce pays à celle de ses autres provinces, et surtout de leur faire suer de l'or.

Mais les Flamands, qui s'étaient jetés dans les bras du roi parce que leur comte avait violé leurs garanties, résistèrent lorsque leur gouverneur Jacques de Châtillon se mit à les rançonner.

D'abord trente chefs de métiers de cette ville de Bruges, qui avait si bien accueilli Philippe, vinrent se plaindre au gouverneur, disant qu'on violait leurs priviléges et qu'on ne payait pas les ouvrages commandés par le roi (des tapisseries peut-être). Jacques de Châtillon les fit arrêter, le peuple s'assembla en armes, et les délivra. Cette émeute ouvrit la grande lutte que les communes de Flandre soutinrent contre le pouvoir royal et surtout contre la féodalité. Elle fut longue et sanglante, acharnée de part et d'autre ; les combattants ne manquèrent jamais d'aucun côté. Quand une armée flamande était écrasée, comme à Mons-en-Puelle, de ces grosses fourmilières qui avaient nom Gand, Bruges, ou Ypres, il en sortait une seconde bien vêtue et bien armée. La déroute de Courtrai ne découragea pas non plus les chevaliers. « La grasse
« Flandre, dit Michelet, était la tentation naturelle

« de tous ces gouvernements voraces. Pour tout ce
« monde de barons, de chevaliers, que les rois de
« France sevraient de croisades et de guerres pri-
« vées, la Flandre était leur rêve, leur poésie, leur
« Jérusalem. Tous étaient prêts à faire un joyeux
« pèlerinage aux magasins de Flandre, aux épices
« de Bruges, aux fines toiles d'Ypres, aux tapisse-
« ries d'Arras. »

Raconter ces luttes entre la féodalité et les gens des métiers, ces querelles entre les *ongles bleus* (les ouvriers) *et les mangeurs de foie* (les marchands), c'est raconter en partie l'histoire de la tapisserie en Europe pendant cette période.

Les tapissiers formaient en Flandre la corporation la plus brillante, la plus relevée de la nation des tisserands, qui, pendant ce temps de discorde, se signala continuellement par sa turbulence et, il faut le dire, par son initiative et son courage. Leur nombre était considérable. D'après Oudegherst, (*Chroniques de Flandre*, p. 295), à Gand, les tisserands occupaient vingt-sept carrefours, et formaient, à eux seuls, un des trois membres de la cité. Autour d'Ypres, ils étaient 200,000 en 1342; à Louvain, avant leur émigration en Angleterre, vers 1382, ils étaient 50,000.

Ce furent les tisserands qui donnèrent le signal du massacre des Français à Bruges, le 21 mars 1302, et plus d'un baron à Courtrai dut périr sous les maillets de plomb des tapissiers. Après la prise d'Ypres en 1380, Louis de Nevers fit couper la tête à plus de 700 foulons et tisserands; et en 1382, cette corporation se fit bravement écraser, en dis-

putant au pont de Commines le passage de la Lys à l'armée française.

Le grand Jack Van Artewelde sortait d'une des plus notables familles du métier des tisserands ; le promoteur de la révolte de Bruges, en 1302, était, dit Meyer, un homme d'une soixantaine d'années, sorti du peuple, borgne, petit, à l'aspect dur, d'un grand courage, bon au conseil, prompt de la main, nommé Pierre le Roi, *opificio textor pannorum*, ce qu'on peut traduire par ouvrier en tapisserie. Placés comme un perpétuel objet de convoitise entre la France, l'Angleterre et l'Allemagne, obligés de lutter sans relâche contre la féodalité, les communiers des Flandres apprirent de bonne heure à défendre leurs franchises, et trouvèrent, dans le système des corporations, le développement et la sauvegarde de leur industrie.

Au premier coup de cloche, les gens de Gand, de Bruges, d'Ypres, etc., enrégimentés, bien armés, venaient se ranger sous la bannière de leurs métiers, et suivaient courageusement le chef qu'ils s'étaient donné, soit qu'il fallût, comme à Courtrai, se mesurer avec la chevalerie, soit qu'il s'agît de défendre les droits de la cité contre les empiétements d'une ville voisine, ou même d'écraser une rivale commerciale. La commune primitive avait fini par être absorbée dans la confrérie des métiers.

Un passage, que nous trouvons dans un mémoire publié par les magistrats d'Anvers au xviie siècle, qui n'est ni daté ni signé, mais qui doit, d'après M. A. Wauters, remonter à l'époque des archiducs Albert et Isabelle, résume en quelques phrases la

situation du pays et les idées autour desquelles gravita sa politique pendant plusieurs siècles : « Et « que nous n'avons en temps de paix, pour nous ga- « rantir de ceste pauvreté, que les mains, l'industrie, « diligence, et quasi continuel labeur et travail, « c'est-à-dire, le trafficq et commerce, la naviga- « tion, la pescherie et les manufactures sans les- « quelles le peuple ne se sçauroit maintenir et « estre contenu en obeyssance, ains seroit con- « traint de mal faire ou cercher des remuèments « en sa pauvreté... »

Édouard III savait bien qu'il frappait la Flandre au cœur, lorsque, voulant user de représailles contre Louis de Male, qui avait fait arrêter les sujets anglais qui se trouvaient dans ses États, il prohiba l'exportation des laines anglaises en Flandre, et ordonna de ne plus se servir que de draps ouvrés dans le pays (1336). Aussitôt que la disette de laines anglaises commença à se faire sentir sur les marchés de Flandre, les métiers cessèrent de battre et une foule d'ouvriers durent émigrer, faute d'ouvrage.

Depuis les cruautés qu'il avait exercées après la victoire de Cassel, victoire à laquelle il devait sa couronne, le comte Louis était odieux à ses sujets. En admettant les étrangers, les Français surtout, à la libre pratique du commerce et de l'industrie, et en soutenant les campagnes, il avait mécontenté les grandes villes qui prétendaient exercer un monopole ; la rupture des relations avec l'Angleterre amena l'explosion de la révolte qui depuis longtemps fermentait dans les esprits.

Un de ces hommes dans lesquels s'incarnent, à un moment donné, le génie et les aspirations d'un pays, le brasseur Jack Artewelde, « sorti d'une des plus notables familles du métier des tisserands, » dit Froissard, soutenu par les corps des métiers, prit la direction du mouvement, et engagea la lutte contre le parti français. Il assembla à Gand, les députés des trois grandes villes, Gand, Bruges et Ypres, « et leur montra que sans le roi d'Angleterre « ils ne pouvaient vivre ; car toute la Flandre était « fondée sur draperie, et sans laine on ne pouvait « draper : » les Flamands alors chassèrent le comte et entrèrent en négociation avec Édouard.

Rien n'aurait pu vaincre la Flandre, si l'accord se fût toujours maintenu entre les grandes villes. Ce nom de *Flandres*, au XIVe siècle, n'exprimait pas un peuple, mais une réunion de plusieurs pays fort divisés, une agglomération de tribus et de villes. Outre la différence de races et de langues, les rivalités commerciales et politiques semaient des haines terribles entre les villes ; les différents corps de métiers, qui avaient chacun ses magistrats, sa justice, sa bannière, se jalousaient entre eux ; mais tous détestaient un souverain qui ne pouvait maintenir son autorité qu'en attisant les haines locales, pour dominer les villes les unes par les autres.

Si les Flamands étaient le premier peuple de l'Europe par les richesses et les franchises, l'intérieur de leurs cités était, en revanche, livré à toutes les passions, et à tous les emportements de l'anarchie.

Chez ce peuple de travailleurs, il y avait excès de force, surabondance de vie ; les ouvriers, les tisserands surtout, qui faisaient de grands gains, hantaient les tavernes et les places publiques, toujours prompts à jouer du couteau.

Dans l'enceinte même de Gand, les foulons et les tisserands se livrèrent un combat furieux ; ces derniers, soutenus par Artewelde, écrasèrent les foulons ; et quelque temps après, Artewelde lui-même périssait, assassiné dans une émeute par un tisserand, nommé Thomas Denys. « *Poures gens l'amontèrent premièrement*, dit Froissard, *méchants gens le tuèrent en parfin.* »

Les grandes villes faisaient peser une effroyable tyrannie sur les petites ; si quelques ouvriers, trouvant qu'ils payaient trop cher le dangereux honneur d'être de *Messieurs de Gand*, quittaient la ville pour s'établir dans un village qui devenait alors un centre industriel, la grande cité commençait par interdire le travail dans la banlieue, puis si la concurrence devenait trop gênante, elle brisait les métiers de sa petite rivale.

La question des eaux fut pendant le XIVe et une partie du XVe siècle, une source de discordes perpétuelles entre les villes ; ce fut elle qui amena la terrible guerre de Gand, et cette fameuse bataille de Rossebeke, dont les ducs de Bourgogne de la maison de Valois aimaient tant à voir la représentation sur leurs tapisseries.

Gand, qui était placée au centre des eaux, à l'endroit où se rapprochent les fleuves, ne voulait souffrir aucune innovation qui pût détourner le tra-

fic des marchandises de la voie qu'il suivait ordinairement. Aussi, lorsque les habitants de Bruges, fiers d'un droit qu'ils avaient acheté du comte, voulurent creuser un canal pour y faire passer la Lys, les Gantois, furieux, sortirent de leur ville, se jetèrent sur les travailleurs de Bruges, qu'ils assommèrent ; la bannière du comte fut déchirée et son bailli fut tué.

Louis de Nevers vint à Gand pour interposer son autorité et essayer de dissoudre la confédération *des Chaperons blancs*, mais il y fut accueilli par des huées, et partit la rage dans le cœur.

Après avoir vainement imploré le secours de Charles V, qui lui refusa toute assistance, « car « c'estoit le prince le plus orgueilleux qui fust, et « celui que, plus volontiers, il eut mis à raison » (Froissard), il ne songea plus dès lors à réduire ses sujets à l'obéissance que par la terreur et les supplices. Les révoltés répondirent à ses cruautés par le meurtre de ses chevaliers et l'incendie de ses châteaux ; alors se déchaîna sur la Flandre une lutte implacable qui devait durer plusieurs années.

Un moment soutenus, puis abandonnés par les grandes villes que le comte était parvenu à ressaisir, les Gantois se montrèrent héroïques dans le danger et dignes de l'ascendant qu'ils voulaient prendre sur le reste de la Flandre.

Écrasés à Nivelles, le 13 mai 1381, ils semblèrent trouver encore dans leur défaite comme un redoublement d'énergie.

D'après les conseils d'un de leurs braves capitaines, nommé Peter Van den Bosch, ils allèrent

chercher dans sa maison, où il vivait paisiblement avec sa famille, le fils du fameux Jack Artewelde et le prirent pour chef. Le *grand Jack* sembla revivre dans son fils Philippe, qui se montra digne de la mission que ses compatriotes lui avaient confiée.

Ayant vu ses tentatives de paix se briser devant l'inflexibilité du comte, qui ne voulut entendre parler de capitulation autre « que tous les Gantois ne vinssent, la corde au cou, se mettre à sa discrétion, » Philippe, assiégé dans sa ville, près de succomber par la famine, prit cinq mille hommes de choix, et suivi de quelques charretées de vivres, il marcha droit à Bruges où était le comte.

Les Gantois rencontrèrent à une lieue de Bruges l'armée ennemie, forte de 45,000 hommes environ, et en majeure partie composée des milices de la ville ; ils se jetèrent piques baissées sur leurs adversaires, les renversèrent du premier choc et les poursuivirent jusque dans les rues de Bruges, où ils pénétrèrent en même temps que les fuyards.

La ville fut saccagée ; d'après Froissard et Meyer, la fureur des vainqueurs s'abattit principalement sur les gens des métiers; des corporations entières furent passées au fil de l'épée (3 mars 1382), et le comte, caché sous le lit d'une pauvre femme, ne put se sauver que le lendemain à la faveur d'un déguisement.

Artewelde, auquel toutes les villes se soumirent, prit le titre de Régent de Flandre, se donna pour armes « trois chaperons d'argent sur champ de sa-« ble, pourceque ce chapeau estoit autrefois le sym-

« bole de la liberté » et rivalisa de faste avec les plus grands seigneurs féodaux.

La bataille de Bruges eut un profond retentissement en France ; les princes, sachant que les bourgeois de Paris étaient en relations suivies avec les Gantois, décidèrent facilement le jeune roi à déployer l'oriflamme et à marcher contre les révoltés. « Car, si on laissoit telle ribaudaille, disoit le « duc Philippe le Hardi, comme ils sont en Flan- « dre, gouverner un pays, toute chevalerie et gentil- « lesse en pourroit estre honnie et destruite, et par « consequent toute chrestienté. » (Froissard.)

L'armée royale, composée de 10,000 lances, sans compter des nuées d'arbalétriers, routiers et varlets, opéra à Hesdin sa jonction avec l'armée du comte, forte de 16,000 hommes, et entra dans l'Artois au commencement d'octobre 1382.

Les tisserands de Bruges, qui voulurent défendre le pont de Commines, furent taillés en pièces ; Ypres se rendit sans combat, et tout ce pays de la West-Flandre, où il y avait tant à prendre, devint la proie des pillards. Les soldats bretons se signalèrent par leur rapacité, et les marchands de Lille, d'Arras, de Douai, de Tournay achetèrent à vil prix les dépouilles des villes qui regorgeaient de draps et de *pennes d'or* et d'argent.

Artewelde, craignant de se voir enlever Bruges, passa la Lys à Courtrai, et vint avec 40,000 hommes environ, camper à Rossebeke, en face de l'armée du roi et des princes.

Le 27 novembre 1382, eut lieu cette effroyable bataille de Rossebeke, où la chevalerie prit une épou-

vantable revanche de Courtrai : on ne fit pas de prisonniers ; 25,000 hommes jonchèrent de leurs cadavres le champ de bataille. Artewelde gisait auprès de ses compagnons de Gand ; tous étaient morts : pas un n'avait fui ! « Faites miséricorde au « roi, avait dit Artewelde à ses compagnons, la « veille de la bataille ; c'est un enfant qui ne sait ce « qu'il fait : il va où on le mène. Nous le mènerons « à Gand apprendre à parler et à être flamand. « Mais des ducs, comtes et autres gens d'armes, « *occiez tout ;* les communautés de France ne vous « en sauront nul mal gré, car elles voudroient, et « de ce je suis tout assuré, que nul d'entre eux ne « se retournât en France. »

Artewelde disait vrai, les *communautés* de France étaient d'accord avec les Flamands ; aussi ce roi, cet enfant qu'on avait recommandé d'épargner, laissa réduire Courtrai en cendres pour venger la mort de Robert d'Artois ; les princes, qui se souvenaient des Maillotins, et connaissaient les promesses échangées entre les révoltés de Flandre et les mécontents de Paris, entrèrent dans cette ville par la brèche et firent décapiter douze bourgeois.

Louis de Nevers (dit de Male) mourut en 1384, et Philippe le Hardi, duc de Bourgogne, son gendre, hérita des comtés de Flandre, d'Artois, de Bourgogne, de Rethel et de Nevers.

Le nouveau suzerain de Flandre, qui était un politique habile, ne se montra pas difficile avec ses sujets sur les conditions de paix, et jura toutes les chartes qu'ils lui donnèrent à jurer. Il s'allia, par un double mariage de ses enfants, avec la maison

de Bavière, qui possédait le Hainaut, la Hollande et la Zélande, préparant ainsi la grandeur de sa maison, dont les princes allaient être bientôt les souverains les plus riches et les plus puissants de l'Europe.

« Quelle époque pour la Belgique que celle qui
« s'ouvre avec le mariage de Philippe le Hardi et
« de l'héritière de la Flandre, et qui s'arrête devant
« le berceau de Charles-Quint ! Quelle époque que
« celle qui fut illustrée par les écrits de Chastelain
« et de Commines, par la construction de nos hôtels
« de ville et de tant d'édifices grandioses, par la
« découverte de la peinture à l'huile et de la taille
« du diamant, par tant de statuts municipaux, que
« les juriconsultes admirent encore ! Nos contrées
« furent alors le théâtre de luttes terribles ; mais
« pendant qu'au dehors les guerres sont entrete-
« nues par des querelles dynastiques, chez nous
« elles sont surtout le résultat de l'antagonisme de
« grands principes. C'est tantôt l'esprit de centra-
« lisation aux prises avec les libertés commu-
« nales, tantôt les conseillers de la couronne et les
« états généraux se disputant la direction des
« affaires politiques. Quelles journées ! et ajoutons,
« quels lendemains ! Après Othée, Gasvre et Brus-
« then, le sac de Liége et de Dinant, la ruine indus-
« trielle et commerciale de Gand et de Bruges (1) ! »

Malgré ces dissensions intérieures, le règne des princes de la maison de Valois fut pour la Flandre l'époque de sa grande prospérité industrielle. L'in-

(1) Alph. Wauters, *Hugues Van der Goes*. Bruxelles, 1872.

fluence que l'art flamand exerça sur l'Europe fut prépondérante, et partout on vit se multiplier les chefs-d'œuvre de l'art et de l'industrie : tableaux, verrières, orfévrerie, tapisseries, etc.

Les historiographes de la maison de Bourgogne, étrangers pour la plupart, ne fréquentant que les palais et les châteaux, ne se rendirent pas plus compte que leur souverain des entraînements du peuple au milieu duquel ils vivaient ; ils méconnurent le caractère national, et ne comprirent pas que sous cet étalage de magnificences et ce brillant déploiement de forces militaires se cachaient des germes rapides de décomposition, développés par une centralisation excessive et par l'entretien d'une armée trop nombreuse, qu'on ne pouvait maintenir qu'en forçant les impôts et en ayant recours aux mesures fiscales les plus vexatoires.

De 1355 à 1482, une sourde fermentation ne cessa de régner dans le pays, elle se traduisit par des révoltes répétées, suivies de sanglantes répressions.

Après sa victoire de Hasbain sur les Liégeois (1408), le duc Jean fit jeter dans la Meuse 800 prisonniers ; on l'appela dès lors *Jean sans Peur* ; l'histoire aurait dû lui donner le même nom qu'à son cousin, Jean de Bavière, évêque de Liége, qu'elle a flétri du surnom de *Jean sans Pitié*, en raison de la cruauté dont il fit preuve envers les vaincus.

Grâce aux travaux de M. A. Wauters sur les premiers peintres flamands de MM. Michelant et de Laborde sur les ducs de Bourgogne, nous possédons des données assez exactes sur la fabrication des tapisse-

ries pendant cette importante période de transition, où les maîtres tapissiers, suivant pas à pas les peintres flamands dans l'ère de splendeur qui s'ouvrait devant eux, purent abandonner leurs modèles habituels (qui n'étaient souvent que la reproduction en grand des enluminures des manuscrits) pour copier les belles créations de Roger Wan der Weyden, de Van der Goes, de Thierry Bouts, et jusqu'aux plus sublimes pages de Raphaël.

Les tapisseries, qu'on appelait aussi *draps imagiés*, résumèrent pour ainsi dire, jusqu'au XVIIe siècle, toute la décoration des appartements. Le nom qu'elles portent dans le nord de l'Europe, *Ruckelacken*, ou *Rekkelaken*, tentures mobiles, indique assez leur usage. Les tapissiers décorateurs tendaient à de longues traverses de bois, attachées autour des salles ou des chambres, les tapisseries ou couvertures, qu'ils assortissaient avec les meubles; quelquefois ils faisaient succéder avec rapidité une décoration de tapisserie à une autre. On avait dîné au milieu des danses de bergers; le soir, au souper, on se trouvait au milieu de batailles, de forêts remplies de bêtes fauves et de voleurs (Alex. Monteil, tom. Ier, epist. LXXXI).

« Il faut en convenir, » — dit M. Charles Blanc dans son Étude sur l'art décoratif, travail rempli d'appréciations si justes et si élevées, — « ils vivaient dans un monde plus poétique et plus attrayant que le nôtre, nos ancêtres du moyen âge. Poëtes, ils l'étaient dans leur architecture, toute pleine de sentiments religieux et chevaleresques; ils l'étaient dans la peinture de leurs vitraux qui interceptaient

la lumière pour faire resplendir un paradis de couleurs. Ils l'étaient aussi dans leurs tapisseries dont ils se faisaient des murailles, et qu'ils savaient convertir en clôtures, lorsqu'ils divisaient en petites alcôves une grande chambre. Ces tapisseries les enveloppaient de mystère. Intrigues d'amour, secrets d'État, conspirations, surprises, issues dérobées, tout cela dans un temps de chevalerie, de guerres, de ruses, était tour à tour caché et découvert par ces lourdes tentures qui couvraient les parois et dont les franges traînaient sur le plancher. Quand la châtelaine, dans quelque circonstance solennelle, écartait les pans de la tapisserie, qui, le plus souvent, tenait lieu de porte, son entrée, sans bruit, dans la grande salle du château, devait produire l'effet d'une apparition. Au moyen âge, comme au temps de l'antiquité historique, les tapisseries sont des murailles qui ont des oreilles et qui couvrent quelquefois des tragédies. Alexandre, faisant donner la torture à Philotas, impliqué dans la conspiration de Dymnus, écoute derrière une tapisserie les réponses de l'accusé. Agrippine, cachée par une tenture, assiste secrètement aux délibérations du Sénat. Dans Shakespeare, Polonius épiant l'entretien d'Hamlet avec sa mère reçoit une mort obscure et tragique à travers la tapisserie. »

Les grands ducs de Bourgogne avaient de magnifiques occasions d'étaler leurs splendides tapisseries, rehaussées d'or et d'argent, lors de leurs joyeuses entrées dans leurs bonnes villes, lorsque les façades des palais disparaissaient sous de riches tentures, comme à Bruges en 1430, où les bour-

geois et les marchands des dix-sept nations, qui avaient leurs comptoirs, rivalisèrent de luxe avec les seigneurs pour fêter leur duc qui épousait une infante de Portugal.

C'étaient les tentures de Jason et de Gédéon, dont nous voyons l'énumération dans les inventaires de la maison de Bourgogne, qui tapissaient la salle dans laquelle se tenait le chapitre de la Toison d'or. D'autres, aussi célèbres, servaient de décors dans ce fabuleux gala, donné à Lille, en 1454, et dont Ollivier de la Marche nous a laissé la description.

Ces fêtes somptueuses, qui étaient de tradition chez les ducs de Bourgogne, coûtaient autant qu'une guerre. Lorsque Philippe le Hardi maria son second fils, il donna à tous les seigneurs des Pays-Bas qui assistaient à la cérémonie des robes de velours vert et de satin blanc, et distribua pour dix mille écus de pierreries ; aussi, malgré ses gros revenus, malgré les sommes énormes qu'il avait pillées dans le trésor de France, ce prince mourut insolvable, et sa femme, la duchesse Marguerite, pour ne pas payer les dettes, ne recula pas devant un acte que n'osait pas accomplir la plus petite bourgeoise de Flandre : elle renonça à la succession mobilière de son mari, mit sur le cercueil sa ceinture, sa bourse et ses clefs, puis en requit un acte à un notaire public, qui était là présent.

Philippe laissait pourtant une valeur énorme et inestimable en tapisseries, joyaux, meubles et objets d'art de toutes sortes ; en relisant les comptes de dépenses de sa maison, on voit que les tapisseries

figuraient pour une somme considérable, et le soin minutieux avec lequel chacune des pièces est décrite indique le prix attaché à ce genre de travail, qu'on estimait à l'égal des plus riches joyaux.

La renommée de ces belles tentures était européenne.

Après la bataille de Nicopolis, lorsqu'on demanda à Jacques de Helly, venu en France pour traiter de la rançon du comte de Nevers et des autres chevaliers qui n'avaient pas été massacrés par Bajazet, quels joyaux précieux on pouvait offrir au vainqueur pour adoucir le sort des captifs, Jacques de Helly répondit « que l'Amorath prendrait grand
« plaisance à voir draps de hautes lices, ouvrés à
« Arras en Picardie, mais qu'ils fussent de bonnes
« histoires anciennes..... avecques tout, il pensoit
« que fines blanches toiles de Rheims seroient de
« l'Amorath recueillies à grand gré, et fines escar-
« lates, car de draps d'or et de soie, en Turquie,
« le roi et les seigneurs en avoient assez largement
« et prenoient en nouvelles choses leur esbattement
« et plaisance. » (Froissard.)

Nous savons que parmi ces *bonnes histoires anciennes* envoyées à Bajazet figurait l'histoire d'Alexandre. La majeure partie des tapisseries était alors fabriquée à Arras ; du moins c'était la ville la plus renommée pour ce commerce; celles qui étaient confectionnées ailleurs portaient cette désignation *façon d'Arras* : en Italie, le mot *Arrazi* était le terme générique comprenant toutes tapisseries de haute ou de basse lisse originaires de Flandre; c'est le nom que portent encore les tentures fabriquées

à Bruxelles, en 1516, sur les cartons de Raphaël.

Philippe le Hardi avait pris sous sa protection l'industrie d'Arras et rendu une ordonnance pour la réglementer; les tapisseries de haute lisse n'y sont pas spécialement désignées. Mais elles doivent être comprises dans les objets appelés *Panni*.

On connaît par les comptes de dépenses du duc Philippe le nom de ses fabricants de tapisserie d'Arras et autres villes; ce sont :

Huwart Vallois, d'Arras (1385); Jehan Gosset, bourgeois d'Arras (1385); Michel Bernart, bourgeois d'Arras (1385); Jehan Hennin (1403); Jehan de Nuesport (1393).

Plus tard, on trouve sous les règnes suivants :

Jehan Renoult, d'Arras (1413); Jehan Vallois, d'Arras (1413); Guy de Termois (1419); Jehan de Florenne, rentrayeur, à Valenciennes (1418); Guillaume Conchyz, de Bruges (1441); Jehan Arnoulphin (1422); Jehan Codyc, Robert Davy, Jehan de l'Orthie (1448); Jehan de Rave (1466); Camus de Gardin (1495); Anthoine Grenier.

Outre la cour de Bourgogne, Arras avait le monopole, pour ainsi dire, de toutes les commandes princières. Il est fait mention, dans l'inventaire de Charles V, d'un drap de l'œuvre d'Arras : Histoire des faits et batailles de Judas Machabée et d'Antiochus.

Nous avons la preuve que beaucoup de tapisseries, vendues à cette époque par les marchands de Paris, provenaient des fabriques d'Arras. Le 24 novembre 1395, Louis d'Orléans fait payer à Dordin Jacquet, marchand et bourgeois de Paris, 1800 fr.

pour trois *tappis* de haute lice, en fil fin d'Arras, ouvrés à or de Chypre, contenant deux histoires : celle du Credo, avec les douze Prophètes et les douze Apôtres, l'autre représentant le couronnement de Notre-Dame.

Deux tentures pareilles se retrouvent dans l'inventaire des joyaux, ornements d'église, vaisselle, tapisserie, livres, tableaux de Charles-Quint, dressé à Bruxelles, en mai 1536, communiqué par M. Michelant, directeur adjoint du département des manuscrits de la Bibliothèque Nationale de Paris :

« Un grand tapis aussi d'or du grant Credo, et le
« petit, et y sont les XII Apostres et les XII Pro
« phètes, et y est escript en rolletz tout le Credo,
« contenans y comprins un élargissement au bas,
« six aulnes de haut et vingt-neuf aulnes et demi
« de long. »

Dans l'inventaire de la tapisserie de Mgr Philippe, duc de Bourgogne et de Brabant (1), on note : une riche chambre de tapisserie de haulte lice, de fils d'Arras, appelée la chambre du couronnement de Notre-Dame.

Le prince Louis d'Orléans paya, le 24 novembre 1395, à Dionnys ou Diennys Alain, marchand de Paris, *un grand tapis de haulte lice, ouvré à l'ystoire de Dieu*. Ces tapisseries de l'ystoire de Dieu devaient représenter les mêmes sujets que les cinq tapis de *haulte lice*, de l'ouvrage d'Arras, figurant la *Nativité de N.-S. ; la Résurrection du Ladre, la Passion, le crucifiement de N.-S. et quinze signes et*

(1) V. De Laborde, duc de Bourgogne.

Jugements de N.-S., achetées à Jehan de Vallois, d'Arras, en 1440, par Philippe le Bon.

Il y avait donc abondance de tapisseries (1) aux XIV et XV^e siècles, et lorsqu'on connaît la lenteur de cette fabrication, le temps nécessaire pour former un ouvrier capable, l'importance des pièces qu'on exécutait, tant à cause de leurs dimensions que de la richesse des matières premières, on comprend facilement que les tapissiers d'Arras eussent peine à satisfaire à toutes les demandes. Les salaires devaient être assez élevés ; aussi, tous les ouvriers dont la profession se rapprochait de l'industrie des tapisseries, brodeurs, tapissiers, peintres, tailleurs d'images, y accouraient en foule, non-seulement des bourgs de la province, mais de Lille, de Valenciennes, de Paris, du fond de la Belgique et de la Hollande, afin d'obtenir le droit de bourgeoisie et de remplir les conditions nécessaires pour l'exercice de cette fabrication ; le travail pressait, et on admettait les nouveaux venus aux conditions les plus bénignes. « Collart de Hardaing fut admis, « sous la condition qu'il ferait une image de Notre- « Dame, suivant sa conscience et volonté. » (Abbé Proyard, *Recherches sur les tapisseries d'Arras*.)

C'est de cette époque que datent les tapisseries faites pour la cathédrale de Tournay, et qui retracent divers épisodes de la vie de saint Prat et de

(1) Mais cette abondance de tapis et de tentures ne se trouvait pas ailleurs que dans les églises, chez les princes et les hauts dignitaires ecclésiastiques, comme le fait remarquer M. Francisque Michel, dans son ouvrage sur la fabrication et le commerce des étoffes précieuses au moyen âge.

saint Éleuthère. Elles portent la date de 1402, et ont été fabriquées par Pierot frères.

La prospérité d'Arras ne s'arrêta que lors de la prise de cette ville par Louis XI, et Bruxelles hérita de la réputation de son ancienne rivale. Les tapisseries, dont nous avons la nomenclature, et qui faisaient partie du riche mobilier des ducs de Bourgogne, représentaient, soit des sujets religieux, tirés de l'Ancien ou du Nouveau Testament, soit les scènes de chevalerie, dont le récit avait bercé leur enfance et surtout les grandes batailles dont ils étaient sortis vainqueurs ;

L'histoire de saint Jean-Baptiste ;
L'Apocalypse de saint Jean ;
L'histoire de N.-S. ;
L'histoire de la sainte Vierge ;
Le grand et le petit Credo ; l'histoire d'Esther ;

« De grandes pièces de 210 aunes carrées, faites et ouvrées de plusieurs fils d'or, et représentant des images de plusieurs archevêques et rois, et histoires de l'union de la sainte Église, comme celle qui fut payée 4,000 livres monnaie royale, en 1419, à la veuve de Guy de Termois ;

« Les trois tapis de l'Église militante ouvrés d'or, où on voit représenté Dieu le père assis en majesté et a plusieurs cardinaux autour de lui, et par-dessous lui, plusieurs princes qui lui présentent une église ;

« L'histoire d'Alexandre le Grand, d'Annibal, de Carthage, de Troie la grande, de Scipion, de Charlemagne, de Bertrand Duguesclin, la vengeance de Notre-Seigneur ou la destruction de Jérusalem par

Vespasien et Titus; l'histoire des neuf Preux et des neuf Preuses, de Renaud de Montauban, du roi Arthur, des douze pairs de France, du roi Clovis, de Godefroy de Bouillon, de Parceval le Gaulois, de Tristan le Léonnais, de Sémiramis, etc;

Des allégories, comme la tapisserie « *où on voit « des dames faisant figure de personnages, qui tendent « à honneur;* » les Vices et les Vertus;

« La tenture de la chambre de Plaiderie d'Amours, « où il y a plusieurs personnages d'hommes et de « femmes, et plusieurs écritures d'amours en rol- « laux. »

Ailleurs, ce sont des scènes de chasse, soit des dames et des cavaliers chassant le héron avec des faucons (des voleries), soit des chasseurs poursuivant des cerfs ou traquant des bêtes fauves.

La chambre dite *des petits Enfants* est minutieusement décrite dans l'inventaire de Philippe le Bon : « Une riche chambre de tapisserie, de fils d'Arras, « de haulte lice, appelée la chambre aux petits en- « fants, garnie de ciel, dossiel et couverture de lict, « toute ouvrée d'or et de soye, et sous les dits dos- « siel et couvertures de lict, sont semés d'arbres et « *herbaiges* et petits enfants. Et au bout d'en hault, « faict de treilles et roziers à roses sur champ ver- « meil, sans aultre ouvrage, mais les gouttières « d'icelle sont de pareilles semeure que le dict « dossiel et couverture, tout à fait d'or et de « soye. »

Les grands sujets, comme les batailles de Rossebeke, de Liége, l'histoire de la Toison d'or, de Jason ou de Gédéon, comme l'Église se hâta de la bap-

tiser, étaient destinées à décorer les salles de festins et de cérémonies. On réservait pour les chambres les scènes champêtres, les bergeries, les verdures, les figures de belles dames, portant à la main des banderoles sur lesquelles sont écrites des devises d'amour ; parfois même, des sujets mythologiques, comme « l'hystoire d'Helcanus qui a perdu sa dame, » ou pour mieux dire l'histoire de Vénus et de Vulcain.

On a de la peine à démêler, à première vue, les véritables sujets représentés par ces tapisseries. Jusqu'au commencement du xvie siècle les motifs en sont empruntés aux fabliaux, romans de chevalerie et moralités, qui avaient cours à cette époque. La réalité disparaît sous les fictions enfantées par l'imagination du moyen âge, qui avait combiné les fables les plus chimériques avec quelques débris de vérités qui avaient traversé les siècles.

Les motifs de la « bonne histoire ancienne, » envoyée à Bajazet, ne devaient pas être tirés de Quinte-Curce, ni de Plutarque, mais plutôt du roman d'Alexandre Pâris, composé des plus incroyables aventures du héros Macédonien, mêlées de quelques événements du règne de Louis VII, et dans lequel la reine Isabelle, fille de Philippe-Auguste, brode la tente de Darius. Le Charlemagne connu alors était le Charlemagne des légendes, qui abordait de plein pied de Terre Sainte en Irlande ; le héros du plus ancien roman de chevalerie, le Charlemagne de Turpin, qui entendait de Saint-Jean-Pied-de-Port l'olifant de Roland, son neveu, victime de la perfidie du traître Ganelon, et expi-

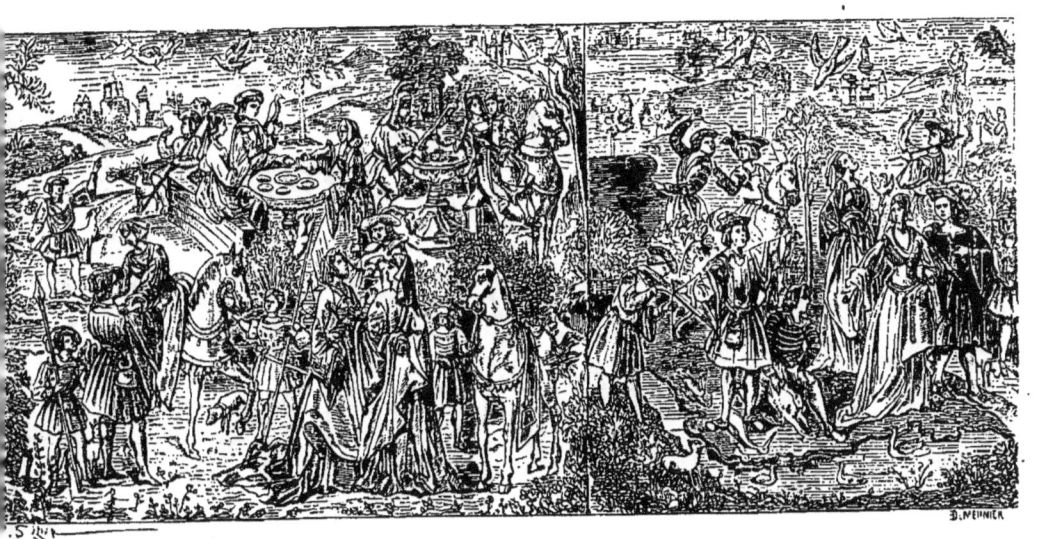

Chasse au faucon. (Tapisserie de Flandre, xv^e siècle.)

rant dans les gorges de Roncevaux, après avoir fendu des rochers avec sa Durandal, qu'il brisa pour l'empêcher de tomber entre les mains des mécréants.

La chevalerie, qui résumait les mœurs du moyen âge et les tendances de l'époque, y figurait dans ses plus brillants héros. On voyait s'y dérouler, dans plusieurs scènes, séparées par des arceaux gothiques, l'épopée de Renaud de Mautauban, qui, après avoir tué Berthoro, neveu de Charlemagne, d'un coup d'échiquier d'or massif, s'enfuit avec ses trois frères, montés comme lui sur le cheval Bayart, puis se réfugia dans son château de Montauban, où, aidé de son cousin, l'enchanteur Maugis, il brava la colère de Charlemagne et des douzes pairs, dont il brûla la barbe, une nuit pendant qu'ils dormaient. Enfin, pour expier ses fautes, on le voit aidant à bâtir la cathédrale de Cologne, où des goujats Allemands, jaloux de sa force, l'écrasèrent sous une pierre.

Puis c'était Arthur, fils de Pendragon; le preux Tristan le Léonnois, Lancelot du Lac, Galaad, Perceval le Gallois, allant conquérir le Saint-Graal, qui était, suivant les uns, la coupe dont se servit Notre-Seigneur le jour de la Cène, et suivant les autres le vase dans lequel Joseph d'Arimathie recueillit le sang du Sauveur.

Le dessin de la tapisserie qui est nommée *le Chatel de franchise* (inventaire de Philippe le Bon), représentait sans doute une des aventures racontées dans les 22,000 vers de Jean de Meung et Guillaume de Lorris, qui composent le *Roman de la Rose*.

Avec le soin que prenaient les auteurs de ce poëme de décrire minutieusement leurs personnages jusque dans les plus petits détails des costumes, les scènes étaient faciles à composer.

Ailleurs, c'étaient des moralités ; nous copions, dans l'histoire du théâtre français, par M. Hippolyte Lucas, la description de la tapisserie qui fut apportée à Nancy, après la bataille du 5 janvier 1477.

« On retrouve sur les vieilles tapisseries l'esprit de ces moralités, et la superbe draperie qui ornait la tente de Charles le Téméraire représentait un de ces petits drames allégoriques. En voici la description : la scène est pleine d'intérêt et très-ingénieuse. Dîner, Souper et Banquet sont trois mauvais compagnons dont il faut se défier. Ils vous engagent souvent plus loin qu'il ne faut, et vous jettent dans les mains d'Apoplexie, de Gravelle, de Fièvre, de Goutte et d'autres personnages de très-mauvaise connaissance. Banquet surtout est plus perfide que les autres ; il ne rêve que méchants tours à jouer à ses convives. Lorsqu'il invite à ses fêtes Passe-Temps, Bonne-Compagnie, Jy-boy-à-vous, Friandise, Toujours-disposé-à-s'y-rendre, il leur sert des plats de sa façon dont on se repent d'avoir goûté. Comme dans les anciens festins d'Égypte, apparaissent ensuite une foule de squelettes : ce sont la Mort et les pâles Maladies qui viennent assaillir ceux qui ne se modèrent pas assez dans les bombances que le traître a préparées. Alors Passe-Temps, Bonne-Compagnie, Friandise, Jy-boy-à-vous, s'en vont se plaindre à dame Expérience assise sur son trône, le sceptre à la main. Averroès et Galien

se tiennent à côté d'elle comme juges. Remède est le greffier de ce tribunal. Dame Expérience se fait amener les trois coupables, Dîner, Souper et Banquet. On condamne unanimement Banquet à être pendu ; quant à Dîner et à Souper, comme ils sont indispensables après tout pour fournir à l'humaine nécessité, on les épargne, mais à condition qu'ils mettront toujours six heures d'intervalle entre eux. »

Parmi les tapisseries qui furent prises par les Suisses, à la bataille de Granson, et dont on trouve la description dans l'ouvrage de M. Jubinal : *les Tapisseries historiques*, il existe une tenture dont le sujet a été emprunté à quatre tableaux de Roger Wan der Weyden, qui ornaient autrefois la grande salle de l'hôtel de ville de Bruxelles.

La biographie de ce peintre a été publiée par M. Alphonse Wauters ; elle fait connaître les travaux de ce grand artiste et l'influence qu'il exerça, dans le domaine de l'art, sur ses contemporains.

Roger Wan der Weyden (que les biographes italiens nomment Roger de Bruges), en s'établissant à Bruxelles, déplaça momentanément le centre de l'École Flamande ; ce brillant élève de Van-Eyke, qui l'avait initié à ses découvertes, n'hérita pas de tout le talent de son maître ; il adopta un naturalisme plus vulgaire et prépara une décadence plus rapide : Memling, qui grandit pourtant sous ses auspices, sut se soustraire à la contagion et se montrer à la fois poëte et coloriste ; mais d'autres, surtout Wan der Goës et Stuerbout, exagérèrent les défauts de ce peintre sans avoir toutes ses qualités

Roger garda toute sa vie la charge de peintre de la ville qui fut créée pour lui probablement, par la commune de Bruxelles. On le qualifie quelquefois aussi de *portraicteur de la ville* ou de *maistre ouvrier en peinture*.

Ce fut pour la salle dans laquelle se réunissaient les bourgmestres, les échevins, les conseillers, qu'il exécuta quatre tableaux destinés à inspirer aux magistrats l'horreur du crime et l'amour de l'équité. Le sujet de chacune de ces peintures était expliqué par des inscriptions en lettres d'or placées au bas des tableaux ; nous les reproduisons :

1° Trajan, qui était païen, montait à cheval en hâte lorsqu'une veuve éplorée lui demande justice contre le meurtrier de son fils. — L'empereur arrête la marche de l'armée jusqu'à ce qu'il ait donné satisfaction à la veuve.

2° Le pape Grégoire I^{er} passant devant la colonne Trajane se rappelle le zèle de cet empereur pour la justice et gémit de ce que ses bonnes actions n'avaient pas été agréées par Dieu ; il l'implora et reçut cette réponse miraculeuse : « Je lui fais grâce, mais évite soigneusement de me solliciter de nouveau pour un damné. » On recherche le corps de Trajan qu'on retrouve en poussière, sauf la langue.

Le héros de la seconde légende est Herkinbal ou Erkenbal de Burban, ou de Bourbon l'Archambault. Cette ville du département de l'Allier fut le berceau et la résidence primitive des sires de Bourbon.

3° Le troisième sujet est la justice d'Herkinbal, plongeant un poignard dans le cœur de son neveu qui avait fait violence à une jeune fille. Herkinbal

saisit de la main gauche par les cheveux son neveu agenouillé au pied de son lit, et de la main droite, lui enfonce un couteau dans la gorge.

4° Herkinbal se sentant près de mourir fait venir un évêque pour l'administrer; le prélat part en refusant de donner la sainte communion à Herkinbal qui ne voulait pas se confesser, comme d'un crime, du meurtre de son neveu ; — Herkinbal rappelle l'évêque et lui montre l'hostie sortie du ciboire qui est venue se placer d'elle-même dans sa bouche. Le prélat entonne les louanges du Seigneur.

On a retrouvé une tapisserie qui ornait jadis l'église de Saint-Pierre de Louvain, dont le sujet avait été assurément inspiré par la vue des quatre tableaux de Roger; elle a 4 mètres de hauteur sur 4m,50 de longueur. L'architecture, d'un style renaissance déjà tourmenté, et les costumes semblent indiquer qu'elle date du XVIe siècle. L'artiste n'a pas exactement copié Roger, qui avait représenté la légende d'Herkinbal en deux tableaux ; sur la tapisserie le meurtre et la communion miraculeuse sont au même plan.

On voit Herkinbal couché sur un lit, la poitrine nue, montrant sa bouche à l'évêque qui lui a refusé la communion et qui s'éloigne ; devant lui sont groupées quelques femmes ; tout près sont un grand nombre de personnes. Dans le haut, sur les côtés du lit, se trouvent deux tribunes d'où quelques personnages considèrent la scène. Plus latéralement à droite, on voit Herkinbal couché enfonçant un couteau dans le sein de son neveu; à gauche, un jeune

homme et une jeune fille se promènent dans un jardin.

Il y a quelques années, lorsqu'on exposa à Madrid les tapisseries de l'Escurial, qui, en fait de travaux de ce genre, possède la plus belle collection du monde, on exhiba une tenture dont la composition est due à Roger. C'est la tapisserie qui dans les inventaires de la maison d'Autriche figure sous le titre : *Les Visches et les Vertus*. M. Wauters nous donne la description de la pièce de l'*Infamie*. La personnificâtion de ce vice, entourée de la Trahison, du Scandale, qui lui font un cortége sinistre, gravit dans le ciel comme une planète de malheur, et répand sa funeste influence sur un groupe de grands coupables, parmi lesquels on distingue Sardanapale, Jézabel, Néron, etc. Les autres tentures aussi tissées d'or et de soie, symbolisent des vertus, *Foi, Bonheur, Gloire, Prudence ;* on y voit représenté l'Apocalypse.

Dans la biographie de Roger de Bruges, Van Mander dit : « A cette époque on avait encore l'habitude de garnir, comme de tapisseries, les salles de vastes toiles sur lesquelles étaient peintes de grandes figures avec des couleurs à la colle et au blanc d'œuf. En ces sortes d'ouvrages Roger était un excellent maître, et je crois avoir vu de lui à Bruges plusieurs de ces toiles qui étaient merveilleuses pour le temps et dignes d'éloges ; car, pour exécuter de grandes figures, il faut avoir du génie et posséder à fond la science du dessin, dont les défauts sont beaucoup moins apparents dans les peintures de moindres dimensions. »

Ces vastes toiles dont parle Van Mander étaient peut-être des patrons de tapisseries qu'on avait recueillis et qui étaient conservés précieusement.

L'habitude qu'avait Roger de travailler à la fresque et d'exécuter de vastes sujets, lui donnait de grandes facilités pour peindre des cartons pour tapisseries, qui exigent des contours très-accusés et ne demandent pas des tons aussi fondus que les peintures à l'huile.

Ce grand artiste, né vers 1390 ou 1400, mourut à Bruxelles en 1464.

IV

Ruine d'Arras. — Influence de l'art sur l'industrie de la tapisserie. — Raphaël. Les Arrazi. — Michel Coxius. Van Orlez. — Les tapisseries de Charles Quint. — Ordonnance de 1544 sur le *stil* et métier de la tapisserie.

La ruine commerciale d'Arras suivit de près la mort de Charles le Téméraire, et l'effondrement de la puissance de la maison de Bourgogne. Depuis longtemps, Louis XI guettait cette riche proie, et dès le commencement de l'année 1477, il parvint, en employant tour à tour la persuasion et la menace, à faire entrer une garnison française dans la capitale de l'Artois. Il voulut s'en assurer la possession définitive en confirmant les anciennes franchises : exemption de logements des gens de guerre, droits de noblesse conférés à la bourgeoisie, remise de tout ce qui était dû sur les impôts et réduction de la gabelle, etc. Les officiers du roi ne tinrent malheureusement pas compte de ses instructions ; ils traitèrent Arras en ville conquise, et provoquèrent une réaction violente, à la suite de laquelle la garnison française fut chassée : le roi vint en personne mettre le siége devant la ville, qui écrasée par l'artillerie capitula sans attendre l'as-

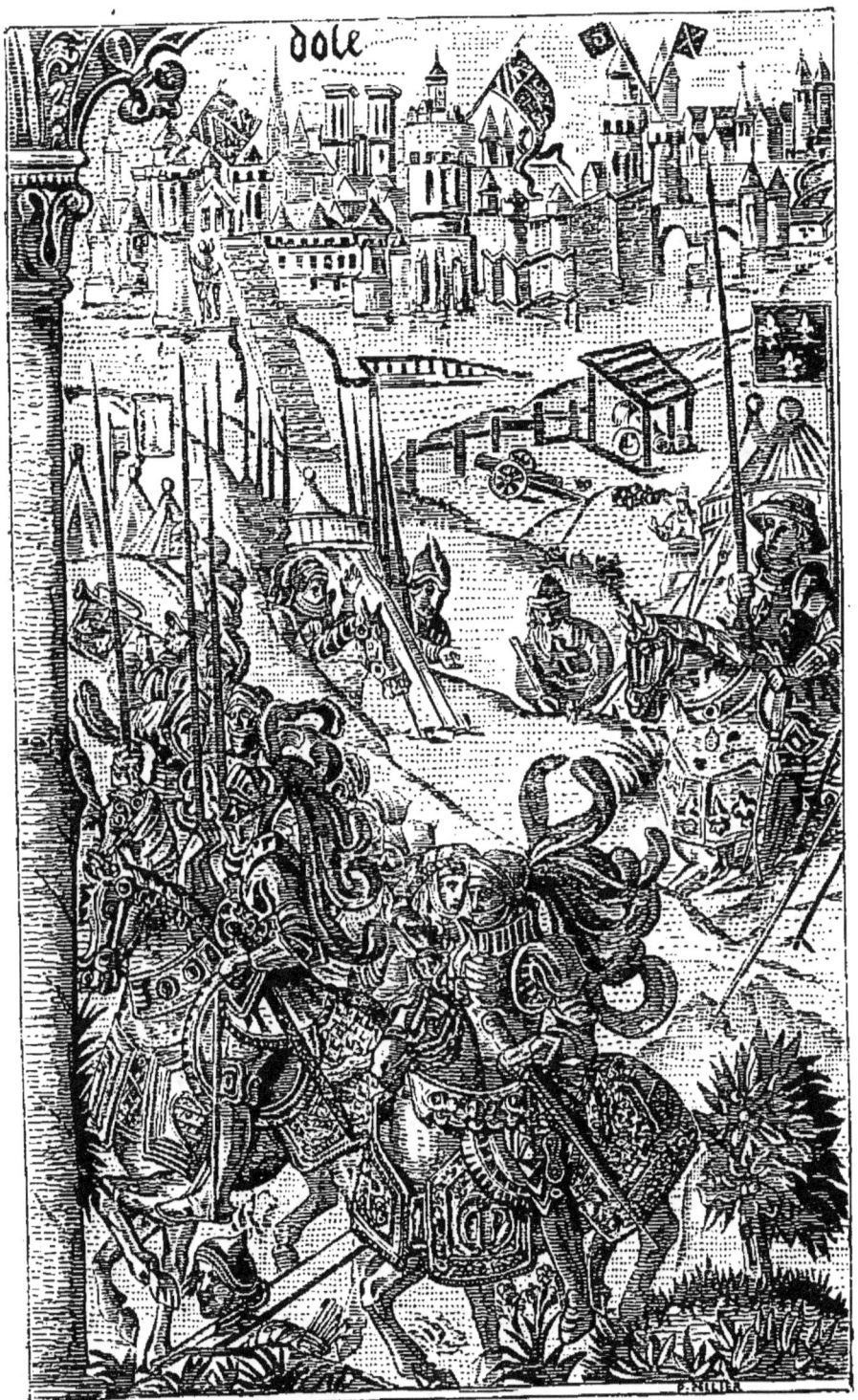

Délivrance de Dole. — Tapisserie de Flandre, (fin du xv^e siècle vers 1747).

saut : « Une amnistie promise fut assez mal tenue, car le roi, dit Commines, fit mourir beaucoup de gens de bien (1479); » les bourgeois furent rançonnés, décimés, et finalement chassés de la ville sans exception, « et pour changer les courages, il fit changer le nom d'Arras et la fit, dit Molinet, nommer Franchise. » La ville fut repeuplée en partie avec des habitants d'Orléans, de Lyon, du Languedoc, d'Auvergne, du Limousin, etc.

Sous Charles VIII, cette cité se relevait à peine de ses ruines que quatre bourgeois en livrèrent une nuit les portes aux Allemands de Maximilien. Ces prétendus libérateurs enfermèrent l'évêque, égorgèrent les prêtres et les bourgeois sans distinction d'amis et d'ennemis et saccagèrent les maisons à fond.

A la suite de ces désastres répétés, l'œuvre des tapisseries était perdue pour Arras, les meilleurs ouvriers étant morts ou dispersés, la tradition fut rompue. On signale encore l'existence des hauts lissiers par un registre de bourgeoisie qui mentionne quelques admissions dans le métier au commencement du XVIe siècle, et par les pièces d'un procès que les tapissiers d'Arras soutinrent contre ceux de Tournay en 1560 (Abbé Proyard).

Le règne des Ducs de Bourgogne de la maison de Valois avait été l'époque de splendeur de l'industrie d'Arras ; celui des princes de la maison d'Autriche fut celle de la plus grande prospérité des fabriques de Bruxelles. Primitivement, les tapisseries de cette ville faisaient partie de la *Nation de Saint-Laurent* qui

comprenait : les tisserands, les blanchisseurs, les foulons, les chapeliers, les tapissiers et les tisserands en lin. Les quatre premiers de ces corps nommaient chacun deux doyens ; les derniers en avaient chacun quatre.

En 1417, les *tisserands* n'avaient pas moins de sept jurés, outre deux choisis par les tisserands en lin, et deux autres pris parmi les tapissiers, qui formaient une corporation dès 1440. En 1451, ils furent disjoints du métier des tisserands. Dans l'origine, ils devaient envoyer tous leurs fabricants à l'hospice Saint-Christophe où on le scellait (Ordonnance du 7 avril 1450) (1) ; plus tard (1473) cette formalité fut remplacée par un examen qui devait avoir lieu aux *Rames*.

A la fin du xve siècle, les tapissiers de Bruxelles n'étaient pas plus habiles que ceux de Tournay, de Bruges, d'Audenarde, mais ce qui étendit leur réputation et assura leur suprématie, ce furent les magnifiques travaux qu'ils exécutèrent d'après les cartons des meilleurs peintres flamands et italiens.

« J'ai découvert à Valenciennes (écrivait, en 1830, M. Vitet) une de ces admirables tapisseries qui faisaient la gloire des fabriques de Flandre aux xve et xvie siècles..... Elle a dû être exécutée vers 1500 environ et représente un tournoi..... Peu de tableaux ont fait sur moi autant d'impression, soit par la fermeté du coloris et le fondu des nuances, soit par la netteté et la franchise du dessin,

(1) Henne et Wauters, *Histoire de Bruxelles*.

soit enfin par la hardiesse et la chaleur de la composition. »

Il y a loin, en effet, de cette tapisserie, qui, d'après la description de M. Vitet, résume toutes les qualités d'une belle peinture, à ces *draps imagés* qui décoraient, au moyen âge, les églises et les salles des châteaux, et dont les personnages, aux traits sertis d'une ligne noire, ressemblaient à des images découpées et appliquées sur un fond de feuillages ou de fleurs. Sans les inscriptions parfois *écrites en rolleaux*, il serait bien difficile de démêler les scènes qui y sont représentées. Dans telle tapisserie, *Vespasien Titus* détruit une Jérusalem gothique avec des bombardes et des lances à feu ; ailleurs le roi *Assuérus*, habillé comme le grand duc de Bourgogne, relève une reine *Esther* parée de l'accoutrement de Jacqueline de Bavière. Tous les acteurs du drame sont costumés comme les échevins de Gand ou les bourgeois de Bruges. Quelquefois pourtant, les païens et les juifs se distinguent par d'énormes turbans surmontés d'un croissant.

Cette révolution dans la fabrication de la tapisserie, qui transformait quelques-uns de ses produits en véritables objets d'art, s'était accomplie en moins d'un demi-siècle : de la mort de Charles le Téméraire aux dernières années du règne de Maximilien. Elle fut l'œuvre des peintres flamands de cette époque, qui, pour la plupart, habitués de bonne heure aux grands travaux de décoration, initiés aux secrets de la fabrication, guidèrent pas à pas les maîtres tapissiers durant cette dernière étape qu'ils franchirent avec eux.

Avant de s'enfermer au couvent de Rouge-Cloître, dans la forêt de Soignes, où l'archiduc Maximilien allait le visiter, Hugues Van der Goës, le peintre du saint Jean dans le désert, que possède le Musée de Munich, avait fait nombre de dessins pour les verriers et probablement aussi pour les tapissiers. Dans sa jeunesse, en 1468, il avait travaillé avec Daniel de Ryke, un Gantois comme lui, aux décorations et aux entremets du banquet que les habitants de Bruges offrirent à Charles le Téméraire à l'occasion de son mariage avec Marguerite d'York. Quelque temps après Van der Goës peignit des figures allégoriques et historiques sur de vastes toiles tendues sur des châssis, que les bourgeois de Bruges placèrent avec les tapisseries sur le passage du cortége de leur nouvelle comtesse de Flandre.

C'est à un peintre né à Harleim en 1390, à Thierry Bouts, que revient en partie la gloire d'avoir créé la peinture de paysage. Si la première partie de son existence se passa en Hollande, où il fut initié aux secrets de la grande peinture par J. Van Eyte, la seconde appartient tout entière à la Belgique, à Louvain, où il se fixa et où il mourut en 1475. Afin de s'attacher pour toujours l'artiste, qui, dans le martyre de saint Erasme, avait révélé de si grandes qualités comme dessinateur et comme coloriste, les magistrats de Louvain lui conférèrent le titre de peintre, *de portraiteur de la commune*. La rétribution pécuniaire attachée à ces fonctions était modeste, mais elle entourait d'une grande considération celui qui en était revêtu. Les deux tableaux représentant un acte de mémorable justice (l'empereur

Othon faisant mettre à mort une épouse adultère) que Thierry Bouts plaça dans la salle de l'hôtel de Louvain, ont dû, ainsi que ceux de Roger Van der Weyden, être reproduis en tapisserie, mais nous n'en trouvons trace nulle part ; ce qui est incontestable, c'est l'influence directe que Thierry Bouts et ses fils, Thierry et Albert, exercèrent sur les arts industriels de leur patrie d'adoption. Molanus appelle Bouts l'inventeur du paysage ; c'est effectivement de cette époque que datent les premières tapisseries faites avec des fonds de paysage, car on ne peut pas qualifier de ce nom les plans sans aucune perspective qu'on trouve, bien rarement d'ailleurs, dans les tapisseries flamandes antérieures à 1460. Il semble même que les peintres de tapisseries, ayant comme le sentiment de leur impuissance à rendre les effets du paysage, aient cherché à les éviter.

Dans presque toutes les tapisseries antérieures à la seconde moitié du quinzième siècle, les sujets se détachent, soit sur un fond d'or mat, soit sur un semis de petites fleurs, de plantes ou de feuillages.

En observant de près les spécimens que la France possède, de l'industrie flamande à cette époque de transition, — les tapisseries de Nancy, de la Chaise-Dieu, d'Aix, de Valenciennes, de Dijon (décrites dans l'ouvrage de M. Jubinal : *les Tapisseries historiques*), celles de David, du Musée de Cluny, — il sera facile de constater que dès le commencement du XVIe siècle, les Flamands connaissaient tous les secrets du métier, toutes les ressources du coloris et étaient prêts à affronter les compositions des grands maîtres.

Tout ce qui pouvait assurer le brillant essor de cette fabrication de luxe qui touche de si près aux beaux-arts, lui fut prodigué, alors qu'elle put s'inspirer des modèles de Léonard de Vinci, de Raphaël, de Jean d'Udine, de Jules Romain, qu'elle eut pour guides les Van Orley, les M. Coxius, les Pierre de Campana, et des protecteurs comme Léon X, Jules II, François Ier, Charles-Quint et les Médicis.

A l'âge de vingt ans, Léonard de Vinci dessinait des cartons pour les tapisseries de Flandre.

« On confia à Léonard un carton d'après lequel on devait exécuter, en Flandre, une portière tissue de soie et d'or, destinée au roi de Portugal. Le carton représentait Adam et Ève dans le paradis terrestre, au moment de leur désobéissance. Léonard dessina en grisaille et à la brosse, plusieurs animaux dans une prairie émaillée de mille fleurs, qu'il rendit avec une précision et une vérité inouïes. Les feuilles et les branches d'un figuier sont exécutées avec une telle patience et un tel amour, qu'on ne peut vraiment comprendre la constance de ce talent. On y voit aussi un palmier auquel il a su donner un si grand ressort par la disposition et la parfaite entente des courbures de ses palmes que nul autre n'y serait arrivé. » (Vasari, tome IV, page 5.)

Malheureusement, ce carton qui, au temps de Vasari, appartenait à Octavien de Médicis, à qui il avait été donné par le neveu de Léonard, est perdu. Mais il nous reste les plus magnifiques spécimens de modèles que les grands maîtres aient jamais faits pour les manufactures de tapisseries :

nous voulons parler des cartons d'Hampton-Court.

Commandés par le pape Léon X pour servir de modèles aux tapisseries destinées à orner, dans certains jours, les murs du presbytère dans la chapelle Sixtine, ces grands ouvrages furent commencés en 1514, et terminés l'année suivante. Ils étaient primitivement au nombre de onze, en y comprenant *le Couronnement de la Vierge* : 1° la *Pêche miraculeuse ;* 2° *Conduis mon troupeau* ; 3° *saint Pierre et saint Jean guérissant un paralytique ;* 4° *la Mort d'Ananie ;* 5° *Elymas frappé de cécité ;* 6° *saint Paul et saint Barnabé à Lystra* ; 7° *saint Paul prêchant à Athènes ;* 8° *saint Paul en prison ;* 9° *le Martyre de saint Etienne ;* 10° *la Conversion de saint Paul.*

Les trois derniers sont perdus ; et on ne possède aucun renseignement sur leur sort ; les sept qui ont été sauvés ornent la galerie d'Hampton-Court. Ce sont de vrais tableaux coloriés à la détrempe, dont les teintes plates se relèvent par des hachures à la craie noire, genre de peinture qui permet une exécution des plus rapides. « C'est dans ses cartons, dit M. Charles Clément (Études sur Raphaël), que se montrent dans tout leur éclat les plus éminentes qualités de Raphaël. Force et originalité de l'invention, beauté des types, explication simple et dramatique du sujet, agencement clair et savant des groupes, distribution habile et large de la lumière, grand caractère des draperies, tout s'y trouve réuni ; rien de plus dramatique et de plus émouvant que saint Paul déchirant ses vêtements dans le *Sacrifice de Lystra.* » Raphaël n'y travailla pas seul, et dans plus d'un endroit, on

reconnaît la main de ses élèves. Il avait, entre autres collaborateurs, un Flamand nommé Jean, qui excellait, dit Vasari, à peindre, d'après nature, les fruits, les feuillages et les fleurs, bien qu'on pût lui reprocher un peu de sécheresse et de raideur : il enseigna ce qu'il savait à Raphaël, qui ne tarda pas à le dépasser par l'harmonie et la douceur du coloris.

Le grand peintre envoya à Bruxelles Van Orlay et Michel Coxius, de Malines, ses habiles élèves, pour diriger l'exécution de ces onze tapisseries, qui arrivèrent à Rome le 21 avril 1518.

« Rien n'est plus merveilleux, et l'on conçoit avec peine comment il a été possible d'arriver à rendre avec de simple fils, tous les détails des cheveux et de la barbe et toute la souplesse des chairs, ces eaux, ces bâtiments, ces animaux, que l'œil prend pour l'ouvrage d'un habile pinceau. Ce travail enfin, semble l'effet d'un art surnaturel plutôt que de l'industrie humaine. Ces tapisseries coûtèrent 700 écus » (Vasari). Elles furent volées par les Allemands qui pillèrent Rome en 1527 ; plus tard, elles furent transportées à Lyon : le pape Clément VII en offrit 100 ducats, mais le marché ne se conclut pas. Le connétable Anne de Montmorency les acheta, les fit réparer et les vendit au pape Jules III, en 1555. De nouveau volées en 1789, des juifs, entre les mains de qui elles tombèrent, après en avoir brûlé une pour en tirer l'or qu'elle contenait, vendirent les autres à des marchands de Gênes. En 1808, le pape Pie VII les racheta. Chacune de ces tapisseries a coûté 2,000 ducats d'or.

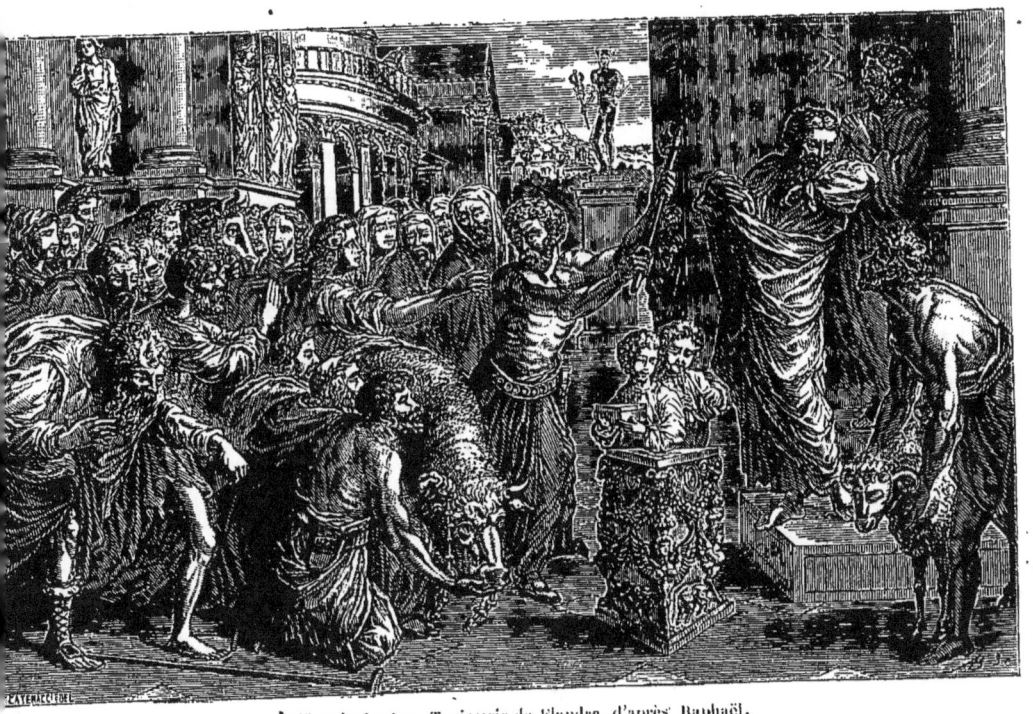

Le sacrifice de Lystra. Tapisserie de Flandre, d'après Raphaël.

Quant aux cartons découpés en bandes longitudinales pour être mis *sous la chaîne*, ils restèrent en Flandre, et l'un d'eux était placé au-dessus de la porte de la fabrique où il avait été exécuté en tapisserie. Rubens les vit et les fit acheter par Charles Ier. Lors de la vente des objets d'art appartenant à ce prince, en 1649, ils ne trouvèrent pas d'abord acheteur à 300 livres. Cromwell s'en rendit alors acquéreur. A la même vente, à Hampton-Court, dix pièces de tentures dites d'Arras, contenant 826 yards, à 10 livres le yard, furent vendues 8,200 livres. Dix tapisseries de Jules César de 717 yards à 9 livres le yard : 5,019 livres.

Jules Romain, lui aussi, exécuta des cartons pour la tapisserie; le musée du Louvre possède quelques-unes de ces grandes compositions. « Le duc de Ferrare demanda également à Jules des cartons pour les tapisseries tissées d'or et de soie, *qu'il fit exécuter par deux Flamands*, Maestro Nicolo et Gio Battista Rossi. » Ces cartons ont été gravés par G. B. de Mantoue (Vasari, t. IV). Le maréchal de Saint-André possédait ces belles tentures des *Victoires* de Scipion, faites d'après les dessins de Jules Romain ; plus tard elles passèrent dans la riche collection du cardinal de Mazarin. Brienne raconte dans ses *Mémoires* que, peu de jours avant la mort du premier ministre de Louis XIV, il le trouva dans sa galerie, en robe de chambre et en pantoufles, contemplant une belle tapisserie du *Triomphe de Scipion*, faite d'après le dessin de Jules Romain, et le cardinal disait en soupirant : « Il faut quitter tout cela !.. »

Les cartons des cinquante-deux tableaux, petits

sujets et arabesques, qui décorent la loge du Vatican, furent probablement l'œuvre de ce grand peintre, qui exécuta ces travaux, d'après de légères esquisses à la sépia de Raphaël ; Jules Romain peignit aussi les quatre tableaux de la première coupole pour servir de modèle, et dirigea l'exécution du tout.

Les ornements en stuc, les fleurs, les feuillages, les rinceaux étaient de Jean d'Udine, qui, dans ce genre de décoration, fut et est resté un inimitable artiste. Son talent se prêtait merveilleusement aux dessins pour tapisseries : il fut mis à contribution. « Giovani peignit aussi les cartons de ces magnifiques tentures tissées d'or et de soie, que l'on conserve encore aujourd'hui au Vatican, et où folâtrent des enfants et des animaux, au milieu des festons ornés des armoiries du pape Léon X. On lui doit aussi les cartons de ces tapisseries pleines de grotesques, qui sont dans la première salle du Consistoire » (Vasari).

Nombre de personnes, connaissant l'aptitude des Florentins et des Vénitiens à filer l'or, n'hésitent pas à attribuer une origine italienne à certaines tentures de la Renaissance, tissées d'or et de soie, et dont les sujets sont empruntés aux maîtres d'Italie. Les Italiens, il est vrai, avaient un grand talent comme brodeurs en or et en soie; leur génie, leur esprit se prêtaient beaucoup mieux à ce travail de la broderie qu'à celui de la tapisserie ; celui-ci demande un long apprentissage, des soins et une attention soutenus, et, en somme, il n'a jamais prospéré que dans les pays pauvres, où il était organisé de-

Hercule tuant l'hydre de Lerne. Tapisserie de Flandre du xvi^e siècle.

puis longues années; et ailleurs il n'a jamais vécu que grâce aux subventions de l'État ou à la munificence des princes. Les plus belles tapisseries qui ornent encore les palais et les églises d'Italie furent, comme nous l'avons vu, fabriquées en Flandre, et la manufacture de Florence, qui fut fondée par des ouvriers flamands, ne survécut pas aux Médicis.

Pierre-Louis Farnèse fit exécuter en Flandre les tentures représentant, d'après Francesco Salviati, différents sujets de la vie d'Alexandre le Grand. A la prière de Cristofano Rinieri et du maître flamand Jean Rost, ce même peintre retraça, en plusieurs scènes, l'*Histoire de Tarquin et de Lucrèce*. Ces sujets furent reproduits en tapisseries tissées d'or, de soie et de filoselle, d'une beauté extraordinaire.

Cosme Ier, de Médicis, qui avait déjà chargé Jean Rost d'exécuter en tapisseries, pour la Salle des Deux Cents, l'histoire de Joseph, d'après les dessins du Bronzino et de Pontormo, commanda alors un carton à Salviati. Pontormo avait fait un dessin représentant Jacob apprenant la mort de son fils Joseph et reconnaissant sa robe ensanglantée; ailleurs, il avait retracé Joseph laissant son manteau entre les mains de la femme de Putiphar. Mais l'aspect terne et la pauvreté du coloris de ces cartons déplurent au duc et aux ouvriers flamands qui reculèrent devant l'exécution. Salviati représenta Joseph expliquant à Pharaon le songe des sept vaches grasses et des sept vaches maigres; il apporta à ce travail, dit Vasari, tout le soin et toute l'application imaginables: La composition est riche,

abondante ; les figures sont variées et se détachent rigoureusement les unes des autres ; le coloris est plein de fraîcheur et de vivacité, surtout dans les draperies et les habillements.

Ce fut la beauté de ces tapisseries qui engagea le duc à introduire cet art à Florence ; en conséquence, il le fit enseigner à quelques enfants qui sont devenus de très-habiles ouvriers, sous la direction de deux Flamands, Maestro Giovanni Rosso et Maestro Nicolo (Vasari, t. IX).

La galerie des *uffizi* de Florence possède une splendide collection de ces tapisseries, portant les armes des Médicis.

Charles-Quint, qui avait hérité, du chef de son père, Philippe le Beau, du comté de Flandre, protégea l'industrie de la tapisserie, qui reproduisit sous son règne les peintures des maîtres flamands et italiens ; il rémunéra largement B. Van Orley, dont les cartons servirent de modèles aux tentures représentant les plus belles vues de la forêt de Soignes, où l'on voit l'empereur et les principaux seigneurs de la cour, prenant part à différents épisodes de chasse. Les grandes salles des châteaux impériaux, les édifices publics étaient tendus de ces tapisseries représentant les batailles, les victoires et les conquêtes de l'empereur, la fuite de Soliman devant Vienne, la victoire de Pavie et la prise de François Ier.

Lorsque l'amiral de Coligny se rendit à Bruxelles pour y ratifier, au nom du roi de France, avec Philippe II, la trêve de Vaucelles, l'ambassade française fut reçue dans la grande salle du château,

Suzanne et les vieillards. Tapisserie de Bruxelles du xvi° siècle.

couverte d'une belle tapisserie de Flandre représentant la bataille de Pavie, la prise de François Ier, son embarquement pour l'Espagne et sa captivité à Madrid. Cette vue blessa les Français : le grave Châtillon se contint, mais Brusquet, le fou du roi, qui avait suivi l'ambassade, se promit bien de tirer vengeance, à sa manière, de l'orgueil incivil des Espagnols : « C'était, dit Brantôme, le premier homme pour la bouffonnerie qui fut jamais n'y sera. Il voulut tourner en dérision l'avarice des Espagnols

Feuilles et fleurettes qui se retrouvent dans presque toutes les tapisseries Flamandes aux xve et xvie siècles.

et des Allemands par un acte de générosité et presque de souveraineté française, accompli jusques dans le palais de leur roi ; le lendemain, en effet, dès que la messe eut été célébrée dans la chapelle du château, en présence de Philippe II entouré de sa cour, et de l'amiral de Coligny, environné de sa suite, au moment où le roi d'Espagne, s'avançant vers l'autel, eut juré sur les livres l'observation du traité de Vaucelles, Brusquet, qui s'était muni d'un sac d'écus frappés au palais de Paris, et qui en avait

remis un semblable à son valet, se mit à pousser le cri national de : *Largesse ! largesse !* Il traversa ainsi la chapelle, suivi de son valet, proférant l'un et l'autre le même cri, et jetant à pleines mains leurs écus, sur lesquels se précipitèrent les archers de la garde, s'imaginant que c'était une libéralité de leur roi (Mignet, *Charles-Quint*). « Cette farce, dit Ribier, fut si dextrement jouée, que les assistants, qui étaient plus de deux mille, tant hommes que femmes, estimant que ce fust une libéralité de ce prince, se jettèrent avec une si furieuse ardeur à ramasser les écus; les archers des gardes en vinrent jusques à se pointer les hallebardes les uns contre les autres; le reste de la multitude entra en telle confusion, que les femmes en furent déchevelées, les uns et les autres, hommes, femmes, renversés par une si estrange drôlerie, que ce prince fut contraint de gagner l'autel, pour se soutenir, tombant à force de rire, aussy bien que les roynes douairières de France et de Hongrie, madame de Lorraine et les autres. »

Lorsque Charles-Quint, rassasié des hommes et des grandeurs, fut s'enfermer au couvent de Saint-Just, au fond de l'Estramadure, son historien nous apprend qu'il fit venir de Flandre vingt-quatre pièces de tapisseries, les unes en soie, les autres en laine, représentant des sujets divers, des animaux, des paysages, pour couvrir les murailles de sa retraite. Il y mourut le 21 septembre 1558, serrant contre sa poitrine un crucifix d'ivoire que l'impératrice agonisante avait tenu entre ses bras et laissant peut-être errer son dernier regard sur une belle ta-

pisserie, à fond d'or, représentant l'*Adoration des mages*.

« Rien n'est en apparence plus sec qu'un inven-
« taire, dit M. Beulé, et cependant un inventaire
« est la clef de bien des richesses. M. de Laborde,
« dans ses divers ouvrages, inspiré par une érudition
« ingénieuse, a fait ressortir tout ce qu'on pouvait
« tirer d'un inventaire. »

Celui de Marguerite d'Autriche, dressé à Malines en 1523 et 1524, nous révélerait à lui seul le caractère de cette princesse, qui fut une des femmes les plus éminentes et les plus accomplies de son temps.

A la suite des livres qui composaient sa bibliothèque, de ses tableaux, nous avons la liste des tapisseries qu'elle possédait et qu'elle légua, avant de mourir, à l'impératrice, à la reine de Hongrie, à des amis, à des serviteurs. On y voit entre autres 16 pièces de tapisseries à ses armes, 27 pièces à feuillages et chardons; l'histoire d'Alexandre le Grand, celle de la reine Esther, des tentures à personnages et verdures, achetées à J. Artsteene: une autre grande tenture en 6 pièces, qui lui avait été offerte par les habitants de Tournay, représentant « la Cité des Dames. »

Dans l'énumération des livres de Charles-Quint, nous retrouvons de vieux manuscrits *illuminés richement*, qui portent exactement les mêmes titres que beaucoup de tapisseries qui figuraient dans l'ancien mobilier des ducs de Bourgogne : 4 volumes de l'histoire de Regnault de Montauban, le livre du roman de la Roze, les Triomphes des Da-

mes; l'histoire du Saint-Graal, l'histoire de la piteuse destruction de la noble et superlative cité de Troie la grande, l'histoire du roi Arthur, l'histoire du chatelain de Coucy et de la dame de Fayel, du bon roi Alexandre, de Jason, etc.

C'était dans ces livres *moult richement historiés* que les princes choisissaient les sujets de tapisseries, dont ils faisaient surveiller l'exécution par leurs peintres.

Dans les comptes des recettes générales des Flandres (1448), nous remarquons la mention suivante :

« Jehan Coustain, varlet de chambre, a payé à
« Baudouin le painctre, pour les fraiz qu'il a faiz et
« soustenuz à estre venu en la ville de Bruges, pour
« lui montrer certains patrons qu'il avait faicts et
« painets, pour la forme de certaines tapisseries que
« M. D. S. (Philippe le Bon) fait présentement hys-
« torier de la Thoizon d'or : XXX liv. de XL gros. »

Les dessins du meuble et des sept pièces tissées d'or et de soie que Marguerite d'Autriche avait achetées de Pierre Pannemarie de Bruxelles, représentant différentes scènes de la Passion, étaient probablement d'Albert Durer, qui avait, en même temps, donné les modèles de la Passion, de saint Jean et du tableau de la Vie humaine. C'est ainsi qu'on fit d'après Lucas de Leyde les Douze mois de l'Année et les Sept âges de la Vie.

Outre les Chasses de Maximilien et de Charles-Quint, Van Orley exécuta les cartons pour des tapisseries destinées à la duchesse de Parme et seize pièces pour le prince de Nassau. Chacune de ces tapisseries du château de Bréda représentait deux

personnages à cheval, un cavalier et une dame. C'étaient les ancêtres de la maison de Nassau, en costumes historiques, tous dans des attitudes variées ne trahissant aucun effort et remarquables par la correction du dessin.

La *pourtraicture* en tapisserie de l'image des princes datait des premiers temps de cette industrie : Le duc Jehan (Jean sans Peur) et madame la duchesse étaient représentés dans onze tapis de haute lice, « *tant à pied qu'à cheval au milieu de « voleries, de plouviers et de perdrix.* »

Dans une lettre de Marguerite d'Autriche, nous lisons qu'un marchand de Bruxelles était chargé d'exécuter, pour le roi d'Aragon, une tapisserie retraçant la généalogie des rois d'Espagne.

Nous ne savons pas quel est le peintre qui avait dessiné les cartons d'une tapisserie offerte en 1525 par Vasco de Gama au roi de Bornéo, et qui représentait les Noces de Henri VIII d'Angleterre avec Catherine d'Aragon, fille de Ferdinand d'Aragon et d'Isabelle de Castille ; mais nous n'hésitons pas à attribuer à Martin Van Veen, dit Martin Heemskerke, né dans le comté de Hollande, en 1478, une partie des *modèles* de tapisseries fabriquées à son époque, et qui représentaient les faits les plus mémorables du règne de Charles-Quint : entre autres, dans une série de 11 à 12 pièces, la guerre que l'empereur soutint contre le landgrave de Hesse, le duc de Saxe et les princes protestants. On retrouve dans plusieurs tentures de cette époque la manière de ce maître, qui avait travaillé à Rome, et dont les personnages sont ha-

billés moitié à l'antique, moitié à la flamande. La ressemblance des personnages historiques doit être très-grande, à en juger par le portrait de Charles-Quint, qui, dans une de ces pièces, figure assis sur son trône ; il est coiffé d'un casque de forme antique, surmonté de la couronne impériale, et porte une cuirasse dont le modèle a été emprunté à l'un des bas-reliefs de la colonne Trajane ; à son cou est suspendu l'ordre de la Toison d'or. Une tapisserie sert de fond.

Michel Coxius, chargé conjointement avec Van Orley de surveiller l'exécution des cartons de Raphaël, avait peint à Rome quantité de fresques, et entre autres deux chapelles à l'église de Santa-Maria de Anima (Vasari) ; c'est à l'école des grands maîtres italiens qu'il prit ce caractère de gravité et de virilité qui distinguent ses compositions. Comme peintre de la ville, il touchait un revenu annuel de 50 florins, et il était chargé de fournir des dessins de tapisseries aux fabricants de Bruxelles.

Il eut pour successeur dans ces fonctions le Bruxellois Pierre de Kempener, dit Pierre de Campana. Cet artiste, dès 1529, avait excité l'admiration des Italiens par la manière remarquable dont il décora un arc de triomphe à Bologne, lorsque l'empereur Charles-Quint vint se faire sacrer dans cette dernière ville par le pape Clément VII. Pierre de Campana partit pour l'Espagne et se fixa à Séville vers 1537. Il fut un des principaux fondateurs de cette école espagnole, qui a brillé d'un si vif éclat au dix-septième siècle, et il eut en outre la gloire de compter au nombre des élèves distingués qu'il forma, le *divin* Moralès.

LES TAPISSERIES.

Dans une délibération des magistrats de Bruxelles, nous retrouvons la preuve que Campana était de retour dans cette ville en 1563. En voici la traduction littérale :

« Par Taye, Brecht, etc., il a été avisé et résolu
« qu'on donnera et payera tous les ans, sur les
« revenus de la ville, à maistre Pierre de Kempener,
« peintre, la somme de 50 florins, comme maistre
« Michel Coxu les a eus pour son salaire, de ce qu'il
« a entrepris à exécuter les patrons (patroonen)
« pour les tapissiers de cette ville, et cela dans les
« conditions qu'on déterminera. Fait le 15 mai
« 1563. »

Avec des guides tels que Van Orley, Coxius et P. Campana, l'auteur de la belle Descente de Croix de Séville, devant laquelle Murillo s'agenouillait durant sa vie et au pied de laquelle il voulut être enterré, on ne doit pas s'étonner de la supériorité des fabriques de Flandres, et on reconnaîtra que les vieux maîtres tapissiers de Bruxelles étaient seuls dignes de fonder cette grande école des Gobelins.

Il semblerait que l'extension qu'avait prise alors le commerce des tapisseries et le grand nombre de commandes qui affluaient de toutes parts aient jeté une certaine perturbation dans cette fabrication. A côté des maîtres jaloux de conserver l'antique réputation de leur industrie, recherchant tous les moyens de la perfectionner, et produisant de véritables chefs-d'œuvre, il se trouvait des fabricants, peu soucieux de bien faire, ne considérant que le lucre, et compromettant l'avenir de la tapisserie. Les uns, sous prétexte de *donner lustre* à

leurs tentures, ne se contentaient pas de retoucher les traits défectueux, mais au moyen de couleurs à la détrempe, qu'ils appliquaient sur les tapisseries, ils les transformaient en véritables toiles peintes. D'autres copiaient les dessins de leurs concurrents, et embauchaient des ouvriers qui n'avaient pas rempli de premiers engagements. On fabriquait dans des villes où l'absence de corporation organisée affranchissait de tous règlements, et mettait à l'abri de tout contrôle ; puis on apposait, sur des produits défectueux, la marque ou le chiffre d'une ville en renom.

Le commerce était, en partie, la proie de courtiers, qui, servant d'intermédiaires entre le fabricant et l'acheteur, vivaient aux dépens du premier, qu'ils exploitaient, soit en ne lui déclarant pas exactement les prix de vente, soit en augmentant leur commission de toutes sortes de frais supplémentaires ; et rendaient « à tel maître ses deniers, et soins infructueux, soubs umbre que le marchant qui auroit faict achat de telle tapisserie, seroit failly, devenu insolvent, ou ne tiendroit son jour de payement. »

Charles-Quint ou ses conseillers, comprenant quel discrédit de pareils abus pouvaient jeter sur une industrie qui était « une des plus renommées et principales négociations du pays » ordonnèrent une enquête sérieuse, à la suite de laquelle furent promulgués à Bruxelles, le 26 mai 1544, *l'ordonnance, statut et edict, sur le faict et conduite du stil et métier des tapisseries.*

Ces ordonnances, qui ne comprennent pas moins

de 90 articles, méritent une étude sérieuse. Elles traitent, non-seulement de la fabrication proprement dite, mais elles précisent les matières premières qu'on doit employer. Tout y est prévu, réglé, commenté depuis l'instant où le maître ouvrier organise son métier, jusqu'au jour où il reçoit le prix de son travail. Avec un pareil document, il est facile de se rendre un compte exact des procédés de fabrication de la tapisserie à cette époque, de sa valeur, du salaire des ouvriers; par lui, nous connaissons quelles lois régissaient alors le contrat d'apprentissage, les rapports entre ouvriers et patrons, la propriété des dessins industriels, les marques de fabrique, la juridiction des corporations, les courtiers de commerce, en un mot, tout ce qui, de près ou de loin, touchait au commerce ou à l'industrie.

L'article 1er défend de fabriquer de la tapisserie hors des villes de Louvain, Bruxelles, Anvers, Bruges, Audenarde, Allost, Enghein, Byns, Ath, Lille, Tournay et autres francs lieux, dans lesquels le métier sera organisé et régi par les ordonnances.

Pour avoir le droit de fabriquer ou de vendre des tapisseries, il fallait être bourgeois de naissance ou par achat, et avoir fait trois années d'apprentissage, sous un franc maître.

Les apprentis, qui étaient immatriculés sur le livre des *mestiers* de la ville, n'étaient pas admis au-dessous de l'âge de huit ans, et perdaient le bénéfice de leur temps d'apprentissage, lorsqu'ils quittaient leur maître sans motif grave, avant d'avoir rempli leur engagement. Un maître ne pouvait pas avoir

plus d'un apprenti ; on lui en passait un second, dans le cas seulement où il voulait apprendre le métier à son fils. Cette mesure avait pour but d'empêcher le maître de prendre un trop grand nombre d'apprentis, qu'il lui eût été difficile de diriger et d'instruire.

Au bout de trois ans, l'apprenti était reçu compagnon, mais il n'était admis à travailler avec un franc maître qu'après avoir justifié de ses années d'apprentissage, et fidèlement rempli les engagements qu'il avait contractés. Il ne pouvait quitter le maître qui l'occupait avant d'avoir terminé l'ouvrage commencé, soit qu'il travaillât à la journée ou à façon ; s'il abandonnait son travail plus d'une journée, sans excuse légitime, il perdait, pour la première fois un sol ; en cas de récidive, la somme était doublée, et, à la troisième fois, son maître pouvait lui retenir tout ce qu'il lui redevait.

Tout apprenti compagnon ou ouvrier, qui dérobait ou laissait dérober des étoffes ou matières premières, sans en prévenir son maître, ne pouvait racheter sa faute qu'en restituant les objets volés, en faisant un pèlerinage à Saint-Pierre et Saint-Paul de Rome, ou en payant 20 carolus d'or ; en cas de récidive, la peine était double, et le coupable était à jamais chassé du métier.

L'ouvrier qui, pour nuire à son patron, employait des matières défendues ou défectueuses, était condamné à faire un pèlerinage à Saint-Jacques en Galice, et était chassé du métier.

Il était interdit à tout ouvrier travaillant pour un maître, de faire, pour son propre compte, quel-

que ouvrage que ce fût, même pour en faire don ; il n'avait pas plus le droit de faire, dans sa maison, aucune espèce de travail, avant d'avoir achevé celui qu'il avait commencé chez son maître.

Un franc maître, qui avait commencé un travail, n'avait pas le droit d'aller travailler soit à la journée, soit à l'aune, au dehors, avant d'avoir terminé l'ouvrage qu'il avait sur métier.

Les obligations des apprentis et compagnons envers leurs maîtres étaient rigoureusement tracées, mais, comme on le verra plus loin, ces devoirs étaient réciproques.

Les apprentis et les compagnons étaient placés sous la sauvegarde des doyens et jurés du métier. C'était à eux à pourvoir les apprentis d'un autre maître, lorsque celui au service duquel ils étaient engagés venait à mourir, abandonnait le métier, ou les traitait «hors de raison;» dans ce cas, le maître auquel on enlevait son apprenti ne pouvait pas en prendre un autre, avant l'expiration des années d'apprentissage de celui qu'il avait perdu.

Tout maître qui, pour hâter le travail, incitait ses ouvriers à négliger leur ouvrage, et à ne pas suivre leur patron (leur dessin), était suspendu de son métier pendant une année; de plus, il était condamné à indemniser la personne qui lui avait commandé le travail.

L'embauchage des ouvriers était puni d'une amende de dix carolus d'or.

Tout bourgeois qui voulait être admis à la maîtrise, après avoir justifié de ses trois années d'apprentissage, prêtait, devant les doyens et jurés, le

serment de respecter et de faire respecter, par tous les siens, les ordonnances et règlements du métier. Avant de se mettre en ouvrage, il était tenu de choisir et de déposer une marque ou un chiffre, qui était inscrit sur le livre de la corporation, puis il déclarait quelle qualité de travail il avait l'intention de fabriquer; car, suivant le prix de la tapisserie, il devait employer telles ou telles matières premières.

Dans l'ouvrage du prix de 24 patars et au-dessus, la chaîne devait être de filés de laine de Lyon, d'Espagne, d'Aragon, de sayette, ou de filé fait à la quenouille, et de semblables étoffes; les laines devaient être aussi en belles matières, bien *dégraissées* et teintes en couleurs solides. Défense de se servir de soies mélangées de fils.

Dans l'ouvrage de ce prix, les têtes et les traits des personnages devaient être *profilés* et *ouvrés* au fond de la tapisserie, c'est-à-dire fabriqués par les mêmes procédés que les autres motifs. Cette recommandation interdit non-seulement de peindre et de profiler les traits sur l'étoffe avec de la couleur, mais encore de les faire à l'aiguille, en manière de broderie, travail qui, au premier abord, lorsqu'il est habilement fait, peut tromper les yeux les mieux exercés. Chaque pièce devait être faite en entier d'un seul morceau, avec les mêmes matières, dans la même réduction comme point; les quatre coins devaient, aux quatre angles, s'appliquer exactement les uns sur les autres; faute de se conformer à toutes ces prescriptions, la tapisserie était saisie et confisquée au profit du seigneur.

Avant de terminer une pièce, le maître qui la fabriquait ou la faisait fabriquer sous sa responsabilité, faisait tisser, dans l'un des bouts, sa marque ou enseigne, et, à côté, la marque de la ville, « Afin que par telles enseignes et marcq soit « cogneu, que ce soit ouvrage de la dicte ville, et « d'un tel maistre ouvrier, et venant au priz de « vingt et quatre patars susdicts et au dessus. »

En résumé, suivant le prix de la tapisserie, le fabricant était astreint à n'employer que les matières premières spécifiées, et surtout à une réduction de tissu déterminée.

Lorsqu'il y avait dans une pièce un défaut provenant d'une erreur de dessin ou de couleur, l'étoffe devait être entièrement refaite dans la partie défectueuse, et il était expressément défendu de la dissimuler au moyen de couleurs fraîches qu'on aurait pu appliquer sur l'étoffe.

Comme certaines pièces restaient très-longtemps sur le métier, lorsqu'elles étaient terminées, il était permis au fabricant de raviver les traits du visage et les nus, au moyen de crayons rouges, blancs ou noirs, mais employés à sec. Encore ces sortes de retouches ne pouvaient-elles être faites que dans l'endroit même où la tapisserie avait été exécutée, par le maître lui-même ou une personne qu'il désignait, et qui devait, en outre, prêter le serment de se conformer aux ordonnances du métier.

Avant de prendre livraison de la marchandise qu'il avait commandée, l'acheteur avait le droit de la faire visiter par les experts du métier qui décidaient si elle avait été faite dans les conditions sti-

pulées par la commande. Une fois cette formalité remplie, le fabricant était déchargé de toute responsabilité pour son travail.

Dès lors, il était défendu à *qui que ce soit*, même au propriétaire de la tapisserie, de la retoucher ou de la faire retoucher *par qui que ce soit*, sous aucun prétexte, sous peine de payer la valeur de la tapisserie, et en plus une amende de 20 carolus d'or. Dans le cas où une pièce était déchirée ou usée, ou si le propriétaire voulait y placer des armoiries, ou faire telles autres réparations nécessaires, il devait, auparavant, en prévenir les maîtres jurés de la ville, et obtenir leur autorisation.

La contrefaçon des dessins était punie d'une amende de 30 carolus d'or, dont un tiers appartenait à la partie lésée.

Tout fabricant qui, s'étant fait délivrer à crédit des matières premières, soit fil d'or, de soie ou de laine pour confectionner une pièce de tapisserie, la livrait et en touchait le prix sans prévenir son fournisseur et sans se libérer envers lui, était condamné, même après avoir payé son créancier, à faire un pèlerinage à Rome ; il pouvait racheter cette peine par 20 carolus d'or.

Il semble que les facteurs et courtiers exploitaient singulièrement les maîtres fabricants, puisque l'article 46 de ces ordonnances leur défend de s'occuper, à l'avenir, soit de la vente, soit du placement des tapisseries, sous peine de voir confisquer leurs marchandises ; en même temps, l'article 58 autorisait certains commerçants notables de Bergues et d'Anvers à s'occuper de la

vente et du courtage des tapisseries ; à la condition toutefois de fournir bonne caution, de jurer d'obéir et de respecter les ordonnances, d'être garants vis-à-vis du vendeur du prix de sa marchandise, et de la lui payer à jour fixé. Ils avaient droit, comme commission, de percevoir quatre deniers par gros de Flandre, sur le prix de vente, sans pouvoir réclamer aucune autre indemnité. Tout courtier qui dissimulait au fabricant le prix de vente, ou qui s'entendait en secret avec l'acheteur, payait à chaque contravention une amende de 100 carolus d'or.

Les doyens et jurés devaient veiller à la stricte observation de ces ordonnances. Tout membre ressortissant à la corporation était tenu de comparaître devant eux à la première sommation, sous peine d'amendes très-fortes ; à la quatrième citation restée sans effet, les doyens, jurés et anciens du métier avaient le droit de faire saisir le délinquant et de le *corriger, à leur discrétion et arbitrairement.* Ils devaient visiter, au moins une fois toutes les six semaines, les maisons des ouvriers, recueillir les plaintes et réclamations des uns et des autres, s'assurer si le travail s'exécutait suivant les prescriptions, et si l'on n'employait pas des matières prohibées.

Ils devaient tenir deux registres. Sur le premier étaient inscrits les noms de tous les maîtres compagnons et apprentis du métier ; sur le second, ils notaient leurs observations et relevaient les contraventions, avec mention bien détaillée de leur nature. Ce livre était toujours à la disposition de l'officier

de l'empereur, chargé de percevoir les amendes et d'appliquer les peines qui avaient été prononcées.

Toute dissimulation par eux d'une faute, tout faux rapport de leur part qui entraînait l'amende les rendait passibles de payer le quadruple de la somme. Mais, si la faute, qu'ils avaient sciemment omis de signaler était réputée crime, ils étaient condamnés soit à faire réparation, soit au bannissement ; dans tous les cas, ils étaient chassés du métier.

Ils scellaient du sceau de la ville et délivraient des certificats de maîtrise aux ouvriers qui, pour se perfectionner dans le travail, désiraient aller pratiquer dans une autre ville. Ils ne devaient admettre, dans la corporation de la cité, que les ouvriers munis de certificats en règle, et qui étaient libres d'engagements envers leurs anciens maîtres; faute de s'en enquérir, ils devenaient eux-mêmes responsables.

Les peines les plus sévères frappaient ceux qui apposaient sur leurs ouvrages la marque d'une ville dont ils n'avaient pas le droit de se servir ; leurs produits étaient confisqués, et eux-mêmes étaient corrigés arbitrairement.

Et quiconque contrefaisait, falsifiait, ou enlevait la marque d'un autre maître, avait le poignet droit coupé et était chassé du métier.

Malgré la sévérité des peines attachées à certaines contraventions et délits, on doit reconnaître que, dans l'ensemble de ces ordonnances, règnent un profond sentiment de l'équité et la ferme volonté

de protéger les intérêts de tous, du patron comme de l'apprenti.

Les articles relatifs à la fabrication de la tapisserie, dans lesquels on suit une pièce, depuis le jour où elle est commencée, jusqu'à celui de sa réception solennelle par les jurés et anciens du métier, ne pouvaient être que le fruit d'une étude sérieuse et d'une intelligente et longue pratique de cette industrie. La ville qui apposait ses armes sur une tenture à côté du nom de l'ouvrier, lui donnait une sorte de consécration, en faisait une œuvre nationale dont elle acceptait la responsabilité, en même temps qu'elle en revendiquait l'honneur.

V

Les Tapisseries des Rois de France et des Princes de la maison de Valois. — Manufactures de Fontainebleau et de la Trinité. — Dubourg et Henri Lerambert. — La Flandre sous Philippe II.

« Si quelqu'un des prédécesseurs de François I^{er} « établit des manufactures à Paris ou aux environs, « je n'en trouve rien nulle part, » dit Sauval. En effet, si nous jetons un coup d'œil sur les anciens inventaires, nous voyons que presque toutes les tentures qui décoraient les châteaux royaux et les habitations princières étaient, comme nous l'avons déjà fait observer, d'origine flamande et que la plupart représentaient les mêmes sujets que celles qui faisaient partie du mobilier de la maison de Bourgogne.

Nous pouvons citer

Dans l'inventaire de Charles V : « un drap de « l'œuvre d'Arras, hystorié de faicts et batailles de « Judas Macchabeus et d'Antoqus ; »

Dans celui de Charles VI : « une chambre de tapisserie d'Arras, sur champ vermeil, de l'ystoire de Plaisance, appelée la chambre d'honneur, dont les ciel, dossier et couverture sont d'or et de soye,

à plusieurs petits personnages, à pié et à cheval, et six tapis de fil de laine, d'or et de soye, prisé c'est à savoir, la dite chambre, neuf cent vingt huit livres parisis, et les dits six tapis de laine, cinq cent quatre livres parisis : pour tout mil quatre cent trente-deux livres parisis. »

En 1391, Louis d'Orléans achète à Bataille Collin « l'histoire de Theseus et de l'Aigle d'or. »

Le 24 novembre 1395, « à Dourdin Jacquet, marchant et bourgeois de Paris, trois tapis de haute lisse, en fil fin d'Arras, ouvré à or de Chypre, contenant le Credo, les douze Prophètes, les douze Apôtres et le couronnement de Notre-Dame. En 1398, à Nicolas Bataille, plusieurs chambres et un tapis de chapelle de l'Arbre de la Vie et des douze Prophètes. »

Au nombre des tapisseries qui appartenaient à ce prince, nous remarquons celles de Penthésilée, des enfants de Renaud de Montauban, de Dieu, de saint Louis, de Charlemagne.

Le chevalier de Saint-Lenoir, dans un volume avec figures coloriées, nous donne la description d'une tapisserie faite à Bruges et représentant, sous des formes allégoriques, le mariage de Charles VIII avec Anne de Bretagne.

Cette princesse possédait un nombre considérable de tapisseries, dont la majeure partie devait provenir du riche mobilier des princes d'Orléans.

Les titres de tous ces inventaires, tirés d'un manuscrit de la Bibliothèque nationale, ont été donnés par M. Leroux de Lincy dans l'histoire de la vie privée d'Anne de Bretagne.

Les châteaux royaux, à cette époque, regorgeaient de tentures. En 1494, lorsque le duc et la duchesse de Bourbon vinrent à Amboise faire une visite au roi et à la reine, il ne fallut pas moins de 4,000 crochets pour tendre les deux cours de tapisseries représentant la Cité des Dames, l'histoire des Ages, l'histoire d'Alexandre le Grand, l'histoire *du roi Assuer et de la Royne Ester*, l'histoire de David, d'Hercule, de Jonathas, de Nabuchodonosor, de la papesse Jeanne, des neuf Preux, de Renaud de Montauban, du Roman de la Rose, de la bataille de Formigny, etc.

Une tapisserie, représentant l'histoire *du roi Assuer et de la royne Ester* se trouvait, trente ans auparavant, à la cour de Bourgogne; elle avait été achetée à Pasquier Grenier, marchand tapissier, demeurant à Tournai. Marguerite d'Autriche posséda aussi une tenture de la Cité des Dames, qui provenait aussi de Tournai.

Dans l'histoire du château de Blois, par M. de la Saussaye, on lit que, lorsque l'archiduc Philippe le Beau et son épouse, Jeanne de Castille, se rendant en Espagne, séjournèrent au château de Blois en 1501, on étala les tapisseries du garde-meuble. « Ces tapisseries estoient aussi fraîches que
« neuves, celles qu'estoient tendues, tant aux loge-
« ments du roy et de la royne que desdits archiduc
« et archiduchesse, estoient toutes pleines d'or; et
« celles de draps d'or et de draps de soye en avoient
« d'autres dessous à personnages et histoires, presque
« aussi riches que celles qui estoient dessus ; il n'y
« avoit chambre ni garderobe qui n'en fût pleine. »

Anne de Bretagne mourut dans ce château, et son corps fut transporté dans la salle d'honneur ornée d'une tapisserie « ouvrée de soye et fil d'or et hystoriée de la vengeance de Notre-Seigneur, que fit Titus Vespasianus. »

Nous trouvons dans les archives de la ville de Pau plusieurs inventaires des tapisseries ayant appartenu aux rois de Navarre, au sujet desquelles M. Charles Rahlenbeck a publié une brochure à Gand.

L'inventaire d'Anne d'Armagnac, dame d'Albret, dressé le mardi 27 décembre 1472, mentionne douze tapisseries, parmi lesquelles :

Des tentures aux armes des maisons d'Armagnac et d'Albret.

Un grand pane (pour panneau) de tapisserie surnommé l'Amoureux de Plaisance, à personnages d'or et de soie, et d'autres tapisseries à personnages et feuillages.

Ces tentures provenaient du château de Nérac.

Le petit-fils d'Anne d'Armagnac, Alain d'Albret, possédant du chef de sa femme les pairies d'Avesnes et de Landrecies, avait pu faire un choix des plus belles pièces rehaussées d'or et d'argent, au nombre desquelles on admirait :

L'Annonciation, le Couronnement et le Trépassement de Notre-Dame, les sept Péchés mortels, Guyon de Tournay, les douze Pairs, le roi Arthus, l'hystoire du Loup, tirée probablement du roman du Renard, qui raconte les aventures du Renard et du Loup Ysengrin, « ces deux barons, qui, comme le dit l'auteur, Pierre Saint-Cloud, ne s'aimèrent jamais. »

L'histoire d'un homme sauvage qui dit à la Licorne « Je n'y boirai; » l'histoire de l'Ancien Testament, des bergeries, des voleries et enfin, la fameuse chambre des Petits Enfants.

Henri II, roi de Navarre, hérita des tapisseries que César Borgia avait laissées à sa veuve, Charlotte d'Albret :

L'histoire de Babylone, l'histoire de la Façon de la vigne, trouvée par Noé, les faits et gestes d'Alexandre le Grand, l'histoire du grand Moïse, une autre pièce où l'on voyait paraître *Mané, thécel, Pharès* (le festin de Balthazar).

En parcourant ces documents, il serait facile de se faire illusion et de croire qu'on a sous les yeux l'énumération des richesses de Charles le Téméraire.

A la célèbre entrevue du camp du Drap d'Or, où Henri VIII et François 1er rivalisèrent de magnificence, le roi de France, d'après Martin du Bellay, étala « quatre pièces de tapisseries principales, qui
« sont les victoires de Scipion l'Africain, faites en
« haute lisse, tout de fil d'or et de soye. Ces per-
« sonnages, les mieux faits et au naturel qu'on
« pourrait faire, et n'est possible à peintre du monde
« de faire mieux sur tableaux de bois, et dit que
« l'aulne en cousta cinquante escus. »

Brantôme parle aussi des tapisseries de Scipion, et en fait le plus grand éloge ; elles avaient coûté, dit-il, 22,000 écus et en valaient plus de 50,000. « C'était, ajoute-t-il, un chef-d'œuvre des Flandres
« présenté au roy plustot par le maistre qu'à l'em-
« pereur, ayant ouy parler de la libéralité, curiosité

Tapisserie allégorique de l'histoire de Diane de Poitiers (Château d'Anet), fabriquée à Bruxelles sur des cartons Français.

« et magnificence de ce grand roy, et qu'il en tire-
« rait bien davantage de lui que de l'empereur son
« souverain. » Les cartons de ces tapisseries de
Scipion étaient de Jules Romain. Henri II compléta
la collection en commandant aux ouvriers de
Flandre le Triomphe de Scipion. Félibien prétend
même que Henri II y était représenté sous les traits
de Scipion.

Nous lisons, dans Paul Jove, que François Ier
donna au pape Clément VII une large tapisserie de
Flandre, rehaussée d'or et de soie, sur laquelle on
voyait représentée « la dernière cène de Notre-Seigneur Jésus-Christ avec ses disciples, » en échange
d'une corne de Licorne, de deux coudées de long,
enclose et enchâssée dans une base d'or « pour déchasser le poison des viandes. » C'est à cette propriété
de déchasser le poison des viandes, qu'on attribuait
à la corne de la Licorne, que fait allusion la devise
« Je n'y boirai » écrite dans la tapisserie d'Alain
d'Albret.

En 1538, la cour de France fit acheter à Melchior
Baillif, marchand de Bruxelles, cinq pièces de tapisserie à or et soie (les cinq Ages du monde), que le
roi acquit lui-même pour la somme de 1,775 livres.
Elles mesuraient 88 aunes 3/4.

Ce fut très-probablement pour affranchir la France
du tribut qu'elle payait à l'étranger, que François Ier fonda la première manufacture royale de
tapisseries. L'édit de Tonnerre, publié en 1542,
« concernant les droicts, l'imposition foraine, etc.,
touchant les marchandises et appréciation d'icelles,
pour sçavoir ce que l'on doit payer pour raison d'i-

celles, » mentionne les tapisseries fines de Marche (en basse lisse) et celle de haute lisse, sans or, et nous dit que concernant la tapisserie de Marche,

Bordure de la tapisserie de l'échelle de Jacob.

« en haute lisse estoffée d'or et de soye, elle ne sera cy ni estimée. ni prisée, *pourceque c'est ouvrage de prince et t'en tire peu ou point hors du royaume.* »

L'échelle de Jacob. Fabrication de Bruxelles — XVIe siècle.

Le roi réunit à Fontainebleau quelques ouvriers tapissiers venus de Flandre, et les plaça, par lettres patentes du 22 janvier 1535, sous la direction de Philibert Babou, auquel fut plus tard adjoint Nicolas de Neufville, sieur de Velleroi, et, en 1541, Sébastien Sorlio, son peintre et *architecteur* ordinaire.

Le roi fournissait aux ouvriers tapissiers les dessins, matières premières, laine, soie, fils d'or et d'argent, et leur donnait un traitement qui variait de dix à quinze livres par mois, suivant leurs aptitudes. Deux maîtres tapissiers, Salomon et Pierre de Herbaine, frères, chargés de l'inspection quotidienne des travaux, recevaient 240 livres par année; Jean le Tries, haut lissier : 12 livres dix sous par mois; Jean le Gouyn, ouvrier de haute lisse, qui réparait les tapisseries de l'histoire du Purgatoire d'amours, du roman de la Rose, de Jules César, de Gédéon et d'Alexandre : 10 livres par mois.

Claude Baudouyn, le peintre, touchait 20 livres par mois, pour « vaquer à faire des patrons sur grand papier, suivant certains tableaux, estans en la grande gallerie dudit lieu, pour servir de patrons à ladite tapisserie. »

Félibien nous donne le nom d'autres peintres qui avaient vaqué tant aux patrons de la tapisserie qu'à d'autres ouvrages de peinture. C'étaient Lucas Romain, Charles Cannoy, Francisque Cachenmis et J.-B. Baignequeval.

De grands artistes italiens, comme le Rosso et le Primatice, apportèrent un précieux concours à la manufacture naissante, et beaucoup de *patrons* de

tapisseries n'étaient que la mise en grand de leurs esquisses. « Comme le Primatice était fort habile à dessiner, dit Félibien, il fit un si grand nombre de dessins, et avait sous lui tant d'habiles hommes que, tout d'un coup, il parut en France une infinité d'ouvrages d'un meilleur goût que ceux qu'on avait vus auparavant.... Il se trouva même des tapisseries du dessin de Primatice. »

Non-seulement Henry II conserva l'établissement fondé à Fontainebleau, dont il confia la direction à Philibert de l'Orme, mais il fonda aussi une nouvelle fabrique de tapisseries à l'hôpital de la Trinité, situé alors près de la rue Saint-Denis. On y entretenait cent trente-six orphelins dits *Enfants bleus*, à cause de la couleur de leurs vêtements ; ils apprenaient à lire, à écrire, puis un métier. Les artisans du dehors, qui venaient s'y établir, gagnaient la maîtrise, à la seule condition de montrer leur état aux enfants orphelins, qui devenaient alors fils de maîtres.

En 1594, un Parisien, nommé Dubourg, enfant de la Trinité, y exécuta les célèbres tapisseries de Saint-Merry. Elles étaient au nombre de douze, ayant chacune 13 pieds de hauteur sur 20 de largeur.

La dernière existait encore en 1632, mais on juge dans quel état, car on s'en servait pour boucher les trous faits aux fenêtres par la grêle ou le vent. Les onze autres étaient en loques ; c'est à peine si on a pu sauver quelques-uns de ces précieux débris : une tête de saint Pierre, recueillie par M. Jubinal, qui en a fait don au musée de Cluny, est de ce nombre.

Les dessins de ces tapisseries, qui sont de Henry

Le triomphe de la Chasteté. Tapisserie portant la date de 1580, mais faite sur des cartons antérieurs de près d'un siècle. Fabrication Flamande.

Lerambert, sont conservés à la Bibliothèque nationale, ainsi que ceux de l'histoire de Mausole et d'Artémise, au nombre de 39, qui ont fourni une des plus importantes séries de compositions qui aient été faites pour la tapisserie.

Catherine de Médicis ordonna la reproduction immédiate de quelques-unes de ces charmantes compositions, allégorie transparente qui représentait son histoire sous les traits d'Artémise.

Chaque dessin, du reste, est orné du chiffre de la reine, de son cartel aux armes de France et de Médicis, et de sa devise.

De 1570 à 1660, les ateliers royaux fabriquèrent dix tentures d'Artémise, quelques-unes de 10 et 15 pièces, en tout, une superficie de 1,711 mètres carrés.

Sous les règnes de Charles IX, Henry III et Henry IV, on exécuta plusieurs fois, à Paris et à Tours, une autre composition du même peintre : les tentures de Coriolan ; l'une d'elles, fabriquée à Paris, était composée de 17 pièces, mesurant en tout 66 aunes de long sur 3 aunes 7/8 de haut.

Henry III fit fabriquer, sur les dessins de Guyot, une tenture de laine et soie, représentant quelques actes mémorables des rois de France et formant 9 pièces de 32 aunes de cours, sur 3 aunes 1/4 de haut. La devise du roi était dans la bordure du bas.

En 1544, Catherine de Médicis avait publié un édit établissant à Moulins, en Bourbonnais, une fabrique de tapisseries; mais il en fut de ce projet comme de la manufacture de Fontainebleau, qui fut abandonnée pendant les troubles qui signalèrent

les règnes des trois derniers princes de la maison de Valois.

Ce n'est pas ici le lieu de raconter les luttes que soutinrent de leur côté les *gueux* des Pays-Bas pour défendre contre le roi d'Espagne leurs libertés religieuses et politiques. La correspondance de Philippe II témoigne assez qu'il n'hésita jamais à recourir aux mesures les plus rigoureuses, « *dussent-elles entraîner la totale destruction du pays,* » pour faire triompher son implacable volonté.

Le duc d'Albe, le sinistre exécuteur de l'Inquisition d'Espagne, qui, le 16 février 1568, condamna en masse, sauf exceptions nominales, tous les peuples, ordres et états des Pays-Bas, les déclarant hérétiques, apostats et criminels de lèse-majesté, les uns pour s'être ouvertement déclarés contre Dieu et le roi, les autres pour n'avoir pas réprimé les rebelles.

Le cœur saigne en parcourant le livre des sentences et les listes de proscriptions dressées par le Conseil des troubles, le tribunal de sang, « el tribunal de la sangre, » comme l'appelaient eux-mêmes les Espagnols. Les lettres, les sciences et les arts y sont largement représentés.

Non content d'avoir répandu des torrents de sang, le lieutenant de Philippe II résolut d'introduire dans les Pays-Bas le système d'impôts qui était le fléau de l'industrie en Espagne. Il arracha, par la terreur, aux États généraux, un impôt extraordinaire de la valeur du centième de tous les biens-fonds ; puis il établit un droit permanent du vingtième sur le prix de vente des immeubles, et frappa d'un dixième tous

Tapisserie dite du Mariage. Fabrication de Bruxelles — xvie siècle. Elle porte l'écusson de la famille.

Détail de bordure de la tapisserie du mariage.

les objets mobiliers vendus à l'intérieur ou exportés.

Cette mesure, qui arrêtait toutes les transactions commerciales, était surtout destinée à entraver l'émigration, qui, malgré cela, prit des proportions immenses. Les ouvriers, les fabricants flamands, portèrent en Angleterre l'industrie des tissus, qui avait pendant si longtemps fait la richesse de leur pays, et repeuplèrent d'anciennes villes ruinées, telles que Worwick, Colchester, Southampton, etc.

M. Rahlembeck cite l'exemple suivant de l'émigration des artistes et des artisans belges au XVIe siècle : lorsque Marie de Luxembourg, veuve de Jacques de Romont, épousa François de Bourbon, duc de Vendôme, et apporta la ville d'Enghien aux rois de Navarre, Pierre Huart, Vincent Van Geldre, peintres, Jean Larchier, Adrien de Plukère et Nicolas Provinus, hauts lissiers, quittèrent la ville en 1567, et, dès l'année suivante, ils en furent bannis à perpétuité.

Ce que la domination espagnole a détruit ou fait disparaître d'objets d'art aux Pays-Bas, est incalculable. De leur côté, les protestants se vengèrent de leur longue oppression sur les monuments et les emblèmes du culte catholique ; la cathédrale d'Anvers et une foule d'autres églises furent cruellement dévastées.

Au nombre des mesures financières que prit la commune de Bruxelles pendant le soulèvement des Pays-Bas, il y en eut une d'un caractère franchement révolutionnaire : ce fut la vente du mobilier et des objets précieux des églises et des couvents de la ville (1580-1581).

Tout ce qui avait pu échapper à la soldatesque fut vendu par ordre des magistrats, soit publiquement, soit de la main à la main. Non-seulement on vendit les biens mobiliers des églises et des couvents, mais aussi ceux de la cour, tout ce que Charles-Quint avait laissé (1).

La vente des tapisseries, mentionnée sans autre détail, se fit à l'encan, vers la fin du mois d'août 1584. Elle produisit 2,774 florins du Rhin, comptés à 20 sous, monnaie de Brabant. Parmi ces tapisseries se trouvaient probablement celles de la Toison d'or, représentant l'histoire de Gédon, et qui décorait la grande salle du palais, lors de l'abdication de Charles-Quint.

C'était, dit un écrit du temps, « la plus riche et exquise tapisserie qu'on ne sauroit avoir veue. »

La Tapisserie du Conseil des troubles, formant neuf pièces, fut vendue 129 florins en tout. Les Tapisseries de Notre-Dame des Sablons : 80 florins.

Au tombeau d'Adolphe de Clèves, aux Dominicains, il y avait 7 pièces de tapisseries aux armes de Ravenstein, mesurant chacune 28 aunes; elles furent vendues à 7 sous 1/2 l'aune (l'aune de Bruxelles avait 70 cent.) (2).

A la mort de Philippe II, sous l'administration des archiducs Albert et Isabelle, la Belgique sembla respirer; mais beaucoup d'artistes et d'ouvriers avaient suivi en exil les défenseurs de leurs libertés; l'industrie avait été frappée au cœur; le commerce extérieur était paralysé par la double guerre que

(1) Voy. Henne et Wauthers, *Histoire de Bruxelles*.
(2) Voy. Gachard, *Bulletins de la Commission royale d'histoire*. Bruxelles, 1872, 3ᵉ série.

l'Espagne, maîtresse des provinces belges, soutenait contre la France et contre les Provinces-Unies, dont les flottes tenaient la mer. Par le traité de Munster, les Provinces-Unies exigèrent la fermeture de l'Escaut, du canal du Sas de Gand, du Swyn, et, en interdisant l'admission des trafiquants des Pays-Bas espagnols dans les colonies espagnoles, ils achevèrent la ruine commerciale de la Belgique.

Henri IV ayant vu les belles tapisseries de Saint-Merri, et désirant « oster l'oysiveté de parmi ses peuples, pour embellir et enrichir son royaume » continua l'œuvre de François Ier et organisa, pour la première fois d'une façon durable, la manufacture royale de tapisseries. Il fit venir d'Italie d'habiles ouvriers en or et en soie, et les installa, avec des tapissiers, dans l'ancienne maison professe des Jésuites, située au faubourg Saint-Antoine.

Laurent, excellent tapissier, directeur de la manufacture, recevait « un écu par jour et cent livres
« de gages, et comme il avait quatre apprentis,
« leur pension fut fixée à dix sous tous les jours
« pour chacun. Quant aux compagnons qui tra-
« vaillaient sous lui, les uns gagnaient 25 sous, les
« autres 30, les autres 40. Avec le temps, Dubourg
« (le maître qui avait fait les tapisseries de Saint-
« Merri) fut associé, et là, demeurèrent ensemble
« jusqu'au rappel des Jésuites, et pour lors ils
« furent transférés dans les galeries (du Louvre).
« Après la mort du roi, ils n'eurent plus que 40
« sous par jour, et 25 écus de pension pour les
« apprentis, mais toujours on continuait à leur
« fournir les étoffes et ils travaillaient encore à la

« journée.... Quelque part qu'ils aient été, ils ont
« joui de tous les priviléges de la Trinité (1). »

Dubreuil, peintre fameux, dit Sauval, fut aussi
logé dans la maison professe des Jésuites, et ce fut
lui qui, probablement, exécuta les cartons de la
tenture dite de Diane, en huit pièces.

Outre la manufacture de la maison des Jésuites,
le roi organisa une nouvelle fabrique de tapisseries,
façon de Flandres, dont le personnel, recruté parmi
les meilleurs ouvriers de ce pays, fut placé sous la
direction de deux fabricants renommés : Marc de
Coomans, et François de la Planche; il les ennoblit et, par lettres patentes de janvier 1607, leur
conféra privilége, non-seulement pour Paris,
mais pour toutes les villes du royaume où il leur
plairait de s'établir. Il est dit, dans ces lettres patentes, que, « pendant vingt-cinq ans, nul ne pourra
imiter leurs manufactures; que le Roy leur donnera, à ses dépens, des lieux pour les loger, eux et
leurs ouvriers, ces derniers déclarés regnicoles et
naturels, sur leur certification et sans lettres patentes, exemptés de tailles et de toutes autres
charges pendant les dites vingt-cinq années; que
les maîtres, après trois ans, les apprentis après six
ans, pourront avoir boutique sans faire chef-d'œuvre, et ce, durant les vingt-cinq années; que le
Roy leur donnera, la première année, vingt-cinq enfants, la seconde vingt, et autant la troisième, tous
françois, dont il payera la pension, et les parents
l'entretien, pour apprendre le mestier; que les en-

(1) Sauval, *Antiquités de Paris*.

trepreneurs tiendront 80 mestiers au moins, dont 60 à Paris ; qu'ils auront chascun 1,500 livres de pension et 100,000 livres pour commencer le travail ; que toutes les estoffes employées par eux, sauf l'or et la soye, seront exemptes d'impositions ; qu'ils pourront partout tenir brasseries et vendre bière ; que l'entrée des tapisseries estrangères est défendue, et, qu'en vendant les leurs, ce sera au prix que les autres se vendent aux Païs-Bas ; que tous leurs procès seront jugés, en première instance, par devant les juges du lieu, et par appel, au parlement de Paris, en quelque lieu qu'ils soient. »

Henri IV, en 1604, avait ordonné la création d'un atelier de tapis, façon de Perse et du Levant, qui fut l'origine du célèbre établissement de la Savonnerie ; il suivit, avec un intérêt particulier, les progrès de ses fabriques de tapisseries, et il dut, plus d'une fois, intervenir personnellement, et même user d'autorité pour forcer Sully à remplir les engagements contractés avec les entrepreneurs.

La colonie flamande avait été primitivement installée dans les bâtiments qui restaient encore de l'ancien palais des Tournelles ; déplacée ensuite plusieurs fois, elle fut définitivement fixée dans la maison des Gobelins en 1630. Cette propriété tirait son nom d'une famille de teinturiers, qui vint s'établir dans le faubourg Saint-Marcel, sur les bords de la Bièvre, vers le quinzième siècle.

Pendant longtemps l'Italie, et en particulier Venise, possédèrent presque exclusivement l'art des teintures, qui ne s'introduisit en France que peu à peu. Lorsque Gilles Gobelin fonda son établisse-

ment, on regarda cette entreprise comme si téméraire qu'on donna à l'usine le nom de *Folie Gobelin*, et plus tard, quand le maître teinturier réalisa de gros bénéfices, on dit qu'il avait fait un pacte avec le diable.

La découverte de la teinture en écarlate peut être regardée comme l'époque la plus importante de l'art de la teinture, non-seulement à cause de l'éclat de cette teinte, mais parce qu'on sut, par le même procédé, augmenter l'éclat de plusieurs autres couleurs.

Les anciens avaient donné le nom d'écarlate à la couleur qu'ils tiraient du kermès et qui était loin d'avoir la vivacité de celle que nous désignons ainsi.

A la mort d'Henri Lerambert, la place du peintre des manufactures royales fut mise au concours par Henri IV. Le sujet à traiter était emprunté à des scènes du « Pasteur fidèle »; Dumay et Guyot l'emportèrent sur leurs concurrents. Il faut croire que les aventures de Myrtil, d'Amarillis et des autres héros de la pastorale de Guarini, inspirèrent heureusement les deux peintres, car la tenture du Pasteur fidèle fut portée par eux à 26 pièces, n'ayant pas moins de 428 aunes carrées.

Il y avait aussi, d'après Guyot :

Une tenture représentant le vol du héron, autrement les chasses de François Ier, avec les armes de France et de Navarre : 8 pièces; les Nopces de Gombault et Macé : 7 pièces.

Parmi les tentures exécutées pendant la première moitié du dix-septième siècle, nous pouvons citer :

L'histoire d'Artémise ou l'éducation d'un jeune

roi sous les yeux de la reine sa mère, exécutée au Louvre par ordre de Marie de Médicis sur les dessins d'Antoine Caron ;

Des paysages et verdures à *bestions* d'après les dessins de Fouquières ;

6 pièces représentant des Jeux d'enfants, d'après le père de Michel Corneille ;

7 pièces des amours de Renaud et d'Armide, d'après Simon Vouet, qui faisait alors, en France, ce que les Carrache avaient fait en Italie : une rénovation artistique ;

Les sacrements, en 10 pièces de 35 aunes et demie de cours, sur 3 aunes 3/4 de haut.

Les cartons de cette tapisserie étaient du prince des artistes français, de Nicolas Poussin, celui qu'on a appelé le peintre des gens d'esprit (1).

La lettre suivante, adressée par Poussin à M. de Chantelou, nous atteste que ce grand peintre exécuta des travaux pour la fabrique de tapisseries :

« Je ne saurois bien entendre ce que Monsei-
« gneur désire de moi sans grande confusion,
« d'autant qu'il m'est impossible de travailler en
« même temps à des frontispices de livres, à une
« vierge, au tableau de la congrégation de Saint-
« Louis, à tous les dessins de la galerie, enfin, à des
« tableaux pour les tapisseries royales ; je n'ai
« qu'une main et une débile tête, et je ne peux
« être aidé ni soulagé par personne. »

(1) Voy. L. Viardot, *Les merveilles de la peinture.*

VI

Origine de l'industrie des tapisseries à Aubusson. — Les Sarrasins. — Louis de Bourbon, comte de la Marche, épouse Marie de Haynaut. — Tapisseries d'Aubusson, de Felletin. — Histoire de l'industrie de la tapisserie dans la Marche depuis les Valois jusqu'à Louis XIV.

Peu de villes industrielles, en Europe, jouissent d'une réputation égale à celle d'Aubusson. Ce renom, qu'elle doit plutôt au cachet artistique de ses produits, qu'à l'importance de sa fabrication, date de plusieurs siècles. Si l'on considère, en effet, de quelles difficultés cette industrie est entourée, les sacrifices de toutes sortes qu'ont dû faire, à certaines époques, les fabricants et les ouvriers pour l'empêcher de sombrer, au milieu de tant de crises politiques et commerciales, on reconnaîtra qu'Aubusson, qui, seule en Europe, après l'anéantissement des vieilles fabriques de Flandre, a conservé les traditions de cette antique industrie de la Tapisserie, mérite la distinction qui s'attache à son nom.

Nous ne parlons pas de la fabrication de Felletin qui se confond avec celle d'Aubusson, ni des manufactures des Gobelins et de Beauvais, qui, subventionnées par l'État, n'ont à s'occuper, ni du

placement ni du prix de revient de leurs produits, et trouvent toujours à recruter un personnel d'élite, nourri d'études artistiques, qu'elles peuvent payer ce qu'il vaut.

Un certain mystère enveloppe les origines de la fabrique d'Aubusson; à défaut de traditions sérieuses, la légende s'en est emparée, et, plus tard, certains historiens, trompés par cette désignation de *Tapissiers Sarrasinois*, n'ont pas hésité à attribuer aux Arabes, venus d'Espagne, la fondation de la principale industrie de la Marche.

Cette allégation nettement formulée par M. Joullieton, en 1814, a été, depuis, reproduite par tous les écrivains qui ont eu à parler de l'industrie de la tapisserie. MM. Félix Leclerc et Cyprien Pérathon, en signalant une émigration d'ouvriers Flamands dans la Marche, au XIVe siècle, ont, suivant nous, indiqué les véritables origines de la fabrication Aubussonnaise.

Voici ce que nous lisons dans Joullieton (*Histoire de la Marche*) :

« Une opinion assez répandue et assez vraisemblable rapporte à cette époque (732) les commencements de la ville d'Aubusson. Il n'y avait alors, dans le lieu qu'occupe cette ville, qu'un château fort, dont la tradition fait remonter la construction au temps de César, et qui fut bâti, suivant toute apparence, par les deux légions que plaça ce conquérant sur la frontière des Lemovices, non loin des Arverniens. Il était naturel, en effet, que ces légions se fortifiassent contre les attaques dont elles pouvaient devenir l'objet ; et le rocher sur lequel fut

élevé ce fort, étant à peu près au milieu du cordon quelles formaient, ne pouvait pas mieux convenir à ce dessein. Le hasard voulut que des Sarrasins, détachés de la troupe dont nous venons de parler, arrivassent à ce lieu ; il y avait parmi eux des tanneurs, des tapissiers, des teinturiers, qui trouvèrent une telle position favorable à l'exercice des arts dans lesquels ils avaient été élevés. Les eaux leur parurent surtout excellentes pour la teinture des laines, ainsi que pour la préparation des cuirs. Ils se fixèrent auprès de ce château avec l'agrément du seigneur, qui crut devoir protéger cette industrie naissante, à laquelle la ville d'Aubusson dut son origine et sa prospérité. Les seigneurs d'Aubusson étaient, dès ce temps-là, puissants dans l'Aquitaine. Celui qui permit aux Sarrasins de s'établir auprès de son château, fut le père d'Ebon, qui, environ vingt ans après, figure comme prince d'Aubusson, dans l'acte de fondation du monastère de Moutier-Roseille. »

On s'explique difficilement la magnanimité du seigneur d'Aubusson, accueillant avec autant de bienveillance ces Sarrasins qui, en se retirant, dévastaient tout sur leur passage, et qui devaient probablement faire partie de cette bande de 20,000 hommes, lesquels, au dire de M. Jouillieton, « s'étaient jetés dans la Marche, après la bataille de Poitiers, et se livrèrent, dans cette province, à tous les excès que peuvent inspirer la brutalité et la fureur, brûlèrent *Prætorium, Chambon et tous les monastères environnans.* » En face d'une bande de pillards, il est probable que le *prince d'Aubusson*

aurait trouvé d'autres armes que celles qu'eut à leur opposer saint Pardoux (1), et que les Arabes, séparés du gros de leur troupe, perdus au milieu des montagnes, auraient été infailliblement massacrés par une population à demi barbare, avant d'avoir pu expérimenter les propriétés des eaux de la Creuse, et donner des spécimens de leur habileté comme tanneurs et comme tapissiers.

Cette guerre entre les Francs et les Mahométans fut une lutte sans merci. Charles Martel poursuivit les vaincus jusque dans la Septimanie où ils s'étaient retirés ; il pilla et ravagea cette contrée, et les Sarrasins qui retournèrent dans l'Aquitaine y revinrent comme captifs « accouplés deux à deux comme des chiens » (Chr. de Moissac).

C'est d'après un article de l'Encyclopédie méthodique que M. Jouillieton doit avoir bâti et arrangé la légende de l'arrivée des Sarrasins à Aubusson ; pourtant son auteur, M. de Châteaufavier, inspecteur des manufactures d'Aubusson et de Felletin, dont nous transcrivons le mémoire, ne parle des Sarrasins, soi-disant fondateurs des manufactures de tapisseries, qu'avec la plus grande réserve :

« L'origine des manufactures d'Aubusson et de Felletin, dit-il, est si reculée qu'elle se perd dans la nuit des temps. Il est vraisemblable que leur ancienneté est à peu près la même ; mais on ne peut, à défaut de titres justificatifs, entrer dans des détails his-

(1) Une légende raconte que saint Pardoux (abbé d'un monastère auquel Guéret doit son origine) éloigna par des prières une bande de Sarrasins.

toriques à cet égard. On se permettra pourtant de dire, d'après un ancien mémoire, et suivant l'opinion commune, que ces manufactures doivent leur naissance aux Sarrasins, qui, répandus vers l'an 730 dans la Marche, donnèrent à ses habitants naturels les premiers éléments de l'art de fabriquer les tapisseries, et que, après l'expulsion des Sarrasins des Gaules, un vicomte de la Marche, jaloux sans doute d'illustrer le chef-lieu de sa seigneurie, fit venir à ses frais les meilleurs tapissiers de Flandre, et les établit à Aubusson, pour cultiver et perfectionner la fabrication des tapisseries, qui était, pour lors, à son berceau. Voilà ce qui est écrit et transmis par la tradition sur cet objet. On croit de la prudence de n'en point garantir l'authenticité. »

Nous ne savons à quel *ancien mémoire* M. de Châteaufavier veut faire allusion, mais, en consultant ceux qui sont déposés aux Archives Nationales, les rapports des intendants de la généralité de Moulins, de 1665 à 1698, concernant les manufactures d'Aubusson et de Felletin, on ne trouve rien de précis sur l'origine de ces établissements, et Jacques Bertrand, délégué en 1664 auprès de Colbert, pour lui rendre compte de l'état de la fabrique d'Aubusson, lui représente « que l'établissement en est de temps immémorial sans que l'on en sache la première institution. »

Si, comme nous l'avons vu, le travail sarrasinois diffère complétement de la fabrication des tapis ras, haute ou basse lisse, telle quelle est encore de nos jours, et dont *l'establissement est de temps immémorial à Aubusson*, il faut nécessairement

chercher une autre origine aux manufactures de la Marche.

Reste donc l'hypothèse d'une émigration d'ouvriers Flamands à Aubusson. M. de Chateaufavier en fait mention ; M. C. Pérathon, dont l'opinion a pour nous beaucoup d'autorité, paraît l'admettre, et des faits d'une valeur incontestable semblent la confirmer.

Marie d'Avesnes, autrement de Hainaut, fille de Jean d'Avesnes, comte de Hainaut et de Philippe de Luxembourg, sœur du comte Guillaume, fut alliée par mariage à messire Louis de Clermont, fils de Robert, comte de Clermont et de Béatrix, dame et héritière de Bourbon.

Charles le Bel érigea la baronnie de Bourbon en duché; dont fut premier duc Louis, comte de Clermont, et duchesse Marie de Hainaut, sa femme. « Le dit roi mit, de sa propre main, le chapeau ducal en magnifique cérémonie, et fut esmeu à faire cette création de duché pour deux raisons : premièrement, pour les faits héroïques dudit Louis ; secondement, pour ce que le dit Louis rendit au roi le comté de Clermont, en Beauvaises, que saint Louis avait donné à Robert, son fils, père dudit comte Louis. Car le roi Charles aimait singulièrement Clermont pour y être né. A raison de quoi il lui rendit, en échange, le comté de la Marche, seigneuries d'Issoudun, Saint-Pierre le Moustier, Montferrand, etc., et outre a érigé la baronnie de Bourbon, qui venait audit Louis du côté maternel, en duché. La dite échange faite, ledit Louis et ses enfants prirent le surnom de Bourbon, laissant

celui de Clermont, son apanage, parce que le roi avait repris ledit apanage (1). »

Le nouveau comte de la Marche fut un des principaux seigneurs qui accoururent se ranger sous la bannière de Philippe de Valois, pour défendre le comte Louis de Nevers contre ses sujets révoltés. Louis de Bourbon amena au roi neuf compagnies d'hommes d'armes ; il lui sauva la vie auprès de Cassel, et contribua puissamment à la victoire remportée sous les murs de cette ville ; aussi Philippe, reconnaissant, rendit à Louis le comté de Clermont et lui laissa la Marche, qu'il lui avait donnée en échange.

C'est à ce prince qui, d'après ce que racontent les historiens du temps, fut un homme d'une grande valeur, et déploya autant de science militaire dans les commandements qu'il exerça, que d'habileté dans les missions diplomatiques dont il fut chargé, qu'il faut attribuer la fondation de l'industrie Aubussonnaise.

Les liens de parenté, qui unissaient la maison de Bourbon aux grandes familles de Flandre, s'étaient encore resserrés par le mariage de Robert VII, comte d'Auvergne et baron de Combraille, veuf en premières noces de Blanche de Bourbon, sœur du duc Louis, avec Marie de Flandre. Le comte de la Marche avait, à différentes reprises, parcouru les riches cités des Pays-Bas, et, soit qu'un esprit supérieur comme le sien eût été frappé des éléments de richesse que pouvait développer une grande indus-

(1) Voy. Vinchant, *Annales de la province de Hainaut.*

trie, soit qu'il eût voulu seulement revêtir de riches tentures les murs de ses palais de granit, il est probable qu'il fit venir des ouvriers flamands dans la Marche.

Les événements qui se passaient en Flandre, à cette époque, devaient favoriser une émigration. Nous avons vu quelle longue crise commerciale y suivit la défense d'exporter les laines anglaises ; les métiers cessèrent de battre et un grand nombre d'ouvriers privés de travail durent quitter le pays. La France comptait encore en Flandre, surtout dans la féodalité, un parti puissant ; dès 1297, Jean d'Avesnes avait enjoint à ses monnayers de se conformer en tout aux usages de France, pour les monnaies frappées dans ses villes, et il est présumable qu'il ne chercha nullement à entraver le départ pour la France des ouvriers tapissiers d'Ath et de Tournai. Mais on ne peut rien préciser à ce sujet ; faute de titres sérieux et authentiques, l'historien est réduit aux conjectures. Un fait qui s'est produit à la même époque, dans des circonstances analogues, semble confirmer l'opinion que nous émettons, d'une émigration d'ouvriers Flamands dans la Marche, au XIVe siècle. D'après un mémoire présenté au Congrès de Cherbourg (1860, tome Ier, p. 680), ce serait sous les auspices d'une princesse de Flandre, épouse d'un comte de Laval, que des ouvriers flamands fondèrent dans le Maine les fabriques de toiles qui constituent la principale industrie de ce pays.

Une preuve certaine que Louis de Bourbon s'intéressait à la prospérité d'Aubusson, c'est qu'en

1331, il confirma les priviléges accordées par Hugues XII de Lusignan en 1262, à tous ceux qui viendraient habiter cette ville.

Les années qui suivirent ouvrirent la période la plus brillante qu'ait traversée la Flandre, en même temps qu'elles furent l'ère la plus désastreuse de la France. Ce n'est pas alors que les artisans de Bruges et d'Arras auraient quitté des villes où le travail surabondait, pour venir s'établir dans un pays livré à toutes les horreurs de la guerre, et aux fléaux qui en sont la suite. La Marche fut cruellement éprouvée ; la peste noire et la famine moissonnaient ceux que le fer des Anglais avait épargnés, et, pendant les années de trêve, des bandes d'aventuriers, anglais, français, bourguignons, gascons, etc., promenaient dans la contrée le meurtre et le pillage.

Les princes de la maison de Bourbon payèrent de leur sang leur dette à la royauté. Pierre Ier et Jacques Ier combattirent jusqu'à la nuit à la funeste bataille de Crécy ; Pierre se fit tuer auprès de Jean le Bon, à Maupertuis, et Jacques *la fleur des chevaliers*, tombé à quelques pas du roi, criblé de blessures, fut emmené captif en Angleterre. Revenu en France après le traité de Brétigny, il se mit à la tête d'un corps de troupes, afin de chasser les grandes compagnies qui désolaient la Marche et les contrées voisines ; mais il fut battu à Brignais, et mourut, peu après (1362), à Lyon, des suites de ses blessures ; son fils, blessé comme lui, ne lui survécut que quelques jours.

Nous avons vu de quelle manière Louis XI traita Arras, lorsqu'il reprit cette ville, qui avait une première fois chassé sa garnison française. Ses habi-

tants expulsés ne cherchèrent pas un asile en France, mais dans les États de Marie de Bourgogne. Ce serait donc aux premières années du règne de Philippe VI qu'il faudrait, au moins, faire remonter l'établissement de l'industrie des tapisseries dans la Marche ; car des documents sérieux prouvent que, dès la première moitié du XVIe siècle, Aubusson et Felletin avaient une certaine renommée commerciale ; voici en quels termes Evrard, auteur présumé d'une histoire de l'antique ville d'Ahun, qui écrivait vers 1560, s'exprime au sujet de ces deux villes :

« Le Busson ou le Bussou, selon le vulgaire de maintenant, est une ville de grand bruit par la fréquentation des marchands de lieu, qui y trafiquent souvent, menant et conduisant marchandises en d'autres et divers lieux et pays, et de ce que les habitants sont adonnés à de grands labeurs. La ville est grandement populeuse selon son circuit, abondant en diversités de marchandises, et il y a des gens opulents et riches, grand nombre *d'artisans* et négociateurs qui font grand trafic, principalement en *l'art lanifique* et *pilistromate*, et dont ils tirent grand profit. Au flanc de laquelle ville coule lentement ledit fleuve de la Grand'Creuse, descendant des montagnes *Filitinnées*, distantes de deux mille pas, lequel fleuve est bien commode et propre en ladite ville, pour raison des moulins qui sont assis dessus, tant pour l'usage des draps et laines que pour moudre les grains. La situation est entre deux hautes montagnes inaccessibles, pleines de grands rochers desquels descend, par le milieu,

un torrent qui, aucune fois, est si impétueux, qu'il entre dans les maisons et boutiques, gâtant et enveloppant plusieurs marchandises, et se vient jetter dans le fleuve de Creuse. La principale marque de ladite ville et le lieu le plus éminent et apparent est le chatel, qui est un édifice ancien, assis du côté du midi sur ladite ville à la sommité d'une montagne, servant de défense à icelle, lequel a un donjon, grande tour quarrée, et autres logis enclos de murailles et tours quarrées. La forme de ladite grande tour est de même structure que la tour qui est enclose au pourpris du chatel de notre ville Agedunum (Ahun); et, comme aucuns disent, il appert, par les pancartes anciennes qui sont gardées aux archives du chatel d'Aubusson, que ledit César, dictateur Romain, lorsqu'il s'empara des Gaules, les fit toutes deux édifier en son nom. »

Si cette désignation « *d'art lanifique* et *pilistromate*, pouvait faire naître un doute dans l'esprit sur le genre de travail des habitants d'Aubusson au XVI° siècle, la manière dont Evrard définit l'industrie de Felletin éluciderait complétement la question.

« La cité de Felletin maintenant est exaltée sur les autres de notre contrée, tant pour l'opulence des richesses qui est enclose dans icelle que pour ses honorables bourgeois, d'une excellente vertu en la vraie religion, et aussi est habitée d'un grand nombre d'artisans de diverses officines, et même en l'art buphique (tanneries) et lanifique et autres ouvrages ingénieux de *tapisseries textiles*

de diverses forfilures et couleurs en *haute et basse lisse.* » Rien du travail sarrasinois.

La ville de Felletin qui, dès l'origine, faisait partie *du pays d'Aubusson*, dont elle a suivi la fortune, passa aux comtes de la Marche de la maison de Lusignan, lorsque Renaud d'Aubusson vendit sa vicomté à Hugues XII ; elle revint à la maison d'Aubusson, à l'époque où François d'Aubusson (de la Feuillade), échangea (14 juin 1686), avec Louis XIV sa terre et seigneurie de Saint-Cyr, contre les anciens domaines de sa famille, la vicomté d'Aubusson, les châtellenies de Felletin, Ahun, Chenerailles, Jarnages, etc.

L'édit de Tonnerre, 20 avril 1542, ne fait aucune mention d'Aubusson, ni de Felletin, mais l'ordonnance publiée par Henri III, à Blois (mai 1581), désigne particulièrement Felletin :

« Tapisserie de Flandres et d'ailleurs, excepté Fel-
« tin, au-dessus de cent sols tournois l'aune dudit
« Paris prisée et estimée soixante et quinze livres.
« Tapisserie ou tapis dudit Felletin, d'Auvergne et
« de Lorraine et autres semblables, cinquante
« livres. »

Ceci nous prouve que le travail de Felletin était assimilé à celui de Flandre, mais estimé un tiers en moins. Les causes qui plaçaient les produits de la Marche dans un état d'infériorité vis-à-vis des fabriques de Flandre, sont faciles à énumérer : d'abord le manque de teinturiers habiles, l'absence de bons dessinateurs et la différence dans la qualité des matières premières. Tandis que les ouvriers de Bruxelles travaillaient d'après les cartons des plus

grands maîtres de l'époque, ceux d'Aubusson et de Felletin n'avaient pour modèles que des grisailles, faites d'après les gravures que les enlumineurs du pays pouvaient se procurer.

On trouve très-difficilement des tapisseries de la Marche datant du XVIe siècle. Les plus anciennes que nous ayons vues sont du règne de Henri II ou Charles IX, autant qu'on peut en juger par les costumes et l'architecture des bâtiments. Elles représentent, soit des chasses, soit des sujets bibliques, soit de grands paysages, dans lesquels se promènent des animaux plutôt fantastiques que réels, ou des oiseaux, dont il serait difficile de déterminer l'espèce.

Le tissu est gros, irrégulier, les objets mal formés, la gamme des tons peu variée, et malgré ces imperfections on reconnaît encore, dans ces vieilles tentures, ce sentiment du coloris qui semble inné chez les ouvriers d'Aubusson. Quelques-uns d'entre eux avaient déjà acquis une assez grande habileté de main pour oser aborder un genre de travail très-difficile, et qui demande une grande pratique du métier, nous voulons parler de la réparation des tapisseries. En 1583, deux tapissiers d'Aubusson, Pierre Delarbre et Jean Dumont, qui allaient probablement exercer leur industrie de château en château, réparent au château de Pau les tapisseries dites de Charlemagne, pour la somme de 133 écus.

Les guerres de religion arrêtèrent, pour un certain temps, l'essor de la fabrication et du commerce des tapisseries. La majeure partie de la population ne prit qu'une faible part à ces luttes ; elles furent

soutenues plutôt par les gentilshommes, huguenots ou catholiques, qui, plus tard, prirent parti soit pour Henri IV, soit pour la Ligue, le plus souvent par intérêt personnel. Le pays fut pillé, tantôt par les uns, tantôt par les autres, et souvent par tous les deux à la fois. On ne mentionne aucun combat bien sérieux, mais des surprises de villes et de châteaux, et surtout le pillage des abbayes et des monastères, le tout suivi d'incendies dans lesquels ont disparu des monuments bien regrettables.

C'est à un fait pareil que serait due, suivant M. Félix Lecler, la perte des *pancartes anciennes qui, d'après Evrard, étaient gardées aux archives du Chatel d'Aubusson*. Vers 1665, un parti de huguenots pénétra de nuit dans la ville, et sous les murs même du château, pilla l'église et incendia les titres et les chartes de la commune.

Le pays avait soif de tranquillité; aussitôt que la nouvelle de l'assassinat de Henri III fut parvenue dans la Marche, les villes d'Aubusson et de Felletin reconnurent Henri IV pour roi. Guéret, à l'approche du grand Prieur Charles d'Orléans, composa et reçut une garnison royale.

Pendant cette période, qui s'étend de l'avénement de François Ier à la mort de Henri II, l'industrie de la tapisserie dut avoir des années de grande prospérité. Quatre ans après la fondation de la bourse consulaire de Paris, Charles IX, en 1567, en accordait une à la ville de Felletin, et motivait ainsi son édit :

« Attendu que la dicte ville est des plus mar-
« chandes de tout nostre dict pays de la Marche; et

« où s'assemblent plusieurs marchands de tout nos-
« tre royaume et autres étrangers, dont le com-
« merce et traffic de marchandises y est gardé
« *autant ou plus grand* qu'en plusieurs autres villes
« auxquelles nous avons accordé ladicte permis-
« sion, etc., etc. »

Le juge et les deux consuls, chargés de juger en dernier ressort toutes les affaires commerciales, sauf appel au Parlement, devaient être nommés en l'assemblée de trente des plus notables, marchands, habitants, ou échevins de la ville. Nous ne savons pas combien de temps cette bourse a dû fonctionner, mais, dans la suite, il n'en est fait mention nulle part.

Des villes, la fabrication s'était étendue dans les villages et bourgs voisins, d'Aubusson surtout, au Mont, à Moutier-Rozeille, etc., même à Vallières, bourg situé à 15 kil. d'Aubusson.

Bellegarde, petite ville située à 10 kilomètres Est d'Aubusson, capitale du pays appelé le Franc-Alleu, fabriquait des tapisseries, dont la majeure partie était vendue aux marchands d'Aubusson, les habitants n'y payant ni lods, ni rentes, ni cens, pouvaient vivre à bon marché et travailler à prix réduits.

Comme Bellegarde est souvent désignée, dans les actes notariés, sous la dénomination de Bellegarde en Franc-Alleu, pays d'Auvergne, certains historiens ont pensé que l'édit de Tonnerre, modifié par l'ordonnance de Blois de 1581, en parlant des tapisseries d'Auvergne, visait particulièrement les tapisseries de Bellegarde, dont la valeur est assimilée aux produits de Felletin ; mais il paraît bien positif que

le mot *tapisserie d'Auvergne* indique des tapisseries faites en Auvergne. D'après des notes que M. Cyprien Perathon a bien voulu nous communiquer, le centre de cette fabrication était à Ambert ou aux environs de cette ville, qui est proche du département de la Haute-Loire, où la fabrication de la dentelle, comme on le sait, est très-répandue. Cette industrie de la tapisserie a dû souffrir beaucoup, lors des guerres de religion, qui furent désastreuses pour cette partie de l'Auvergne ; la plupart des villes et bourgades furent saccagées, soit par les bandes du capitaine Merle qui commandait un fort parti de huguenots, soit par les troupes catholiques. Aujourd'hui, cette fabrication est complétement perdue en Auvergne.

Sully, préoccupé de réparer les places et de garnir les arsenaux, méprisait tout ce qui pouvait nuire à la profession des armes ; en s'occupant de l'agriculture, il ne songeait qu'à la guerre ; il avait jugé que la France était surtout un pays d'agriculture, dont les produits devaient être d'un écoulement toujours certain, mais ce qu'il voulait surtout tirer de la charrue, c'étaient de bons soldats. Il maltraitait les marchands et les artisans, entravant l'industrie par une foule de règlements. Défense d'exporter l'or et l'argent, droits sur la circulation des marchandises, prohibition des vêtements de luxe, entraves à l'établissement, en France des fabriques de soie, de glaces, de tapis. « La France n'est pas propre à de telles babioles, « disait-il ; cette vie sédentaire des manufactures « ne peut faire de bons soldats. »

Henry IV, qui avait, en matière d'économie politique, des idées beaucoup plus larges que son ministre, s'opposa à ses prohibitions, augmenta les priviléges des métiers, et favorisa la fabrication française, en défendant l'introduction des objets étrangers. C'est à lui que les fabriques de soieries de Lyon et de Tours durent leur prospérité, par les encouragements qu'il donna à l'éducation des vers à soie, et en faisant planter cinquante mille mûriers.

Nous avons vu, en parlant de la fabrique des Gobelins, quelle lutte le roi eut à soutenir contre son ministre, lorsqu'il s'agit de réorganiser cet établissement : « Je ne sais pas, disait Henri IV à Sully, quelle fantaisie vous a prise de vouloir, comme on me l'a dit, vous opposer à ce que je veux établir, pour mon contentement particulier, l'embellissement et enrichissement de mon royaume, et pour oster l'oysiveté de parmy mes peuples. — Si je serais, quant à ce qui regarde votre, très-marry de m'y opposer formellement, quelques frais qu'il y fallut faire... mais de dire qu'en cecy, à vostre plaisir, soit joint la commodité, l'embellissement et enrichissement de vostre royaume et de vos peuples, c'est ce que je ne puis comprendre. Que s'il plaisait à votre majesté d'escouter en patience mes raisons, je m'assure, cognoissant, comme je le fais, la vivacité de vostre esprit et la solidité de vostre jugement, qu'elle serait de mon opinion. — « Oui dea, je le veux bien, reprit le roy, je suis content d'ouyr vos raisons ; mais aussi veux-je que vous entendiez après les miennes ; car je m'asseure

quelles vaudront mieux que les vostres.... » (OEconomies royales, t. V.)

L'ordonnance de 1601 (11 septembre) fut l'événement le plus favorable à la prospérité d'Aubusson. En défendant l'entrée en France des tapisseries étrangères, le roi débarrassait les fabriques de la Marche de la concurrence des Flamands, contre lesquels elle ne pouvait lutter que par le bas prix de ses produits. Voici le texte de cette ordonnance, qui énonce les différents genres de tapisseries, usités à cette époque :

« De par le roy, deffences sont faites à tous mar« chans tapissiers et autres, de quelque estat et « condition qu'ils soient, de faire dorenavant ap« porter, venir et entrer dans ce royaume, aucunes « tapisseries à *personnages, boccages ou verdures*, des « pays étrangers, lesquelles Sa Majesté a défendues « sous peine de confiscation d'icelles, dont le tiers « appartiendra à sa dicte Majesté, un autre au dé« nonciateur, et l'autre à ceux de la compagnie des « maîtres ouvriers et tapissiers auxquels sa Ma« jesté l'a affecté; ce qui sera publié en tous lieux « et endroits que besoin sera, pour avoir la dicte « deffense lieu, du jour que la publication en sera « faite..... »

Si l'édit fut rigoureusement appliqué, Aubusson et Felletin jouirent d'une espèce de monopole qui explique le nombre d'ouvriers qu'elles occupaient. D'après M. Pérathon, ce chiffre aurait été, en 1637, en y comprenant les apprentis, de 2,000 pour la seule ville d'Aubusson. Les ouvriers des Gobelins *ne faisaient qu'ouvrages de prince*, et les haute-lissiers

de Paris ne pouvaient pas entrer en concurrence, comme prix de revient, avec les tapissiers d'Aubusson qui, travaillant sur des métiers à basses lisses, produisaient plus vite, et, par conséquent, à bien meilleur marché. Déjà, avant cette époque, les marchands d'Aubusson venaient à Paris vendre leurs produits. Par un arrêt du conseil, du 1ᵉʳ février 1620, les tapissiers d'Aubusson et lieux circonvoisins furent maintenus dans l'exemption des droits de douane, pour les tapisseries qu'ils feraient transporter à Paris, provenant de leurs manufactures, *comme ils en avaient joui par le passé.* »

Les fabriques de la Marche avaient une partie de la riche clientèle des églises, ce qui prouve que leurs produits jouissaient d'une certaine célébrité.

M. Louis Paris en cite un exemple (Toiles peintes de la ville de Reims, Paris, 1843).

« Des dons faits à cette époque augmentèrent la précieuse collection de l'église métropolitaine de Reims : le chapitre lui-même pourvoyait à ses besoins, en ce genre. Nous voyons notamment un traité, fait pardevant notaire, à la date du 17 janvier 1625, par lequel un sieur Lombard, marchand tapissier en la ville d'Aubusson, diocèse de Limoges, s'oblige à faire et fournir au chapitre dans le délai de six mois : Quatre pièces de tapisseries de Paris, semées de fleurs de lys jaunes, la première, à la figure de l'Assomption de Notre-Dame ; la deuxième, à la figure de la Vierge, qui tiendra Notre Seigneur sur son bras ; la troisième, à la figure de saint Nicaise, et la quatrième plus grande, à la figure de monsieur Saint-Rémy. »

L'historien ne nous dit pas de quelle grandeur étaient ces quatre pièces, mais, si M. Lombard devait, dans le délai de six mois, qu'il avait demandé pour livrer la commande, faire préalablement exécuter les dessins que les tapissiers devaient reproduire, il est douteux qu'il ait pu livrer ses tentures à l'époque fixée, surtout si elles étaient faites en travail de Paris; c'est-à-dire en haute lisse; ce qui est fort difficile à reconnaître même à l'œil le plus exercé.

Cette facilité de production avait eu pour suite un abaissement dans le prix de vente des tapisseries. Un autre acte notarié, passé à Bellegarde, en 1634, et que nous transcrivons en entier, prouvera à quel prix étaient tombées les *Verdures* :

« A été présent, en personne, Jean du Pont, le jeune, fils de feu André, tapicier, résidant en ceste ville de Bellegarde, en Franc-Alleu, pays d'Auvergne, lequel, de son bon gré et volonté, a confessé avoir vendu et vend par ces présentes à sire Annet Railly, marchand, aussi résidant audit Bellegarde, présent et acceptant, scavoir: quarante haulnes de tapicceries en *verdure*, bonne marchandise, laquelle tapiccerie le dit du Pont a promis bailler et délivrer audit Railly, en ceste dite ville, dans les premiers jours de febrier prochain venant, sans qu'il en puisse vendre ailleurs, que premier, il naye délivré et paié ladite tappiccerie; et ce, moyennant la somme de *quarante solz* pour chascune haulne en carrée. En payement, et par avance, le dit du Pont, a confessé avoir heu et reçu du dit Railly la somme de trente-sept livres tournois, lesquelles seront pré-

sentées sur les premières pièces de tapicccrie qu'il délivrera, et le surplus que se montera la dite besogne, ledit Railly a promys payer lors et quand il lui délivrera icelle, au prix de quarante solz pour chacusne haulne.

« A l'entretennement de ce que dessus, lesdites parties se sont obligées, par arrest de leurs personnes et biens.

« Juré et reconnu ce faict, et passé au dict Bellegarde, en la maison du notaire, en présence de François Mourellon, fils, à M. Michel et Georges Gommomet de Bussière-Nouvelle qui ont signé avec ledit Railly, et le dit Du Pont a dit ne savoir signer. »

C'est un sentiment de tristesse qu'on éprouve en lisant attentivement cet acte ; cette mention : *ne scait pas signer*, en parlant de du Pont, explique bien des choses. Le fabricant est complétement à la merci de l'acheteur, avec les conditions qui sont stipulées dans le marché. C'est de la *bonne marchandise*, en *verdures* que Du Pont doit fournir à Railly, pour la somme de quarante sous tournois l'aune carrée, et sur le payement de laquelle livraison, il a reçu une avance de 37 livres tournois ! Cette commande de quarante aunes carrées qui devait être livrée dans l'espace d'un mois, prouve ou que Du Pont avait beaucoup d'ouvriers à sa disposition, ou que les matières, chaîne et trame, n'étaient pas d'une grande finesse, et que le dessin de ces verdures était peu compliqué.

Les tapissiers d'Aubusson n'étaient guère plus lettrés que ceux de Bellegarde, ce qui ne les empêche pas de conclure des marchés pardevant notaire

et d'engager résolûment leurs personnes et leurs biens pour garantir l'exécution de leur traité, comme le prouve le contrat que nous transcrivons ici :

« Le vingtième jour d'octobre 1746, à Limoges, maison et pardevant le notaire royal, soussigné, avant midi, fut présent Gilbert Roquet, marchand tapissier, de la ville de Busson, demeurant en cette ville, lequel de son plein gré et volonté a promis et promet par ces présentes ; le révérend père Étienne Saige, recteur du collége des révérends pères de la compagnie de Jésus, établis au dit Limoges, présent et acceptant, lui faire une pièce de tapisserie, pour l'ornement de son église, représentant la dispute de l'enfant Jésus entre les docteurs, toute pareille de bonté, de qualité et façon à une autre pièce que ledit Roquet leur a faite, représentant l'Adoration des trois Rois, et leur rendre la dite pièce, bon et dûment faite, et parfaite, dans le jour et fête de saint Ignace, au mois de juillet prochain, et fournira, à cet effet, tout ce qui sera requis et nécessaire, sans que ledit père recteur soit tenu d'aucune chose quelle qu'elle soit, que seulement fournir un dessin de la dite pièce. La dite convention faite et acceptée, moyennant le prix et somme de vingt-quatre livres l'aune en carré, sur lequel prix total ledit révérend père recteur a payé audit Roquet, la somme de cent livres en bonne monnaie, bien nombrée par lui prise et reçue, qui s'en est contenté ; le surplus payable, aune par aune, à proportion que ledit Roquet travaillera. A quoi faire et entretenir lesdites parties respectivement obligées, savoir ledit Roquet en sa *personne et biens* et

ledit révérend père, recteur, les biens et revenus temporels dudit collége. »

Malgré le bas prix auquel ils livraient leurs marchandises, les fabricants d'Aubusson, paraît-il, savaient satisfaire leurs clients. La première pièce représentant l'Adoration des trois Rois avait été trouvée bonne, puisque la convention est que la seconde sera toute pareille de bonté. Peut-être la satisfaction du Révérend père venait-elle de la précaution qu'il avait prise de fournir lui-même *le dessin de ladite pièce*?

Un inventaire du château de Saint-Priest (Loire), 21 décembre 1654, mentionne des tapisseries d'Aubusson, que la désignation de *vieilles* et *fort vieilles*, paraît faire remonter au règne de Henri IV, ou à l'époque des Valois :

« Chambre de Jarez ou du marquis de Saint-Priest, *item*. Neuf pautres ou pièces de *vieille* tapisserie d'Aubusson.

« Grande salle du château ou salle de réception, *item*, Sept pièces de tapisserie Aubusson en bergerie, scènes pastorales ou verdures.

« Chambre de la châtelaine, *item*. Cinq pièces de tapisserie Aubusson, en bergerie, pareille à icelle de la grande salle.

« Autre chambre, au-dessus de l'église, *item*. Deux pièces de tapisserie de Felotin, en bergerie.

« Chambre du grand Tremouchon, et plus, huit pièces de tapisserie Aubusson, *fort vieilles*. »

Les dessins de verdures étaient, pour la plupart, empruntés aux estampes flamandes de Pierre Breughel et de Paul Bril. Les douze mois de Pierre Sté-

phani, popularisés par le burin de Gilles Sadeler, se rencontrent fréquemment, ainsi que les quatre saisons de l'année, d'après Bassan. Quant aux bergers, ils étaient presque tous originaires du pays qu'arrose le Lignon.

La faveur qui avait accueilli l'œuvre de d'Urfé avait donné naissance à toute une école de romans bucoliques. Sur beaucoup de tentures de l'époque, on retrouve des scènes inspirées par les bergeries de Racan ou par l'Astrée.

Dans une de ces chambres de tapisserie, on voit le berger Amindor, botté et éperonné, coiffé d'un feutre, la plume au vent, et l'épée au côté, accompagnant la bergère Sylvie (habillée comme Anne d'Autriche), dans son *délicieux palais*, qui est une construction du XVIe siècle, avec tours, créneaux et machicoulis; plusieurs petits ponts rustiques sont jetés sur une rivière, bordée de roseaux, dans laquelle s'ébat tout un monde de volatiles, cygnes, hérons, canards, etc. Plus loin nous voyons *Hylas* et *Céladon*, jouissant de la *belle veue* de *cés oyseaux célestes, terrestres et aquatiles*. Si les traits de ces personnages ne sont pas encore irréprochables comme dessin, on reconnaît cependant que les peintres de tapisseries commencent à acquérir quelques notions de la perspective. Les premiers plans sont vigoureusement accusés et les teintes claires et effacées sont assez bien ménagées pour les lointains.

En comparant ces tapisseries avec celles qu'on fabriquait une trentaine d'années auparavant, on constate un progrès notable dans le tissu et dans la teinture.

Ce progrès était dû à l'arrivée à Aubusson d'une véritable colonie de Flamands, qui vint s'y établir vers 1646 ou 1648, et qui comprenait, non-seulement des tapissiers, mais encore des teinturiers. Il nous est difficile de savoir si ces étrangers vinrent se fixer à Aubusson, entraînés qu'ils étaient par l'espoir du gain, ou bien s'ils quittèrent leur pays à la suite de troubles politiques ou parce que le travail y faisait défaut. Quoi qu'il en soit, il fallait que la fabrique d'Aubusson eût une importance réelle, pour attirer ainsi ces artisans d'élite.

Les indications mentionnées par quelques registres de la paroisse, nous donnent la date exacte de l'arrivée des tapissiers flamands à Aubusson :

« 1656. Mariage de Claude Alleaume, flamand, tapissier, résidant depuis cinq ans à Aubusson.

« Cinquième jour d'août a été baptisée Marie, fille à Frédérik Nicolas, maître tapissier, natif de Bruxelles en Flandre, et à Marie Deschamps ses père et mère.

« 18 décembre 1660 ensevely Jeanne Mage la Flamande âgée de 58 ans. »

Nous retrouvons encore aujourd'hui dans quelques familles les noms de ces Flamands qui s'établirent et se marièrent à Aubusson :

« 1664, 8 septembre. Mariage d'Antoine de Kant (ou Lecante), maître teinturier, né à Bruxelles, avec Catherine Boisvert.

« 1665. Mariage de Maurice Pain, teinturier à Bruxelles, etc.

« 2 décembre 1666, ensevely Frédérik Perklain Flamand, habitué de cette ville *depuis les* 20 *ans* derniers, âgé de 55 ans. »

Quelques-uns de ces étrangers appartenaient à la religion réformée. On lit à la date du 9 décembre : « 1674 abjuration de Magdeleine Provosth, âgée de 22 ans. »

A chaque instant on retrouve, dans les termes employés pour la fabrication, le souvenir des Flamands; outre le métier à basses lisses qui est bien d'importation flamande, à Aubusson on se sert comme à Bruxelles du mot de patron, pour désigner le dessin qu'on place sous la chaîne des métiers à basses lisses.

Le prix des tapisseries, comme cela se pratiquait en Flandre, est fait avec l'ouvrier « au *baton* » qui était, avant la Révolution de 1789, le seizième de 'aune de 44 pouces.

En France, à Paris, les tapissiers sont placés sous le patronage soit de saint François d'Assise ou de saint Louis, roi de France, ou de sainte Geneviève de Paris; à Aubusson, la patronne des tapissiers est sainte Barbe, dont le culte paraît avoir été apporté dans cette ville par les Flamands. Sainte Barbe est très-vénérée en Flandre. Dans le Hainaut surtout, il y a peu d'églises, de chapelles de village où l'on ne trouve sa statue ou son image. Sur les tapisseries qui ornaient la chapelle des ducs de Bourgogne, on remarquait l'image de sainte Barbe; Charles le Téméraire avait deux statues de saintes dans son oratoire : sainte Catherine et sainte Barbe.

Dans l'inventaire des bijoux, bagues, ornements d'église, tapisseries, et autres joyaux appartenant à Philippe II, fait à Bruxelles en mars 1658, avant Pasques; on mentionne deux statues seulement,

celle de la Vierge mère, et une image de sainte Barbe, tenant une tour et une plume (une palme) en argent doré.

A Aubusson, la patronne des tapissiers est aussi représentée tenant une palme de la main droite, et supportant une tour avec la main gauche.

VII

Colbert. — Ordonnance de 1665. — Prospérité d'Aubusson. — Révocation de l'édit de Nantes, 1685. — Les intendants de la généralité de Moulins à Aubusson. — Leurs rapports. — Les huguenots persécutés. — Les ouvriers d'Aubusson émigrent à l'étranger.

Sans avoir été profondément atteint, le commerce avait souffert des troubles qui signalèrent les premières années du règne de Louis XIV. Mais la défaite de la Fronde n'avait fait que démontrer l'inanité des dernières résistances de l'esprit féodal contre la royauté absolue, et surtout le besoin qu'avait le pays d'ordre, de paix et de travail.

Colbert, qui avait apporté, dans la gestion des finances, le même esprit d'ordre dont Sully avait fait preuve, ne partageait pas, en matière d'économie politique, les idées du ministre de Henri IV. Il pensait que le gouvernement ne pouvait s'enrichir qu'en augmentant les sources de richesse de la nation et que les seuls États riches étaient ceux qui produisaient et trafiquaient.

Possédant de vastes connaissances, doué d'une volonté de fer et d'un esprit capable de concevoir les plans les plus grandioses, et d'en embrasser en même temps tous les détails, il voulut que la France

devint, par le commerce et l'industrie, ce qu'elle était déjà par les armes, les sciences, les lettres et les arts : la première des nations. Il dépensa, à la poursuite de ce but, une activité infatigable et une persévérance qui, ne se rebutant jamais devant les difficultés, finit par triompher de tous les obstacles. Il demanda à l'étranger les plus habiles ouvriers, fit des avances aux petits fabricants et sa sollicitude s'attacha aussi bien à créer des manufactures d'objets de luxe, qu'à encourager la production des articles usuels et de ceux de première nécessité.

Louviers, Sedan, Abbeville, lui durent le rétablissement de leurs fabriques de draps, et Lyon, par la création des nouvelles manufactures de soieries unies et de brochés d'or et d'argent, lui dut une prospérité telle que le chiffre de sa production s'éleva à 100,000,000 et le nombre de ses métiers, à 20,000.

Mais, craignant que l'industrie n'errât dans de longs et difficiles tâtonnements, croyant aussi qu'il appartenait au pouvoir de diriger complétement le goût et l'activité des citoyens, il promulga des règlements qui transformaient les artisans en véritables machines à productions.

Protectionniste à outrance, il pensa que le seul moyen de ne pas être écrasé par les industries des pays voisins, était de frapper, de droits très-élevés l'importation des marchandises étrangères, en même temps qu'il abolissait les droits sur l'exportation des produits indigènes.

Aubusson ne fut pas oubliée dans cette régénération des manufactures de France ; l'état de sa fabrique fut l'objet d'une enquête très-sérieuse ; à

la suite de laquelle furent rendues les ordonnances de 1665, qu'on nomme la grande charte de la manufacture d'Aubusson, et que nous reproduisons en entier dans la crainte d'en atténuer la valeur par une analyse. Le texte a été copié sur l'original, déposé aux archives de la ville.

ORDONNANCE, STATUTS ET RÈGLEMENTS

Des marchands, maîtres et ouvriers tapissiers de la ville d'Aubusson, hameaux d'icelle et bourg de la Cour, dresez en l'année 1665, et confirmez par lettres patentes du Roy de ladite année.

Aujourd'hui, vingt-huitième du mois de septembre mil-six cens soixante-quatre, dans l'auditoire royal de cette ville d'Aubusson, en assemblée génerale, convoquée au son de la cloche, pardevant nous, Jacques Garreau, sieur de Salvert, conseiller du roy, président chastelain, juge civil et criminel de cette ville et chastellenie d'Aubusson, se sont comparus en leurs personnes honorables, hommes maistres Gabriel Pierron, Michel Vallenet, Michel le Rousseau, Jean Dumonteils l'aîné, et Jacques Chabaneix, à présent consuls de ladite ville, qui, par la bouche du dit Pierron, l'un d'eux, ont exposé à l'assemblée que, ayant cy-devant été escrit une lettre de cachet du roy, en datte du trentième août 1664, par laquelle Sa Majesté a eu la bonté de faire entendre aux habitants de cette ville, ses bonnes et louables intentions pour le restablissement du commerce au dedans et au dehors du royaume, et Sa Majesté donnait ordre qu'aus tost

que ladite lettre de cachet aura été receue, on aye à faire assembler tous les marchands et négocians de cette ville, afin de leur expliquer particulièrement ses intentions sur le sujet du contenu en icelle, afin que, en estant informez, et du favorable traitement que Sa Majesté désire leur faire, ils fussent d'autant plus conviez à s'appliquer au commerce, leur faisant entendre que, pour toutes les choses qui concerneront le bien et l'avantage d'iceluy, ils ayent à s'adresser à Monseigneur Colbert, conseiller du roy en son conseil royal, et intendant de ses finances, auquel il aurait ordonné d'en prendre le soin. Après la lecture de laquelle lettre de cachet en icelle assemblée, fut faite une délibération, en conséquence de laquelle fut passée une procuration le dix-septième octobre ensuivant à Jacques Bertrand, marchand tapissier de cette ville, et l'un des tapissiers de la garde robbe du roy, auquel il fut donné pouvoir pour comparoistre devant mondit seigneur Colbert, pour rendre compte de l'estat du trafic, commerce et manufacture des tapisseries qui se font et fabriquent journellement en cette ville, et *représenter que l'establissement en est de temps immémorial sans que l'on en sache la première institution*, que les habitants du lieu semblent être nez à ce travail, que c'est presque la seule ville du royaume qui connoisse et réussisse heureusement dans cet ouvrage, que toutes sortes de personnes travaillent à cette manufacture, et qu'à cet effet il y a, tant dans la dite ville que dans les faux bourgs, quinze ou seize cents ouvriers travaillant en icelle, et qu'il estoit bien vray que la dite manufac-

ture était descheüe beaucoup de son ancienne perfection, ce qui auroit esté cause que le débit en avoit esté moindre, et que le principal sujet de ce changement estoit la surcharge des tailles imposées en ladite ville et les continuels passages des gens de guerre, que lesdits marchands et ouvriers ont esté foulez, et autres subsides et impôts sur lesdites tapisseries et estoffes dont elles sont composées ; mais que, s'il plaisoit à Sa Majesté concéder auxdits marchands et ouvriers, les mêmes priviléges, exemptions et advantages qui ont été accordés par les roys Henry le Grand, Louis XIII, et Sa Majesté à présent heureusement régnante aux sieurs de Comans, la Planche et Hinard, ladite manufacture pourroit estre bien tost remise en sa perfection, ledit sieur Bertrand auroit exécuté l'ordre contenu en sa procuration avec tels soins et diligences qu'en ayant souventes fois conféré avec mondit seigneur Colbert, il a fait entendre aux dits consuls, qu'il espère avoir un favorable succès de l'employ que l'assemblée lui a commis, mais qu'il est à propos qu'on face une nouvelle assemblée des habitants de cette ville la plus nombreuse qui se pourra, en laquelle cette affaire soit traitée à fonds. Et, puisque l'on reconnoist, dans Sa Majesté, la continuation de ses bonnes intentions pour restablir en sa perfection la manufacture des dites tapisseries, dont le commerce peut estre de grande utilité en cette ville, et qui consisteroit, après avoir reconnu les abus et défauts, qui ont esté cause qu'elle a esté en moindre estime qu'elle ne devait pas estre jusques à présent, qu'il était très-impor-

tant de faire un bon règlement à l'avenir, duquel Sa Majesté seroit très humblement suppliée d'accorder la confirmation par ses lettres patentes, lesdits consuls ont estimé à propos de convoquer comme ils ont fait, cette présente assemblée, afin que chacun pust librement donner son advis sur cette proposition, qui est de notable importance pour le bien de cette ville, requerrant qu'elle aye à leur donner advis, et prescrire ce qu'elle désire qu'ils fassent.

Sur quoy ouy le procureur du roy, et après l'examen de plusieurs advis, et un entier examen de toute l'assemblée, ont été d'avis de faire les règlemens qui s'ensuivent cy après :

ORDONNANCES ET STATUTS

Des marchands, maistres et ouvriers tapissiers de la ville d'Aubusson, fauxbourgs et hameaux d'icelle et bourg de la Cour, accordez à l'assemblée générale des habitants d'icelle, le dix-huitième jour de may 1665, afin d'en estre demandé au roy l'homologation par ses lettres patentes, qu'il lui plaira en octroyer pour le restablissement de la manufacture des tapisseries.

I

Messieurs les officiers et consuls de la ville d'Aubusson feront nommer en une assemblée générale de ladite ville, qui se tiendra de trois en trois ans à cet effet, quatre personnes de probité et bonne conscience, ayant bonne connaissance de la mar-

chandise de tapisserie, desquels sera pris le serment de se bien comporter en la commission qui leur sera donnée d'avoir l'inspection, conduite et direction à ce qu'il ne s'employe dans la confection des tapisseries qui se feront audit lieu aucune laine qui ne soit bien teinte et bien dégraissée avec le savon et la gravelée, tant pour les chaisnes que pour le tissu desdites tapisseries : comme aussi qu'il ne s'y fasse aucun employ de laine de brebis ou moutons morts de maladie, mais seulement de celle desdits brebis ou moutons qui auront été tonduz ou tués dans les boucheries, et qu'il ne s'y employe aucun cotton ni fil d'Espinay.

II

Les dites quatre personnes commises de la sorte visiteront quand bon leur semblera, ou du moins deux fois la semaine, tous les hasteliers de tapisseries, et ceux des teinturiers, blanchisseurs, et tous autres apresteurs de laines.

III

Toutes les pièces de tapisserie qui seront fabriquées tant dans ladite ville d'Aubusson, faux bourgs et hameaux qui dépendent d'icelle, qu'au bourg de la Cour, seront apportées dans une chambre qui à ce faire sera destinée dans ladite ville d'Aubusson vingt-quatre heures après qu'elles auront été descendües des hasteliers, pour estre veües et visitées par les dites quatre personnes commises à cet

effet ; et si elles sont trouvées bonnes et bien fabriquées, elles seront, par eux, marquées d'un plomb où seront gravées les armes du roy et de la ville, afin de discerner les bons et loyaux ouvrages d'avec les mauvais et défectueux; ensuite rendües aux dits marchands et ouvriers vingt-quatre heures après ; et que celles qui se trouveront mal façonnées et défectueuses seront rejettées sans y estre appliqué aucune marque, avec défenses d'exiger ny lever aucun droict par lesdits commis à cette visite pour icelle visite et marque à peine de concussion. Lesquelles tapisseries ainsi fabriquées, visitées et marquées seront exemptes de toute autre marque et visite par toutes les villes du royaume où elles pourront estre transportées, débitées et vendües : Auquel effet, sera tenu un fidèle registre, dont les feuillets seront paraphés par premier et dernier depuis le commencement jusques à la fin : dans lequel seront escrites toutes les pièces de tapisserie qui auront esté apportées en ladite chambre avec le nom des maistres, compagnons et ouvriers qui y auront travaillé, et le jour qu'elles auront été visitées et marquées.

IV

Avant qu'aucuns ne puissent lever mestier pour travailler en ladite manufacture de tapisserie, qu'auparavant ils n'ayent en qualité d'apprentifs servi du moins trois ans les maistres d'apprentissage, en leur payant par lesdits maistres leurs loüages à proportion de ce qu'ils ont accoustumé, et qu'ils

n'ayent servi autres quatre années après leur apprentissage chez les maistres en qualité de compagnons, ce dont ils seront tenus de justifier.

V

Seront les contrevenans aux présens Statuts et Règlemens mulitez d'amende par le juge ordinaire des lieux, sur le rapport desdits quatre commis à la visite, lesquelles amendes seront par eux reçeües et employées; la moitié auxdits directeurs, et l'autre moitié pour l'assistance des pauvres veufves et orphelins honteux dudit mestier, auxquels la distribution sera faite par lesdits quatre commis à ladite visite.

VI

Sera octroyé un délai de six mois à compter du jour qu'il aura pleu au roy d'accorder ses lettres-patentes, pour l'homologation des présents articles pour pouvoir employer par lesdits ouvriers les estoffes qu'ils peuvent avoir par devers eux.

Tous lesquels articles ci-dessus ont esté jugez absolument nécessaires à l'effet de rétablir en sa perfection la manufacture desdits ouvrages.

Mais, outre les susdits articles qui concernent les dits statuts, l'assemblée a résolu que de très-humbles remontrances seront faites au roy.

1.

Qu'afin de pouvoir porter la perfection de ladite manufacture à un point considérable, il serait nécessaire d'establir un bon peintre dans ladite ville d'Aubusson, tant pour y faire des apprentifs pour luy succéder en cet art, avec un bon teinturier et un blanchisseur expert, qui, prenans pour apprentifs les enfans de ladite ville, puissent leur apprendre à faire les teintures en perfection : c'est ce qui ne peut estre exécuté qu'on ne fasse une dépense assez considérable, laquelle, ne pouvant être supportée par lesdits marchands et ouvriers qui sont pauvres, il seroit à souhaiter que la bonté du roy s'estendit jusques là de faire la dépense pour leur fournir et entretenir un peintre, avec un teinturier et un blanchisseur de la qualité susdite.

2

Attendu les grandes tailles qui sont sur ladite ville desquelles ils n'ont eu aucune diminution il y a plus de dix ans, ainsi qu'ils ont justifié, bien que Sa Majesté ait témoigné son intention que la décharge qu'elle a accordée aux provinces s'estende sur tous, néantmoins ils n'en ont senti aucun soulagement ; ils ont pareillement supporté le faix de plusieurs logemens de gens de guerre dont elle est consommée, tellement que le roy sera humblement supplié d'employer sa bonté royale au soulagement desdits habitans de l'excès de l'imposi-

tion des tailles et logemens de gens de guerre, afin qu'ils puissent s'acquitter avec plus de soin de leur travail.

3

Afin que lesdits marchands, maistres, compagnons, ouvriers, teinturiers et blanchisseurs, ne soient point distraits par de longs procès de leur travail, et consommez en frais de justice, veu mesme l'éloignement de la ville d'Aubusson de celle de Paris, du ressort du parlement de laquelle elle est, et attendu qu'il n'y a point de juges consuls, establis en ladite ville d'Aubusson, il plaira à Sa Majesté autoriser le juge de la dite ville d'Aubusson de juger à la forme des juges-consuls establis dedans les villes, estans au nombre de sept du moins, tous les procès et différents entre eux concernant le fait de la manufacture et négoce desdites tapisseries, en sorte que l'appel n'en puisse estre reçeu à l'égard des sentences, qui seront rendües en affaires esquelles il ne s'agira que de 500 livres et au-dessous; et, à l'égard de celles qui excéderont la valeur de 500 livres, elles seront exécutoires, nonobstant oppositions ou appellations quelconques, et sans préjudice d'icelles, en baillant bonne et suffisante caution.

Sa Majesté sera très humblement suppliée d'accorder sa protection à ladite ville d'Aubusson pour le restablissement de ladite manufacture de tapisseries, et d'appuyer de son autorité les intentions de ladite ville, pour faire que les ouvrages soient tra-

vaillez avec fidélité, que, dans la satisfaction que tout le royaume en recevra, ladite ville y puisse trouver ses avantages particuliers, et qu'à cet effet il plaise à Sa Majesté de confirmer et homologuer ladite délibération, et lui accorder ses lettres-patentes, adressantes aux compagnies souveraines, dont et de tout seront poursuivies les expéditions nécessaires auprès du roy par ledit sieur Bertrand, qui, à cet effet, continuera de s'adresser à mondit seigneur Colbert, conseiller du roy en tous ses conseils, intendant de ses finances, et surintendant des bastiments, arts et manufactures de France.

Fait et arresté, en cette ville d'Aubusson, en ladite assemblée génerallc, convoquée à cet effet au son de la cloche, à la manière accoustumée, le dix-huitième jour de may 1665, ou en présence des soussignez et autres en nombre, qui ont déclaré ne sçavoir signer, tous lesquels ont d'une commune voix, accordé et consenti les articles ci-dessus mentionnez, pour estre par eux et leurs successeurs gardez et observez de poinct en poinct selon leur forme et teneur.

Signé Garreau, président, Chastelain, Taravau, lieutenant d'Aubusson, G. Robichon, procureur du roy, Pierron, consul, M. Rousseau, consul, J. Dumonteil, consul, M. Vallenet, consul, J. Chabaneix, consul, Garreau, Turgaud, etc., etc. et scellés du sceau de la ville, et plus bas :

Registrez, ouy, et ce consentant, le procureur général du roy, pour estre exécutez, et jouir par les impétrans de l'effet et contenu en iceux aux modifications

portées par l'arrest de ce jour, à Paris, en parlement, le treizième aoust mil six cens soixante-cinq.

<div align="right">*Signé :* Du Tillet.</div>

LETTRES PATENTES

Du roi Louis XIV pour le restablissement de la manufacture de tapisseries de la ville d'Aubusson en la province de la Marche, données en l'année 1665.

Louis, par la grâce de Dieu, roy de France et de Navarre, à tous présens et à venir salut. Après avoir donné glorieusement la paix à nostre royaume, et mis nos sujets en une parfaite tranquillité, nous n'avons point trouvé de moyen plus propre à leur en faire recueillir les fruits et mettre l'abondance parmy nos peuples que d'y restablir les manufactures et le commerce, à quoy nous aurions non-seulement apporté beaucoup d'application et de soin, mais, pour convier d'autant plus nos sujets à s'appliquer à toutes sortes de manufactures, et attirer à nous les estrangers, nous aurions accordé à ceux qui se sont présentez, et dont les propositions ont été examinées et approuvées par le sieur Colbert, conseiller en nostre conseil royal, intendant de nos finances, surintendant de nos bastiments, arts et manufactures de France, de très-beaux priviléges et conditions avantageuses, mesme contribué de sommes notables de nos deniers pour faciliter lesdits établissements. Et, dans cette mesme intention, ayans esté informez que, de tous temps il se faisoit, dans la ville d'Aubusson une manufacture de tapisseries, dont la fabrique par le relaschement des ou-

vriers, estoit dans quelque sorte de diminution, nous aurions, pour lui rendre son ancienne réputation, convié lesdits habitans par nos lettres de cachet du trentième aoust dernier, de convenir entre eux des expédients qu'il y auroit à prendre pour restablir ladite manufacture dans sa première perfection. En conséquence de quoy, et suyvant nos ordres, s'étant fait diverses assemblées des marchans et négocians de ladite ville, dans lesquelles les causes des abus et défauts de la fabrique desdites tapisseries auraient esté examinez et reconnus, il aurait été dressé un règlement pour en empescher la suite, et faire qu'à l'avenir ladite fabrique fust bien conditionnée, et faite avec toute l'exactitude et fidélité necessaire. Et nous auraient lesdits habitants fait très-humblement supplier vouloir confirmer ledit règlement, et leur accorder nos lettres sur ce nécessaires. A ces causes, désirant contribuer en ce qui dépendra de nous, à la plus grande perfection desdites manufactures, après que l'acte d'assemblée génératle de ladite ville, du dix-huitième may dernier, concernant ledit règlement cy attaché, pour le contre scel de nostre chancellerie, a esté veu et examiné par ledit sieur Colbert, nous avons ledit règlement loüé, approuvé et ratifié, et iceluy par ces présentes, signées de nostre main, loüons, approuvons et ratifions, voulons et nous plaist qu'il soit entretenu et exécuté selon la forme et teneur ; et *comme la perfection desdites manufactures dépend particulièrement des bons desseins et de la teinture des laines, qui s'employent pour l'exécution d'iceux*, nous voulons, pour d'autant plus perfectionner lesdits

ouvragés et traiter favorablement les ouvriers qui s'y appliqueront, qu'il soit entretenu à nos frais et dépens un bon peintre qui sera choisi par ledit sieur Colbert pour faire les dessins des tapisseries qui seront exécutez en ladite ville : comme aussi qu'il soit establi en icelle un maistre teinturier pour faire la teinture des laines qui seront employées en ladite manufacture et que ledit maistre teinturier soit pareillement entretenu à nos frais et dépens. Et, attendu qu'il est important que les marchands, ouvriers et autres personnes qui seront employées à ladite manufacture n'en puissent estre distraits par la longueur des procès et différends qui pourroient survenir entre eux, nous avons ordonné et ordonnons, voulons et nous plaist que tous les procès, différends meus et à mouvoir entre les marchands, négociants, ouvriers et autres particuliers employez dans ladite manufacture, et au sujet d'icelle, circonstances et dépendances, soient sommairement traistez par devant le juge de ladite ville, par lui jugez et terminez en la mesme forme et manière que les causes des marchands dans les juridictions consulaires, sans que lesdits procès en puissent être distraits et invoquez ailleurs sous prétexte de *committimus*, ou autres priviléges de quelque qualité qu'ils puissent estre. Et, pour d'autant plus retrancher lesdits procès et les mauvaises suites qui causent ordinairement la multiplicité des degrez de juridiction, nous avons, par cesdites présentes, donné et attribué pouvoir audit juge d'Aubusson, de juger définitivement en dernier ressort, et sans appel, les procès et différents entre lesdits marchands, nego-

cians et ouvriers, jusques à la somme de deux cens cinquante livres entre lesdits marchands, négocians et ouvriers pour raison desdites manufactures et fait de leurs marchandises, soient, en cas d'appel, exécutez par provision et sans préjudice d'iceluy. Et, que les appellations qui soient interjettées pour raison de ce ressortissent droit et sans milieu au parlement. Et afin que chacun connoisse la protection que nous donnons audit restablissement, nous avons permis et permettons auxdits ouvriers de faire mettre sur le frontispice des lieux où seront fabriquées lesdites tapisseries, en gros caractère, *Manufacture royale de tapisseries*, nous réservans au surplus de pourvoir à la décharge des tailles et logemens de gens de guerre, suivant la très-humble supplication qui nous en a esté faite par lesdits habitans portés par ledit acte d'assemblée.

Si donnons en mandement, etc., etc.

La décadence de la manufacture d'Aubusson tenait donc à des causes multiples, les unes provenant de la mauvaise fabrication des tapisseries, les autres, des charges écrasantes qui pesaient sur les habitants. Il était évident que le principal obstacle à la perfection des produits, était comme par le passé, le manque de bons dessins et de laines bien apprêtées et teintes en belles couleurs solides. Quant aux statuts qui devaient régir la fabrique, on remarquera qu'ils furent l'œuvre des marchands, maîtres et ouvriers, réunis dans une assemblée générale où *chascun pust donner librevient son advis* sur tous les articles qui y furent discutés. Le roi se

borna à approuver le règlement, et comme les fabricants *étaient trop pauvres*, pour payer un bon peintre et un teinturier habile, il promit de les choisir et de les payer, se réservant, pour le surplus, de pourvoir à la décharge des tailles et logemens des gens de guerre. Mais l'article XVII de l'ordonnance de novembre 1667, qui réorganisait la manufacture des Gobelins et prohibait, en même temps, les tapisseries d'origine étrangère, fit plus, pour la prospérité d'Aubusson, que le titre de manufacture royale que Louis XIV lui octroyait.

La production des Gobelins et de Beauvais était absorbée par les commandes du roi et des princes ; Aubusson restait seule pour fournir des tapisseries à tout le royaume. Il est assez difficile de constater la valeur réelle des ouvrages qui y furent fabriqués à cette époque. On reconnaît bien, par le style du dessin et surtout par les ornements qui encadrent la plupart de ses tentures, la date assez précise de leur confection, mais, comme aucune d'elles ne porte de marque distinctive, rien qui indique si elles sortaient des ateliers d'Aubusson, de Felletin, ou de ceux qui étaient répandus dans les bourgades des environs, il serait téméraire d'affirmer si les ouvriers étaient plus ou moins habiles que leurs devanciers. On est obligé, pour se former une opinion, de rechercher dans les rapports des intendants de la Généralité de Moulins, de quelle manière étaient alors appréciées les fabriques de la Marche.

A la date de 1686, M. d'Argouges écrivait : « Il y « a des manufactures de tapisseries à Aubusson et « Felletin, section de Guéret ; l'on trouve que, de-

« puis quelque temps, l'on y a occupé de bons ou-
« vriers, ceux du pays se sont fort perfectionnés, et
« ils en trouvent fort bien le débit ; ils feraient en-
« core beaucoup mieux s'ils avaient un inspecteur
« entendu pour les conduire, et de bons dessins ; et
« si l'on s'attachait à leur fournir des laines bien
« dégraissées, l'on pourrait espérer qu'ils réussi-
« raient aussi bien qu'en Flandres. J'en ai un
« exemple, car M. de la Feuillade y en a fait faire
« de très-belles, par la précaution qu'il a eue de leur
« donner des dessins et leur fournir des laines. Il y
« a aussi une petite manufacture à Belgarde, de la
« même section, mais les ouvriers ne sont pas
« aussi parfaits que ceux d'Aubusson et de Fel-
« letin. »

Le roi n'avait pas envoyé à Aubusson le peintre
et le teinturier qu'il avait promis à la ville. C'était
toujours d'après des estampes représentant les ta-
bleaux en vogue, que les peintres d'Aubusson *com-
posaient* les tentures qui leur étaient commandées.
On retrouve, dans différentes pièces, des sujets
empruntés à Laurent de la Hyre, à Claude Vignon,
et surtout à François Chauveau, dont les gravures
des scènes de l'Ancien Testament, de l'histoire
grecque, de la Jérusalem du Tasse, étaient très-ré-
pandues. Il n'est pas rare de rencontrer encore
des imitations, en grosse tapisserie de l'époque, des
tentures qu'on exécutait aux Gobelins, sur les car-
tons de Lebrun ; notamment, le Triomphe d'Alexan-
dre à Babylone, et des sujets de chasse, d'après
D. Rab.

En général, les sujets religieux étaient traités

avec plus de soin que les autres, probablement parce qu'ils étaient payés plus cher, ou bien parce que ceux qui les commandaient prenaient la précaution de fournir eux-mêmes leur dessin, comme le faisaient le R. P. des Jésuites de Limoges, et M. de la Feuillade.

De 1640 à 1726, on signale à Aubusson l'existence de plusieurs maîtres peintres ; entre autres, Léonard Roby, Étienne et Jean Dussel, Étienne Boucher, François Mondon et Jean de la Seiglière. Nous retrouverons, dans les années suivantes, plusieurs artistes habiles qui portèrent les noms de Roby et de la Seiglière ; ils étaient les descendants de ceux que nous venons de citer.

Sans date, et en marge du rapport de M. d'Argouges, on lit une longue annotation qui résume l'histoire de la fabrique d'Aubusson, depuis 1620 jusqu'au milieu du dix-huitième siècle ; ce fragment signale une crise terrible que subit l'industrie de la tapisserie vers la fin du dix-septième siècle.

« La fabrique se soutint longtemps après ce ré-
« tablissement (allusion aux Règlements et Ordon-
« nances de 1665); mais l'inobservation de ces
« règlements, les abus qui s'y glissèrent, le défaut
« du peintre et du teinturier qui n'y furent point en-
« voyés, comme on l'avait projeté, et enfin, la mi-
« sère de la plus grande partie des tapissiers, la
« replongèrent dans un état plus triste qu'elle n'é-
« tait auparavant; sa réputation diminua insensi-
« blement par la défectuosité des dessins et des
« teintures, et par la mauvaise qualité des laines.
« Les pays étrangers qui tiraient beaucoup de ces

« tapisseries en furent rebutés, les ouvriers tombè-
« rent dans la misère, et ne subsistèrent, pendant
« plusieurs années, que par les charités que le roy
« eut la bonté de leur faire de temps en temps,
« pour les empêcher de périr ou de passer à l'é-
« tranger. »

Ce que l'annotateur de M. d'Argouges néglige de nous dire, c'est que cette misère, dont il nous fait le tableau, n'était pas seulement l'œuvre de l'inobservation des règlements de 1665, mais plutôt le résultat de l'acte le plus inique et le plus impolitique du règne de Louis XIV, c'est-à-dire de la révocation de l'édit de Nantes, et des mesures vexatoires, puis violentes, qui le précédèrent et le suivirent. Les charités du roi ne se répandirent que sur les habitants qu'on croyait le mieux convertis ; mais déjà beaucoup, fuyant la persécution, avaient pris le chemin de l'exil.

Nous n'avons pas à nous étendre sur la révocation de l'édit de Nantes, mais nous devons signaler l'influence néfaste que cette mesure exerça sur l'industrie d'Aubusson. En consultant les pièces originales du temps (1), on constatera que les calvinistes de cette ville eurent à subir les mêmes rigueurs que leurs coreligionnaires du Midi. On essaya d'abord de les ramener par la persuasion en comblant de faveurs les nouveaux convertis; en les exemptant d'impôts, en les admettant aux char-

(1) Voir les Archives nationales, TT (Aubusson). 259 imprimés. — Rapport de M. d'Argouges, intendant de la Généralité de Moulins, Archives du département de l'Allier. — Voir aussi les quelques pièces qui sont déposées à la mairie d'Aubusson.

ges, de préférence même aux vieux catholiques. Puis, trouvant que les moyens de persuasion et de séduction avaient un effet trop lent, on eut recours aux persécutions; on entrava, par toutes sortes d'édits du roi, d'arrêts du parlement, d'ordres d'intendants, l'exercice de la religion réformée : après avoir enlevé aux calvinistes leurs droits de noblesse, on fit peser sur eux la plus grande charge des impôts, et l'accès des professions libérales leur fut interdit. L'émigration commença alors sur une vaste échelle, et ne put être arrêtée, ni par la prison, ni par la crainte des galères, ni par les troupes qu'on envoyait pour traquer et ramener les fugitifs.

Dès 1567, la religion réformée avait pénétré à Aubusson ; elle y possédait un temple trois ans après, et ses ministres étaient convoqués aux synodes. Les querelles entre catholiques et protestants étaient fréquentes, et se traduisaient par des dénonciations, des plaintes et des procès, à tel point que le commissaire du roi dut intervenir en 1612. Il rendit une ordonnance confirmant les réformés dans leurs exercices, et enjoignant aux catholiques et réformés d'avoir à vivre en bonne union et concorde, conformément au désir des édits de sa majesté. La bonne harmonie ne dura pas lontemps ; les catholiques, plus nombreux et soutenus par le pouvoir, provoquèrent des mesures qui interdirent aux protestants de faire accompagner leurs morts par plus de dix personnes, choisies parmi leurs plus proches parents. L'enterrement devait être fait devant le soleil levé ou après le soleil couché, et le temple, qu'on trouvait

trop près de l'Église catholique, fut démoli pour être reconstruit à Combesaude (1662-1663).

Le 23 mai 1683, l'intendant de la généralité de Moulins, accompagné du vice-gérant de l'évêché de Limoges et de trois autres prêtres, se transporta dans le temple, où ils donnèrent lecture de l'avertissement pastoral que l'évêque adressait aux dissidents pour les engager à rentrer dans le giron de l'Église catholique.

Le 10 février 1684, un arrêt du parlement de Paris ordonna la démolition du temple de Combesaude, comme ayant été édifié contre les termes de l'édit de 1598. Les protestants interjetèrent appel au roi contre cette décision.

L'intendant Du Creil vint à Aubusson le 23 mars 1685, et ordonna que le temple fût fermé, comme châtiment des contraventions commises par les ministres et anciens de la religion prétendue réformée, accusés d'avoir désobéi aux édits et déclarations du roy, spécialement d'avoir souffert dans le temple des enfants au-dessous de quatorze ans dont les pères étaient convertis.

Le rapport que M. Du Creil adressa au ministère prouve que les conversions n'étaient pas aussi nombreuses qu'on l'avait espéré d'abord. Voici ce qu'il disait :

« Après la clôture du temple, le ministre me demanda la permission de baptiser les enfants, et je la lui donnay, à la charge que ce ne sera que dans les maisons particulières, sans aucune assemblée, et sans faire d'autres prières que celles du baptême. Il me demanda aussi la permission de

marier, mais je la lui refusay, la nécessité ne me paraissait pas si urgente pour le mariage comme pour le baptême.

« Ceux de la dite religion prétendue réformée, me vinrent ensuite représenter qu'ils avaient quelques affaires commencées, sur lesquelles il leur était nécessaire de conférer, comme pour le paiement des six mois écheus du ministre et du lecteur, aussi bien que pour amasser quelques deniers, pour pourvoir contre mon ordonnance, et si je ne trouverais pas bon qu'ils s'assemblassent pour délibérer. Comme ils avaient obéi avec assez de soumission, je crus leur devoir cette justice et ils tinrent, en ma présence, une espèce de consistoire dans lequel ils firent le rôle ci-joint....

« Pendant deux jours que j'ai demeuré à Aubusson, j'ai fait aux nouveaux convertis quelques aumônes et mêmes libéralités, dont j'aurai l'honneur de vous rendre un compte particulier.

« J'ai exhorté, en général et en particulier, ceux de la religion prétendue réformée à sortir de l'erreur où ils sont. Comme le peuple d'Aubusson est assez grossier, il y a lieu de croire que si l'espérance de ravoir le temple était une fois ostée, on verrait beaucoup de conversions. »

Nous ne savons pas si le peuple d'Aubusson était grossier en 1685, mais il était tenace dans ses convictions, car il fallut recourir aux grands moyens, comme nous le voyons par le rapport que M. d'Argouges fit à ce sujet en 1686 :

« Comme je rends compte *journellement*, écrit-il au conseil, de ce qui se passe en détail concer-

nant les nouveaux convertis de cette généralité, je me contenterai de dire, en général, qu'il n'y avait de religionnaires qu'à Aubusson, dans la ville de Château-Chinon, et quelques-uns répandus dans l'élection de Nevers. Depuis que je suis ici (à Moulins), j'y fais plusieurs voyages et j'en ai fait emprisonner plusieurs et récompenser des charités du roy ceux que j'ai cru les mieux convertis, espérant que des manières si opposées produiraient un bon effet. Cela est arrivé comme je l'avais pensé, car, depuis le dernier voyage que j'ai fait à Aubusson, au commencement du mois de décembre, les prêtres et les juges sont édifiés de l'assiduité des nouveaux convertis à bien remplir leur devoir. Il y a, dans cette ville, un petit président dont les soins sur cela ne peuvent se payer, etc., etc. »

Pendant que M. d'Argouges se félicitait d'avoir à Aubusson un petit président aussi zélé, « le monarque, dit Saint-Simon, ne s'était jamais cru si grand devant les hommes, ni si avancé devant Dieu dans la réparation de ses péchés et du scandale de sa vie ; il n'entendait que des éloges, tandis que les bons et vrais catholiques et les saints évêques gémissaient de tout leur cœur, de voir des orthodoxes imiter, contre les hérétiques, ce que les tyrans païens avaient fait contre les confesseurs et des martyrs : ils ne pouvaient se consoler de cette immensité de parjures et de sacriléges ; ils pleuraient amèrement l'odieux durable et irrémédiable que de détestables moyens répandaient sur la religion ; tandis que nos voisins exaltaient de nous voir ainsi nous affaiblir et nous *dé*

truire nous-mêmes, profitaient de notre folie, et bâtissaient des desseins sur la haine que nous nous attirions de toutes les puissances protestantes... »

Ce furent, en effet, ces émigrés que rien ne put retenir en France — ni la peine de mort édictée contre ceux qui favoriseraient l'émigration, ni la confiscation, ni les troupes qui gardaient les frontières — qui apportèrent à l'étranger les secrets de l'industrie française et une haine implacable contre leurs persécuteurs.

200,000 Français environ se réfugièrent chez les nations protestantes, qui les accueillirent avec faveur et encouragèrent l'émigration.

A Londres, un des faubourgs, Spetanfields, fut entièrement peuplé d'ouvriers en soie, en cristaux, en acier. L'Angleterre prit alors le premier rang de l'industrie européenne.

L'électeur de Brandebourg accepta les capitaux des réfugiés à 15 pour 100 d'intérêt, et leur donna un gouverneur particulier. Grâce à ces colons français, les sables du Brandebourg furent défrichés, la Prusse sortit de la boue, et Berlin devint une ville. Frédéric Guillaume qui, outre une garde de 600 gentilshommes, avait formé quatre régiments français, se servit des plumes des ministres pour inonder l'Europe de pamphlets contre le gouvernement de Louis XIV, et encouragea les établissements industriels qui vinrent s'établir dans ses États.

Pierre Mercier, originaire d'Aubusson, obtint la patente de tapissier de l'électeur de Brandebourg ; il fabriqua des tapisseries d'or, d'argent, de soie, de

laine, qui servirent à l'embellissement de Potsdam et d'autres résidences royales ; elles représentaient les événements les plus glorieux de ce règne. Des fabriques semblables furent fondées par des réfugiés français dans le Brandebourg, à Francfort sur l'Oder, à Magdebourg, etc.

Un autre réfugié, Passavant, acheta à bas prix une fabrique de tapisserie, fondée en Angleterre par un capucin français devenu protestant, la transporta à Exter, où il la fit prospérer avec le secours d'ouvriers des Gobelins.

Dumonteil, un autre tapissier, se réfugia à Berlin.

Ce souvenir d'une émigration de tapissiers Aubussonnais en Allemagne est très-vivace dans le pays. On raconte encore que, sous la première République, un bataillon de Marchois rencontra, sur les bords du Rhin, un village dans lequel les habitants parlaient encore le patois de la Marche, et dont beaucoup portaient des noms d'origine Aubussonnaise.

On sait quelle perturbation apporta à toutes les industries françaises la révocation de l'édit de Nantes ; par exemple la fabrique des soieries de Tours tombait de 8,000 métiers à 1,200, celle de Lyon de 12,000 à 4,000 (1). La manufacture d'Aubusson eut à subir une épreuve toute semblable. On estime à 250 environ le nombre des habitants d'Aubusson qui passèrent à l'étranger ; c'était l'élite des

(1) Depping, *Correspondance administrative de Louis XIV*, dans les Documents inédits.

religionnaires ; et ceux qui restèrent, découragés, ruinés, toujours sous le coup de dénonciations et de poursuites, n'avaient guère d'ardeur au travail dans un moment où ils n'avaient pas de sécurité pour leur existence.

Les représentants les plus distingués de l'industrie des tapis, à Aubusson, appartenaient à la religion réformée; on en a la preuve dans ce fait que les statuts de Colbert sont dus en partie à la collaboration de Jacques Bertrand, protestant, et parmi les consuls qui apposèrent leur signature au bas du règlement de 1665, deux d'entre eux, Dumonteil et Chabanneix, étaient aussi protestants.

Les dernières années du règne de Louis XIV furent désastreuses pour toute la France ; le pays était épuisé par les guerres qu'il soutenait seul et depuis si longtemps contre l'Europe coalisée. Ce n'était pas lorsque les grands personnages, à l'exemple du roi, envoyaient leur argenterie à la monnaie, qu'ils pouvaient songer à commander des tapisseries pour leurs hôtels et Aubusson ne devait retrouver l'éclat des jours passés que dans les premières années du règne de Louis XV.

VIII

Louis XIV. — Fondation des Gobelins. — Histoire de cette fabrique depuis 1664, jusqu'en 1789. — Beauvais.

La renaissance de l'industrie des tapisseries en France date véritablement du règne de Louis XIV. C'est à ce roi que nous devons le relèvement des fabriques de la Marche ; c'est lui qui, par les lettres patentes de 1604, réorganisa, en la tirant presque de l'oubli, la manufacture de Beauvais — lettres patentes dont nous citerons seulement le préambule :

« Comme l'un des plus considérables ouvrages de la paix qu'il a plu à Dieu de nous donner est celui du rétablissement de toute sorte de commerce dans ce royaume, et de le mettre en état de se passer de recourir à des étrangers pour les choses nécessaires à l'usage et à la commodité de nos sujets....

Les lettres patentes concernant la manufacture des Gobelins nous disent aussi quels sont les motifs qui ont inspiré le fondateur :

« La manufacture des tapisseries a toujours paru d'un si grand usage et d'une utilité si considérable

que les estats les plus abondants en ont perpétuellement cultivé les establissements, et attiré dans leur pays, les ouvriers les plus habiles, par les grâces qu'ils leur ont faites. En effet, le roy Henry le grand, notre ayeul, se voyant au milieu de la paix, estima n'en pouvoir mieux faire goûter les fruits à ses peuples qu'en rétablissant le commerce et les manufactures, que les guerres étrangères et civiles avaient presque abolies dans le royaume, et pour l'exécution de son dessin, il aurait, par son édit du mois de janvier 1607, établi la manufacture de toutes sortes de tapisseries, tant dans notre bonne ville de Paris, qu'en toutes les autres villes qui s'y trouveront propres, et préposé à l'établissement et direction d'icelles, les sieurs Coomans et de la Planche, ausquels, par le même édit, l'on aurait accordé plusieurs privilèges et avantages. Mais comme ces projets se dissipent promptement, s'ils ne sont entretenus avec beaucoup de soin et d'application, et soutenus avec dépense ; aussi les premiers establissements qui furent faits, ayant été négligés et interrompus pendant la licence d'une longue guerre, l'affection que nous avons pour rendre le commerce et les manufactures florissantes dans nostre royaume, nous a fait donner nos premiers soins, après la conclusion de la paix générale, pour les rétablir et pour rendre les établissements plus immuables, en leur fixant un lieu commode et certain, nous aurions fait acquérir de nos deniers l'hostel des Gobelins et plusieurs maisons adjacentes, fait rechercher les peintres de la plus grande réputation, des tapissiers, des sculpteurs, des orphé-

vres, ébénistes et autres ouvriers plus habiles, en toutes sortes d'arts et mestiers, que nous y aurions logés, donné des appartemens à chacun d'eux et accordé des priviléges et advantages ; mais d'autant que ces ouvriers augmentent chaque jour, que les ouvriers les plus excellens de toutes sortes de manufactures, conviés par les grâces que nous leur faisons, y viennent donner des marques de leur industrie, et que les ouvrages qui s'y font surpassent notablement en art et en beauté ce qui vient de plus exquis des pays estrangers, aussi, nous avions estimé qu'il estoit nécessaire, pour l'affermissement de ces establissements, de leur donner une forme constante et perpétuelle et les pourvoir d'un règlement convenable à cet effet. A ces causes et autres considérations, à ce nous mouvans, de l'advis de nostre conseil d'état, qui a vu l'édit du mois de janvier 1607 et autres déclarations et règlemens rendus en conséquence et de nostre certaine science, pleine puissance et authorité royale, nous avons dit, statué, ordonné, disons, statuons et ordonnons ainsi qu'il en suit :

Art. I

C'est à scavoir que la manufacture des tapisseries et autres ouvrages demeurera establie dans l'hostel appelé des Gobelins, maison et lieux et deppendances a nous appartenant, sur la principale porte duquel hostel sera posé un marbre au dessus de nos armes dans lequel sera inscript : « Manufacture royalle des meubles de la couronne. »

Art. II

Seront les manufactures et deppendances d'icelles régies et administrées par les ordres de nostre amé et féal conseiller ordinaire en nos conseils, le sieur Colbert, surintendant de nos bastimens, arts et manufactures de France et ses successeurs en ladite charge.

Art. III

La conduite particulière des manufactures appartiendra au sieur le Brun, nostre premier peintre, soubs le titre de directeur, suyvant les lettres que nous lui avons accordées le 8 mars 1663, etc.

Art. IV

Le surintendant de nos bastimens et le directeur soubs lui, tiendront la manufacture remplie de bons peintres, maistres tapissiers de haute lisse, orphévres, fondeurs, graveurs, lapidaires, menuisiers en ébène et en bois, teinturiers et autres bons ouvriers, en toutes sortes d'arts et mestiers qui sont establis et que le surintendant de nos bastimens tiendra nécessaire d'y establir.

Par l'article 5, il est dit que le trésorier général des batiments royaux est chargé du paiement des personnes de la manufacture.

Les articles 6, 7, 8, 9 et 10 ont trait à l'éduca-

tion et à l'entretien des apprentis, qui seront au nombre de 60, choisis par le surintendant et placés dans le *séminaire* du directeur.

Ils pourront, après six années d'apprentissage et quatre années de service, être reçus maîtres, tant dans la bonne ville de Paris que dans toutes les autres du royaume, sans faire expérience, ny estre tenus d'autre chose que de se présenter devant les maistres et gardes desdites marchandises, arts et mestiers.

Art. XI

Les ouvriers employés dans lesdites manufactures se retireront dans les maisons les plus proches de l'hostel des Gobelins, et afin qu'ils y puissent estre, eux et leurs familles, en toute liberté, voulons et nous plaist que douze des maisons dans lesquelles ils seront demeurant, soient exemptes de tout logement des officiers et soldats.

Les ouvriers étrangers employés dans les manufactures, jouiront de tous les droits des regnicoles, seront exempts de tutelles, curatelles, guet, garde de ville et autres charges publiques et personnelles (articles 12 et suivants).

Sera loisible au directeur de faire dresser des brasseries de bière pour l'usage des ouvriers, etc.

Tous les procès civils que les ouvriers de la manufacture, leurs familles et domestiques pourraient avoir, en différentes juridictions, sont renvoyés en première instance par devant les maistres des

requestes ordinaires de notre hostel, et par appel, en nostre cour de parlement de Paris (art. 16).

Et au moyen de ce que dessus, nous avons faict et faisons très-expresses inhibitions et deffenses à tous marchands et autres personnes de quelque qualité et condition qu'elles soyent, d'achepter ny faire venir des pays estrangers des tapisseries, ny vendre ou débiter aucune des manufactures estrangères ou autres que celles qui sont présentement dans nostre royaume, à peine de confiscation d'icelles et d'amende de la valeur de la moitié des tapisseries confisquées, etc.

Donnons, en mandement, etc., etc., à Paris au mois de novembre 1667. Signé Louis.

L'établissement des Gobelins était donc à son origine, une école professionnelle des beaux-arts appliqués à l'industrie. Nous empruntons à M. A. L. Lacordaire, ancien directeur de la manufacture des Gobelins, qui en a écrit l'histoire, le nom de 49 peintres qui travaillèrent sous la direction de Lebrun, de 1663 à 1690.

Alexandre, peintre d'histoire; de Saint-André, p. h; Anguier, peintre d'ornements et d'architecture; Arvier, peintre d'animaux; Audran, p. h.; Bailly, peintre en miniature; Ballin, p. h.; Baudouin, p. h.; Boels, peintre d'animaux; Bonnemer, p. h.; Boulle, peintre d'animaux; Boullongne l'aîné, p. h.; Boullongne le jeune, p. h.; Bourguignon, p. paysage; Bouzonnet-Stella, p. h.; Michel Corneille, p. h.; Corneille le jeune, p. h.; Courant, p. h.; Noël Coypel, p. h.; Coypel fils (Antoine), p. h.; Si-

mon Dequoy, p. h.; Dubois, peintre de fleurs et d'ornements; Francart, peintre d'ornements; de Fontenay, p. fleurs; Genouels, peintre h. et paysages; Houasse, peintre d'histoire; Lefebvre, p. h.; de Licherie, p. h.; Loir, peintre de paysages, animaux et ornements; Masson, p. d'architecture; Mathieu, p. port et marines; Mosnier, p. h.; Le Moyne, dit le Lorain, p. h.; Le Moyne, dit le Troyen, peintre d'ornements; Nivelon, dessinateur; Paillet Antoine, p. h.; Parent, p. ornements; Pattigny, dessinateur; Pierson, p. h.; Remondon, p. h.; Revel, p. h,; de Sève l'aîné, p. h.; de Sève le jeune, p. h.; Simon, p. h.; Testelin Henri, p. h.; Verdier, p. h.; Yvart, fils, p. d'h.

Vers la fin de l'année 1662, commença la fabrication des tapisseries pour le compte du roi, sous la conduite de Jans (habile tapissier venu d'Oudenarde en 1560 avec plusieurs de ses compatriotes) à qui furent plus tard adjoints d'abord Girard Laurent, puis Pierre et Jans Lefebvre, tapissiers hauts-lissiers. Pierre Lefebvre, d'une famille d'origine française, était établi à Florence et vint en France, en 1648. Jean de la Croix et Mozin, tapissiers bas-lissiers flamands; Verrier, tapissier bas-lissier rentrayeur (très-probablement venu des fabriques d'Aubusson), van der Kerchove, teinturier, «ayant soin de marquer les ouvrages de tapisserie qui se font aux Gobelins.» Le prix de l'ouvrage se faisait aux Gobelins comme encore de nos jours à Aubusson : au bâton carré. Le bâton est le seizième de l'aune. Cette façon de mesurer l'ouvrage au bâton vient de Flandre. L'aune flamande était moins lon-

gue; 16 bâtons de l'aune de France équivalaient approximativement à 48 bâtons de Flandre.

Les comptes entre le roi et les entrepreneurs se réglaient au bâton de France; et les entrepreneurs faisaient prix avec leurs ouvriers au bâton de Flandre.

En sachant que l'aune ancienne égale 1 mètre 31 cent., et qu'une somme d'argent du temps de Louis XIV représente environ six fois sa valeur actuelle, il sera facile de se rendre compte du prix de revient des tapisseries au dix-huitième siècle.

« Avant que de monter une pièce sur le métier, on couche le dessin ou tableau par terre ; l'on mesure séparément toutes les parties du dit tableau, selon les diverses qualitez d'ouvrages ; l'on calcule exactement chaque prix des bâtons de différents ouvrages ; l'on passe 6 livres pour l'employ de l'or par aune carrée, lorsqu'il y en a ; l'on passe aux maistres, pour leur conduite, 30 livres par aune carrée ; l'on ajouste la valeur des estoffes fournies par le maistre, lesquelles il achète dans la maison des Gobelins, pour être assuré de la bonté des dites estoffes et des couleurs ; et l'on voit ce à quoi la pièce reviendra, et par conséquent l'aune carrée.

« Sur ce fondement, le concierge fait des payements à compte, tous les trois mois, sur les marques ou mesures qu'il fait, sur chaque pièce, à chaque maistre, auquel il donne en payement les estoffes livrées pendant le quartier.

« L'on fait venir les laines d'Angleterre, par *bouchons*, à Calais et sur les côtes de France, à la dérobée, y aïant des défenses en Angleterre d'en pas-

ser sur peine de la vie. On les file autour d'Amiens et on les livre filées, blanches, choisies par le concierge et les tapissiers qui rebutent tout ce qui n'est pas d'une égale finesse, moyennant cinquante-cinq sols la livre. Il coûte encore quatre sols par livre, pour les dégraisser, et elles sont teintes dans la maison.

« La laine en chaisne vaut un écu la livre. On fait venir de Lyon les soies que les marchands vendent à la botte, qui n'a que 15 onces et que l'on vend aux tapissiers dans la maison, à la livre de 16 onces, réduisant, pour cet effet, le prix de la botte à la livre, ce qui revient à la même chose. La botte de grenadine très-fine, couleur de nuances, ordinaires, vaut.......................... 14

« La botte de Cramoisy.............. 18

« La botte de Ponceau............... 38

« Il faut observer qu'en la présente année 1688, Mgr de Louvois a projet de faire venir de Lyon de la soie toute blanche et de la teindre dans la maison comme laine. » (Extrait d'un Mémoire sur la manufacture des Gobelins par M. de la Chapelle Bessé, architecte intendant des bâtiments du Roy, etc.).

Le prix des façons de la haute-lisse était à peu près le double de celui du travail en basse-lisse. La valeur des estoffes (des matières premières) dans les tapisseries en haute-lisse était évaluée au quart du prix des façons, et dans celles en basse-lisse à la moitié.

Les ateliers des Gobelins comptaient, à cette époque, deux cent cinquante ouvriers environ.

L'entrepreneur Jans en avait, à lui seul, soixante-sept sous sa direction. La plupart étaient Belges, d'Anvers, de Bruxelles, de Bruges, etc. De 1663 à 1690, on exécuta, dans la manufacture royale, 19 tentures en haute-lisse, d'une surface totale de 4,100 aunes carrées, payées aux maîtres tapissiers entrepreneurs 1,106,275 livres, et 34 tentures en basse-lisse représentant 4,294 aunes carrées, payées aux entrepreneurs 623,601 livres, soit 145 liv. 70 l'aune carrée.

Voici le détail des travaux exécutés en haute-lisse (1) :

Les actes des Apostres, en dix pièces, rehaussées d'or, 40 aunes 1/2 de cours sur 3 aunes 2/3 de haut, d'après Raphaël, et une ancienne tenture de la Couronne, copiée, dit-on, par le frère Luc, religieux de l'ordre de saint François.

Trois tentures des Eléments, rehaussées d'or, en huit pièces, de 38 aunes 10/16 de cours sur 4 aunes 2/16 de haut. Dessins de Lebrun, peintures d'Yvart père, Dubois, Genouëls, Houasse et de Sève.

Une tenture rehaussée d'or, de l'hystoire du Roy, en quatorze pièces, d'après Lebrun et van der Meulen.

L'entrevue des Roys, l'Audience du Légat, la prise de Dunkerque, la prise de Lille, le Mariage du Roy, la prise de Dôle, la prise de Marsal, l'Alliance des Suisses, la prise de Tournay, la défaite de Marsin, l'entrée du Roy aux Gobelins, le Sacre du Roy, la prise de Douay.

(1) Extraits d'un mémoire de M. Mesmyn, premier secrétair bâtiments.

Ce que Laurent et Lefebvre firent de cette tenture leur fut payé 400 livres l'aune carrée; le reste fut payé à Jans 450 livres l'aune carrée,

Quatre tentures de l'histoire d'Alexandre, sur les dessins de Lebrun qui, en outre, peignit les originaux de cette tenture.

Deux tentures des mois, rehaussées d'or, d'après Lebrun et van der Meulen. Plusieurs peintres travaillèrent aux tableaux, suivant leur spécialité : Yvart père fit la plupart des grandes figures ; Baptiste, les fleurs et les fruits ; Boulle, les animaux et les oiseaux ; Anguier, l'architecture ; van der Meulen, les petites figures et une partie du paysage ; Genouels et Baudouin, le reste du paysage.

La première tenture coûta au roi 78,500 livres, la deuxième, 79,981 livres.

Deux tentures de l'hystoire de Moïse, rehaussées d'or, d'après le Poussin et Lebrun.

La première de ces tentures en dix pièces, la seconde en onze pièces ; 46 aunes 1/2 de cours sur 2 aunes 14/16 de haut.

La première a coûté 3,542 livres ;
La seconde, 32,924 livres.

Deux tentures, rehaussées d'or, d'après les dessins de Raphaël, sur les copies faites par les élèves de l'Académie ; de 65 aunes 8/16 1/2 de cours, sur 4 aunes 1/4 de haut.

La première tenture coûta 67,062 livres ;
La seconde, 66,285 livres.

La Vision de Constantin, l'École d'Athènes, Héliodore battu de verges, sont de Lefebvre.

La bataille contre Maxence, saint Léon arrêtant

Bordure de la tapisserie. — Le siége de Douai.

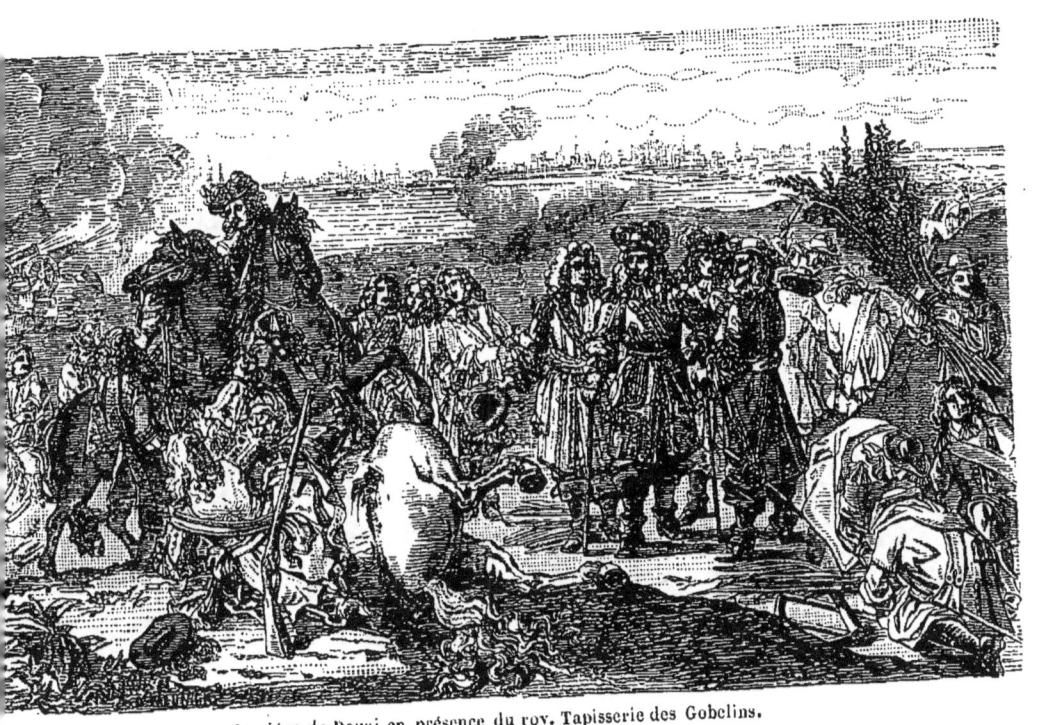

Le siége de Douai en présence du roy. Tapisserie des Gobelins.

Attila, le Parnasse, l'Incendie del Borgo, la Messe de Bolsené, ont été fabriquées par Jans.

Une tenture, d'après les tableaux de la galerie de Saint-Cloud, de Mignard, en six pièces rehaussées d'or, 34 aunes de cours sur 4 aunes 1/16 1/2 de haut. Cet ouvrage de Jans revint à 260 livres l'aune carrée. Les modèles furent peints, savoir : l'Été et le Parnasse, par Simon Dequoy; le Printemps, par Baptiste; l'Automne et Latone, par Remondon; l'Hiver, par Bourguignon.

Les tentures, d'après Raphaël et Jules Romain, exécutées en 1688 et années suivantes, ont été payées 380 francs l'aune carrée à Jans, de 360 francs l'aune carrée à Lefèbvre, conformément au tarif arrêté par Louvois (1).

Dans les comptes de *bastiments du Roy,* on trouve que van der Meulen toucha en 1665 4,000 livres pour huit mois d'appointements ;

Baptiste Monnoyer, peintre de fleurs travaillant aux Gobelins, reçoit, en 1668, 200 livres pour ses appointements de l'année.

Nicasius, Bernard, peintre d'animaux, reçoit aussi 200 livres.

A Lebrun succéda P. Mignard, déjà d'un âge trop avancé pour qu'il lui fût possible d'occuper utilement cette charge. Les cinq dernières années de la vie de ce peintre furent employées à

(1) Toutes les indications relatives au prix des travaux sont tirées de l'ouvrage de M. Lacordaire. Nous avons pu, à différentes reprises, vérifier l'exactitude des renseignements que sa position de directeur des Gobelins lui a permis de puiser aux meilleures sources.

ne faire que quelques portraits et des sujets religieux, à la réserve d'Apollon et Daphné et de Pan et Syrinx, qui lui avaient été commandés par le roi d'Espagne. La partie active de la direction des Gobelins fut confiée à M. de la Chapelle-Bessé, architecte, intendant des bâtiments du Roi.

En 1692, on met en œuvre la *tenture* dite *des Indes*, dont les modèles originaux, en huit tableaux exécutés aux Indes, représentant des animaux, des fleurs, des paysages, avaient été donnés au roi par un prince d'Orange, et raccommodés de 1687 à 1692 par Fontenay Houasse, Bonnemer, Desportes et Yvart, *pour faire en tapisserie*. On travaille également à la tapisserie de la galerie de Saint-Cloud, d'après Mignard, et à celle des Arabesques de Raphaël, arrangée par N. Coypel, en huit pièces.

Au mois d'avril 1694, la manufacture des Gobelins fut fermée par suite de l'impossibilité dans laquelle on se trouve de pouvoir payer le personnel: Jans et Lefebvre, plus touchés par rapport à quarante « familles de pauvres ouvriers qu'ils faisaient « subsister, qu'à leurs propres intérêts », proposèrent à M. de la Chapelle Bassé de réformer le *tiers de leur total*. Cela ne suffit pas, il fallut congédier tous les ouvriers; 21 s'engagèrent dans l'armée; 23 retournèrent en Flandre, et une autre partie à Beauvais, où Behagle, directeur de la manufacture, les employa pendant quelques années aux tapisseries qu'il faisait pour le roi et le commerce.

La fabrique de Beauvais, qui travaillait surtout en basse lisse, pouvait, grâce à ce mode de fabrication, exécuter des travaux de tapisserie à un prix

bien inférieur aux ouvrages des Gobelins. Un mémoire de M. Belle, de décembre 1772, expose très-clairement les motifs de cette différence de prix :

1º « Les métiers de haute lisse sont situés perpendiculairement, l'ouvrier ne peut travailler que de la main droite, la main gauche luy servant uniquement à la recherche, séparation et croisure de ses fils. L'ouvrier de basse-lisse, par la situation et construction de son métier, posé horizontalement, a ses deux mains à luy, par le service de ses pieds qui forment, ainsi que pour le tisserand, la croisure de ses fils, qui se présentent sous sa main croisés et divisés ; ce qui accélère considérablement son opération.

2º « L'ouvrier de haute-lisse copie son tableau, pour ainsi dire à vue, n'ayant pour le conduire qu'une tracé légère qu'il fait lui-même sur sa chaîne, qu'il est obligé de vérifier souvent au compas dans les parties de sujession, ce qui luy prend un temps considérable sans avancer son ouvrage.

3º « Les ouvriers de haute lisse perdent plus que la valeur d'un jour par semaine pour dévider leurs couleurs, et ceux de basse lisse reçoivent les leurs toutes dévidées et n'ont aucun temps à perdre avant de les employer... Ces raisons ont été plus que suffisantes pour faire la différence des prix de tarifs de haute lisse par comparaison avec ceux de la basse lisse. »

La fabrique de Beauvais atteignit parfois la perfection de celle des Gobelins et fut toujours de beaucoup supérieure à celle d'Aubusson. Mais si les procédés de fabrication sont les mêmes dans ces

deux villes, il faut dire tout de suite que les moyens de production ont toujours été bien différents. Aubusson et Felletin ont pour ainsi dire été livrées à leurs propres ressources. Situées dans un pays éloigné de la capitale, n'ayant pas, comme Beauvais, les commandes du roi et de la cour, qui permettent à cette manufacture d'entretenir constamment un personnel d'élite, elles durent chercher, dans une production à bon marché, le débit de leur fabrication. Les priviléges que Louis XIV accorda à Aubusson, par lettres patentes de 1665, consistaient : dans la réglementation de la fabrique; le droit de faire juger les procès de commerce par le juge de la ville *à la forme des juges consuls establis dedans les villes*, le titre de *Manufacture royale*, la promesse d'une décharge *des tailles*, du logement des gens de guerre, et celle d'envoyer un bon peintre et un bon teinturier. Cette dernière mesure ne reçut son exécution que sous Louis XV. Ainsi, tandis que la fabrique de Beauvais, dirigée par Oudry, exécutait, sur des modèles de choix, des tapisseries destinées aux châteaux royaux et qui étaient largement payées, celles de la Marche, n'ayant pour guides que de mauvaises peintures, étaient réduites à solliciter la clientèle des bourgeois de l'Auvergne et du Limousin et des églises de province. Avant de songer à faire de l'art, il fallait vivre.

Les produits de Beauvais, depuis la réorganisation de sa manufacture, 1664, ont toujours été très-remarquables, comme tissu, choix des matières et finesse du coloris. Ces qualités qui se retrouvent dans toutes les pièces sorties de cette fa-

brique, fleurs, paysages, natures mortes, sujets de genre et historiques, s'expliquent suffisamment par les encouragements de toutes sortes dont elle a été l'objet et le choix des directeurs que nous verrons s'y succéder jusqu'à nos jours.

L'interruption des travaux aux Gobelins fut de courte durée. Les ateliers, il est vrai, avaient été fermés officiellement; le roi ne payait plus rien, mais les entrepreneurs n'avaient pas pu se décider à renvoyer complétement leur personnel, ils avaient conservé quelques-uns de ces ouvriers de choix qu'ils faisaient travailler à leurs dépens.

Lorsque Jules Hardouin Mansard fut nommé, en 1699, surintendant des bâtiments, arts et manufactures du royaume, les Gobelins retrouvèrent toute leur activité. La même année, nous voyons Jans et Lefebvre faire exécuter 97 aunes et demie de tapisserie de haute lisse, d'une valeur totale de 55,503 liv. 5 sous 11 deniers. De la Croix père et fils, Souette et de la Fraye font exécuter 214 aunes et demie carrées, en basse lisse, d'une valeur de 25,701 liv. 11 sous 3 deniers.

Sous l'administration de Mansard, et sous celle du duc d'Antin, son successeur (1708 à 1736), à part les *fruits de la guerre* (tenture en 8 pièces, composé sur des tapisseries données à Mazarin par D. L. de Haro), nous retrouvons des modèles précédemment exécutés : l'histoire de Psyché, les Actes des apôtres, la tenture du Vatican, les arabesques de Raphaël, les mois, les saisons, les éléments, les enfants jardiniers, les batailles d'Alexandre et la tenture des Indes. La seule tenture fabriquée aux

Gobelins sur de nouveaux modèles, pendant l'administration du duc d'Antin, fut celle des chasses de Louis XV, d'après Oudry, qu'on chargea d'ensuivre l'exécution.

M. Orry, nommé en 1736, contrôleur général des Finances, rétablit l'école de dessin, à la tête de laquelle fut placé Le Clerc. Sous son administration, de Troy exécuta les peintures de *l'histoire d'Esther*, et celle de *Jason*; Restout et Jouvenet : des scènes du Nouveau Testament, *le Baptême de Notre-Seigneur, le Lavement des pieds, la Cène, la Pêche miraculeuse*, etc.; Carle Vanloo : *Thésée domptant le taureau, Neptune et Animone*, et un tableau d'enfants; Natoire : *l'arrivée de Cléopâtre en Sicile, le Repas de Cléopâtre et de Marc-Antoine, le Triomphe de Marc-Antoine;* Colin de Vermont : *Roger chez Alcine;* et Desportes refit complétement les modèles de l'ancienne tenture des Indes, en 8 pièces.

Pendant la période de l'administration de M. Orry, et sous celle de M. de Tournechem, son successeur, la manufacture des Gobelins n'eut guère, en fait de modèles, que ceux de Ch. Coypel, qui comprennent : *Rodogune et Cléopâtre* (scène de théâtre). — *Roxane et Attalide, Hercule ramenant Alceste à Admète, Psyché abandonnée par l'Amour, le Sommeil de Renaud, l'Evanouissement d'Armide au départ de Renaud, la Destruction du palais d'Armide*, et 21 sujets de l'histoire de Don Quichotte. La destruction du Palais d'Armide, tableau qui ne mesurait pas moins de 19 pieds de long, lui fut payé 2,000 livres.

Un dissentiment profond s'éleva en 1748, entre Oudry, entrepreneur et directeur de la manufacture de Beauvais, qui joignait, depuis nombre d'années, à ces fonctions celle de directeur de la manufacture des Gobelins, et les entrepreneurs et chefs d'atelier de cette dernière fabrique.

Oudry demandait et voulait exiger que les ouvriers suivissent le ton juste du modèle. Les adversaires pour la conservation des tentures, et pour le maintien à un taux modéré du prix de revient, tenaient à conserver le parti pris du coloris de tapisserie. La correspondance échangée à ce sujet est curieuse à étudier, et fait bien connaître les arguments que chacun fit valoir à l'appui du principe qu'il soutenait.

« Nous avons vu un temps, écrivait Oudry, le 11 mai 1748, au directeur général, où l'abandon des principes de l'art... a porté de fâcheuses atteintes à la réputation de la manufacture, où le malheureux terme de *coloris de Tapisserie* accordé à une exécution sauvage, à un papillotage importun de couleurs âcres et discordantes... était substitué à la belle intelligence et à l'harmonie qui fait le charme de ces ouvrages.

« L'erreur d'où naissait cette défectuosité subsistera toujours, tant que l'on ne formera pas l'ouvrier à l'application de ces principes qui seuls peuvent produire le vrai beau.... feu M. le duc d'Antin m'ordonna, en 1733, de prendre en ladite manufacture, la conduite des ouvrages qui s'y exécutaient d'après mes tableaux. M. Orry, en 1737, me commanda de continuer ce soin, et peu après,

me le fit étendre à la tenture de l'histoire d'Esther, d'après M. de Troy. Vous scavez ces faits, monsieur, vous connaissez cette tenture ; elle forme une preuve frappante de mes succès en cette occasion.

« Ces succès furent dus particulièrement à la docilité que je trouvai alors dans les ouvriers, et à la parfaite conciliation avec laquelle leurs chefs voulurent bien s'assujettir à l'application des véritables règles de l'art, et à donner à leurs ouvrages *tout l'esprit et toute l'intelligence des tableaux, en quoi seul réside le secret de faire des tapisseries de première beauté*. Nulle altercation entre nous pendant ce temps ; ce n'est que depuis peu qu'il paraît être survenu quelque changement dans ces dispositions si convenables au bien du service. »

De leur côté, les chefs d'atelier répondaient que c'était à l'entrepreneur à conduire ses propres ouvrages, que personne ne pouvait avoir une connaissance plus exacte que lui de ce qui était nécessaire pour les porter à la perfection, et qu'au besoin, il pouvait s'aider des conseils des plus habiles peintres d'histoire.

« Bien peindre et bien faire exécuter des tapisseries sont deux choses absolument différentes... ce ne sont point des termes de peinture dont il faut se servir avec les ouvriers, il faut leur parler également, en termes clairs, sur la tapisserie comme sur les tableaux, et avec connaissance sur ledit métier, et c'est à nous à leur tenir ce langage, en suivant l'avis du peintre dont nous exécutons le tableau......

« Il y a, au garde meuble de la couronne, d'anciennes tentures, exécutées sous la conduite des seuls entrepreneurs qui étaient alors les sieurs Jans, Lefèbre, Leblond père et Lacroix : *elles étaient, pour la couleur, du ton dont les tapisseries doivent être, étant plus colorées que les tableaux*. Elles ont résisté à l'air, au temps, et sont encore dignes de l'admiration qu'elles ont excitée, lorsqu'elles ont été faites, nommément celles des Arabesques de Raphaël...

« On a travaillé à Beauvais, depuis, on y a exécuté des tentures, sous la conduite du sieur Oudry : *que sont-elles aujourd'hui ? quel air de vieillesse n'ont-elles pas au bout de six ans ?*

«.... On a fait tout récemment, sur une pièce de M. Coypel, le teste d'Armide dans l'atelier du sieur Monmerqué, la seconde a esté conduite sous les yeux du sieur Oudry, et la seconde a esté trouvée mal faite, avec vérité, par M. Coypel même. »

La mésintelligence entre l'inspecteur et les chefs d'atelier ne se termina qu'à la mort d'Oudry, en 1755 ; qui fut remplacé à Beauvais par le peintre J. Dumons, dont on avait pu apprécier le mérite à la fabrique d'Aubusson.

Boucher fut nommé inspecteur des Gobelins la même année ; les entrepreneurs en témoignèrent leur satisfaction à M. de Marigny, directeur général, et promirent leur concours au nouveau titulaire, « le tout pour parvenir ensemble au plus haut degré « de perfection où il nous soit possible d'atteindre, » écrivaient-ils.

« En donnant cette place à M. Boucher, répondait

M. de Marigny, j'ay compté que la mutuelle communication de ses lumières et des vôtres ne manquera pas de porter la tapisserie à ce degré de perfection que nous désirons tous, et j'attends cet effet de notre mutuel concours..... Je lui ay écrit que je comptais aussi sur ses ouvrages, qu'il les verrait exécuter aux Gobelins avec plus de précision qu'ils ne l'ont été à Beauvais. »

Nous ne savons si les compositions de Boucher ont été exécutées en tapisseries d'après les procédés qu'Oudry préconisait. Il reste beaucoup de ces tentures sorties des ateliers de Beauvais qui ne se distinguent pas moins par la solidité des tons que par la finesse du coloris (pastorales, sujets chinois, etc., etc.).

Boucher a peint pour les Gobelins *Neptune et Amymone, Vénus aux Forges de Vulcain, Vertume et Pomone, l'Aurore et Céphale, Vénus sur les eaux.* Ces cinq tableaux étaient de forme ovale et s'ajustaient dans un entourage de fleurs et d'ornements. *La Pêche, les Diseurs de bonne aventure, Psyché et l'Amour, Aminthe et Sylvie, les Confidences;* puis des petits tableaux représentant des amours, des jeux d'enfants, les génies des arts, etc.

L'influence décisive sur les travaux d'art appartient en réalité à l'école entière représentée aux Gobelins par Boucher; par Hallé, son successeur immédiat (1770), par Amédée Vanloo, les deux Lagrenée, Doyen, Brenet, Beaufort, Lépicié, Jollain, Jaurat, Jacque, peintre d'ornements et de fleurs, Pierre Renou et Belle.

A. Vanloo fit les modèles de la tenture dite de

la Sultane — le Déjeuner de la Sultane; la Toilette de la Sultane; le Travail dans l'intérieur du sérail; la Danse devant la Sultane, — et plusieurs autres pièces détachées ; Jaurat est l'auteur des sept pièces de Daphnis et Chloë et des fêtes de village en quatre pièces.

C'est à dater de l'administration de M. de Marigny que les grands tableaux d'histoire achetés par le roi aux expositions publiques furent envoyés aux Gobelins pour en composer des modèles de tentures.

Soufflot était directeur de la manufacture des Gobelins lorsque Vaucanson, aidé des conseils de l'entrepreneur Neilson, construisit pour le travail de la basse lisse un métier perfectionné, métier mixte qui pouvant prendre à volonté une position verticale ou horizontale plus ou moins inclinée, permet à l'ouvrier d'examiner et de suivre son travail, qu'il fait à l'envers, comme nous l'avons expliqué.

On commençait par y tendre la chaîne et à y tracer le sujet à reproduire, comme sur les métiers à haute lisse. Pour travailler, on faisait basculer le métier dans les montants de manière à lui donner la forme des métiers à basses lisses.

Depuis que la manufacture des Gobelins n'exécute plus que des travaux en haute lisse, les métiers de Vaucanson ont été transportés à Bauvais.

Neilson releva le travail de la basse lisse qui était en complète décadence, les ouvriers se portant de préférence vers la haute lisse qui se prêtait mieux aux exigences de l'art et dont les prix de façon

étaient plus élevés. Il forma une école d'apprentissage composée de douze élèves et se succédant sans interruption les uns aux autres. Chargé de la direction des teintures, il réalisa dans cet art des progrès considérables.

Mais Neilson « qui avait déposé au magasin du
« Roy les procédés de plus de mille corps de nuan-
« ces, chaque corps composé de douze couleurs
« dégradées du clair au brun dans l'ordre le plus
« méthodique possible avec le manuel de manipu-
« lation, de 1773 à 1784, avait fait toutes les avan-
« ces sans recevoir ni appointements n'y honoraires,
« *ny même d'encouragement d'aucune espèce*, deman-
« dait le 3 juin 1783 à être déchargé soit du service
« des teintures, soit de celui de la manufacture. Il
« était vieux, ajoutait-il, et sa fortune était fondue
« dans les avances excessives des sommes qui lui
« étaient dues par le Roy. »

On ne s'enrichit pas toujours à faire de l'art. Audran et Cozette, les deux autres entrepreneurs, demandaient en 1776 à changer leur position contre celle du chef d'atelier avec de simples honoraires. Le mémoire qu'ils présentaient à cet effet à M. D'Angiviller est navrant. Nous en donnons quelques extraits :

« Le sieur de La Tour, entrepreneur (1703-1734),
« a laissé deux fils réduits à être simples ouvriers.
« Le sieur Delafraye, entrepreneur (1696-1729), a
« laissé deux filles à la mercy des premiers be-
« soins.

« L'existence de la veuve Montmorqué, entre-
« preneur (1730-1749), et de ses deux filles, tient

« uniquement à la faible pension de 600 francs que
« leur fait Sa Majesté :

« L'exemple le plus frappant est celui du sieur
« Audran, l'entrepreneur (1733-1772), fils du gra-
« veur J. Audran, né avec une fortune honnête,
« d'une conduite irréprochable et dont la veuve
« se trouve aujourd'hui réduite à une pension de
« 600 francs.

« Le sieur Audran père a réuni plusieurs succes-
« sions considérables : il a eu de sa femme près de
« 80,000 francs de bien.... La seule dot de son fils
« a été l'association aux ouvrages de son père et à
« son fonds. Audran père a fait des pertes cumu-
« lées et considérables, tant de l'intérêt annuel
« d'un gros fond de soyes et de laines, que sur les
« ouvriers, soit par mort, soit par désertion.

« Et le sieur de Cozette, loin de pouvoir établir
« ses enfants, les laisserait dans la plus grande
« détresse s'il leur était enlevé aujourd'hui.

« Le bénéfice des entrepreneurs consiste dans
« 60 livres par aune quarrée. Leur travail, quelque
« forcé qu'il puisse être par le nombre des ouvriers,
« monte rarement à cent aunes quarrées qui font
« au plus 6,000 livres par année.

« Ils sont obligés d'avoir un fonds considérable
« de laine et de soyes, qui ne rapporte aucun
« intérêt, et de faire à leurs ouvriers, qui sans cela
« mourraient de misère, une somme d'avances qu'on
« peut évaluer à 1,500 livres, année commune.

« Si Sa Majesté ne jugeait pas convenable de leur
« accorder les appointements qu'ils demandent (au
« lieu de 60 livres par aune carrée), au moins voudra-

« t-elle ou augmenter leurs honoraires, ou leur don-
« ner des pensions qui leur assurent une honnête
« aisance et les facilite à élever et à établir leur
« famille.

« On ne peut se dissimuler que le prix de la ta-
« pisserie n'est déjà que trop forcé : le moindre sur-
« croît pourrait éloigner encore leur débit et le pro-
« jet des appointements est peut-être le seul qui
« puisse être adopté. »

De leur côté les ouvriers se plaignaient de ce que les entrepreneurs abusaient des avances qu'ils leur avaient faites pour les réduire aux plus dures conditions.

Pierre, premier peintre du Roi, qui succéda à Soufflot, en janvier 1782, après avoir entendu les récriminations des entrepreneurs et des ouvriers, résumait ainsi le débat :

« J'ai cherché les causes de la ruine de cette
« maison, et j'ai vu que les malheurs provenaient
« des haines et des jalousies. De là mon projet de
« réunir les intérêts.

« Tout le monde a eu tort, mais les torts vont
« cesser.

« Fait très-certain :..... Tous les bons ouvriers
« sont en général doux, rangés, même vertueux.

« Les mauvais ouvriers sont mauvais en tout.

« L'esprit de vengeance qui les anime contre ceux
« qu'ils appellent leurs tyrans les porte à mourir de
« faim plutôt que de procurer le moindre profit
« à ces mêmes tyrans. »

Le tort des entrepreneurs était de n'avoir pas ré-
glé avec leurs ouvriers aussitôt qu'une pièce était

terminée, et d'avoir laissé accumuler leurs dettes.

On établit un règlement (1783-1788) pour remédier à tous les abus qu'on signalait, et Pierre, vu la difficulté de faire prix avec les ouvriers pour les nouveaux dessins qu'on leur soumettait, songea à un nouveau système.

Finalement M. Guillaumot, qui avait succédé à Pierre dont il partageait les idées, proposa de supprimer le travail à la tâche, et de le remplacer par un nouveau mode de paiement qui fut adopté le 28 décembre 1790 par le directeur général. « Ce « régime produit moins d'ouvrage, dit M. Guillau- « mot ; mais le travail est plus parfait, puisque au- « cun motif d'intérêt ne porte le fabricant à mal « fairé pour produire davantage. » On partagea en quatre classes les cent seize ouvrières et les dix-huit apprentis existant alors aux Gobelins ; ceux des classes inférieures ayant l'expectative de monter aux classes supérieures étaient sans cesse encouragés à se perfectionner.

De 1781 à 1791 on reproduisit encore aux Gobelins, *la Tenture des Indes, celles de Don Quichotte et de Jason, l'Enlèvement d'Europe par Jupiter*, et *Mercure et Aglaure*, d'après Pierre ; *Proserpine ornant de fleurs la statue de Cérès, est aperçue par Pluton*, et un tableau d'enfant, par Vien. *Sully aux pieds de Henri IV ; Henri IV prenant congé de Gabrielle d'Estrées ; Evanouissement de Gabrielle ; Henri IV soupant chez le Meunier ; Henri IV faisant entrer des vivres dans Paris ;* en tout cinq pièces, d'après Vincent. *Le siége de Calais*, d'après Barthélemy ; *la Reprise de Paris par le connétable de*

Richemond, d'après le même ; ainsi que *Maillard abattant d'un coup de hache Etienne Marcel, qui était près de livrer les clefs de Paris au roi de Navarre, Charles le Mauvais; la Mort de l'amiral de Coligny*, d'après Suvée ; *Honneurs rendus par les ennemis à Duguesclin, après sa mort,* d'après Brenet ; *la Continence de Bayard,* d'après Rameau ; *la Mort de Léonard de Vinci,* d'après Ménageot.

IX

Les tapisseries d'Aubusson depuis le règne de Louis XV jusqu'à nos jours. — Décadence des fabriques de Flandre.

« Les habitants d'Aubusson, écrivait en 1698
« M. Le Vayer, intendant de la Généralité de Mou-
« lins, ont l'esprit subtil, inquiet...., ils sont que-
« relleurs, ennemis implacables..... »

Ces haines implacables auxquelles M. l'intendant fait allusion avaient été provoquées par les discordes religieuses ; quant à l'épithète de querelleurs, elle était peut-être justifiée à ses yeux par les procès que les fabricants de tapisseries d'Aubusson étaient obligés de soutenir depuis 1624 contre les marchands tapissiers de Paris.

Nous avons eu la bonne fortune de retrouver le Mémoire que les fabricants de la Marche présentèrent à l'appui de leurs droits, et c'est encore dans ce curieux document que nous rencontrons les indications les plus précises relativement au commerce et à l'industrie des tapisseries en France.

Le commencement des hostilités entre Paris et Aubusson remontait à 1624, époque à laquelle les tapissiers de Paris manifestèrent pour la première fois la prétention d'assujettir les produits d'Aubus-

son et de Felletin à la visite et à la marque des jurés du métier de Paris. Il ne s'agissait pas d'une simple question de prééminence : le fond de la querelle était bien plus sérieux, car, en somme, les tapissiers de Paris voulaient « restreindre à « quinzaine la faculté de vendre les tapisseries de « la Marche, sans pouvoir demeurer toute l'année, « ni les tenir en magasin. » De là les procès que les fabricants de la Marche soutinrent énergiquement.

Enumérons rapidement les principaux incidents de cette lutte :

7 juin 1624 : Sentence du Châtelet rendue en faveur d'un fabricant d'Aubusson, ordonnant mainlevée de marchandises saisies à la requête des jurés tapissiers de Paris.

28 avril 1640 : Sentence qui déboute les tapissiers de Paris, prétendant interdire à ceux d'Aubusson et de Felletin le droit d'ouvrir un magasin à Paris, hors le temps des Foires (mainlevée avec dépens).

17 mai 1646 : Arrêt qui ordonne mainlevée d'un soubassement servant d'étalage et de deux pièces de tapisserie d'Aubusson. (Au XVIIe siècle on nommait *soubassement* un morceau de tapisserie attaché devant l'appui d'une fenêtre.)

2 avril 1676 : Sentence ordonnant mainlevée de quatre pièces de tapisserie d'Aubusson, que les tapissiers de Paris voulaient assujettir à la marque, avec dépens.

La visite et la marque étaient permises, mais sans pouvoir prétendre à aucun salaire, ni amende, et par les lettres patentes de 1665-1668, la visite et la marque sont absolument défendues.

1678, 1ᵉʳ mars : Sentence qui déboute les tapissiers de Paris, qui voulaient restreindre à quinze jours la faculté de vendre les tapisseries de la Marche.

21 janvier, 14 juin 1681 : Avis du procureur du Roy de sentence ordonnant mainlevée des tapisseries d'Aubusson qui étaient marquées d'un plomb aux armes du roi et de la ville.

16 juin 1682 : Sentence qui déboute les tapissiers de Paris de leurs prétentions à visiter les produits d'Aubusson qui étaient plombés, ordonne l'exécution des précédentes sentences et dit : que les *tapissiers de Paris et d'Aubusson se porteront respect respectivement*, et condamne les tapissiers de Paris aux dépens.

4 septembre 1692 : Sentence ordonnant mainlevée des soubassements mis aux portes des magasins des tapisseries de la Marche, qui avaient été saisis par les tapissiers de Paris.

7 mars 1681 : Sentence qui condamne Jean Bussière, tapissier rentrayeur à Paris, à ôter les tableaux, enseignes et inscriptions, et autres marques du « Magasin royal de tapisseries d'Aubusson, » qu'il avait fait mettre au devant de la maison, rue de la Huchette ; condamné à une amende de 10 livres et aux dépens.

En 1717, les tapissiers d'Aubusson dressèrent de nouveaux statuts réglant leurs droits, et en demandèrent l'homologation au Conseil.

Les tapissiers de Paris rédigèrent de leur côté d'autres statuts, dans lesquels nous lisons :

« Art. 1437. — Les tapisseries d'Aubusson et de
« Felletin seront assujetties à la visite et à la marque
« du métier de Paris. Il est enjoint aux tapissiers
« d'Aubusson de porter honneur et respect à ceux
« de Paris. Les tapisseries de la Marche devront
« être exécutées en laines fines et en grand teint. »

A ces prétentions, les fabricants d'Aubusson et de Felletin répondirent par un mémoire vigoureux, où ils disaient :

« Qu'il n'appartient pas aux tapissiers de Paris de surveiller les manufactures de la Marche, qu'ils devraient se contenter de veiller à leurs propres ouvrages, ou plutôt qu'ils feraient bien mieux de commencer par apprendre leur métier... Qu'ils usurpent la qualité de tapissiers hauts lissiers, quand ils sont tout au plus rentrayeurs de vieilles tapisseries... Qu'on ne voit sortir de leurs mains aucun ouvrage neuf qui mérite l'approbation du public, et que ce sont des nouveaux venus qui pour *se donner l'être* ont été obligés de s'allier aux communautés des courte-pointiers et des couverturiers... Qu'il a été nécessaire, en 1607, de faire venir à leur confusion des ouvriers des Pays-Bas pour leur apprendre leur métier, et qu'ils n'ont même pas su en profiter... Que tout *leur travail et leur art consistent à courir les inventaires, à cabaler*, à former des associations illicites contre l'intérêt public et la liberté des transactions, à acheter toutes sortes de vieilles tapisseries, quelque défectueuses qu'elles soient, qu'ils rentrayent tant bien que mal pour les revendre, et à faire le courtage des tapisseries neuves de toutes provenances... Que la disposition

du règlement de 1669, qui exige le fin et le grand teint, et la laine fine, n'a d'application qu'aux ouvrages du premier ordre, et nullement à ceux qui sont communs et grossiers, tels que la plus grande partie de ceux qui se fabriquent à Aubusson et à Felletin (1).

« ... Que les couleurs vertes et bleues qu'ils emploient sont solides, et que, pour les autres nuances, elles ne peuvent être que d'un teint ordinaire, bon à proportion de la qualité de l'ouvrage...

« Que ces couleurs s'achètent chez les marchands de laine de Paris, où tout le monde se pourvoye, qu'il n'y a que l'écarlate qui soit teint en fin, et que le fait est si constant, que sur cent livres de laine qui se vendent chez les marchands, il n'y en a pas dix de grand teint...

« Que cette disposition, que les tapissiers de Paris veulent introduire dans leur règlement, est toute nouvelle, et que depuis cinquante ans la majeure partie des ouvrages d'Aubusson et de Felletin ont été exécutés dans ces conditions sans qu'on ait jamais songé à les inquiéter à ce sujet...

« Que l'obligation de n'employer que des laines fines serait contraindre les fabricants de la Marche à ne faire que des ouvrages fins et de premier ordre, tandis que la majeure partie de leur production consiste en ouvrages communs et grossiers, qui sont achetés par le *commun du royaume* et les églises de province, qui ne veulent pas dépasser un certain prix *et que tel peut bien acheter une tenture de tapis-*

(1) Nous avons vu dans les ordonnances de Charles-Quint qu'il n'y avait que les ouvrages d'un certain prix qui fussent assujettis au grand teint et à l'emploi des laines fines.

« serie d'une valeur de quatre à cinq cents livres, qui n'a
« pas le moyen d'en achepter une de quinze cents
« livres.

« ... Que ce serait ruiner plus de dix mille familles, qui dans la Marche ne vivent que du commerce de la tapisserie, le pays étant stérile par lui-même, il n'y a que l'industrie qui les mette en état de subvenir à tous leurs besoins, de supporter les charges de toutes sortes et de payer les impositions.

« ... Que les bourgeois et autres citoyens moins opulents, même les étrangers, n'ayant pas le moyen d'acheter des tapisseries de Flandre, se contentent de celles d'Aubusson et de Felletin (dont la production annuelle s'élève à plus de 3,000 tentures) qui, quoique d'un moindre prix, sont quand même bonnes en proportion, et servent à l'ornement des maisons et même des églises moins considérables...

« Que dans la confection des tapisseries de Flandre, les laines qu'on emploie pour les nuances des bordures ne sont pas toutes de teint fin, quoique le prix de ces tentures soit de beaucoup supérieur à celles d'Aubusson, et que même dans celles d'Oudenarde, qui sont les plus grossières, on est en usage d'ajouter plusieurs traits de peinture, ce qui ne se pratique pas dans celles de la Marche.

« ... Qu'au surplus, les marchands et fabricants d'Aubusson et de Felletin ne prennent aucun intérêt, ni ne prétendent pas s'opposer aux statuts et règlements pour les ouvrages qui se feront à Paris, pourvu qu'ils n'y introduisent rien qui préjudicie aux fabricants de la Marche, qui ne sont en rien

subordonnés à ceux de Paris, et qui sont gouvernés par leurs statuts particuliers.... »

Le chiffre de trois mille tentures, auquel les marchands et fabricants d'Aubusson et de Felletin élevaient leur fabrication, nous paraît quelque peu exagéré. Nous croyons qu'il eût été plus exact de dire : trois mille pièces de tapisseries, tant grandes que petites. De même, les manufactures d'Aubusson et de Felletin pouvaient faire vivre dix mille personnes, mais non pas dix mille familles, puisque d'après Le Vayer la population de la ville d'Aubusson n'était, en 1698, que de 2,100 habitants.

C'était, en grande partie, au prix réduit de leur fabrication que les tapissiers de la Marche devaient l'écoulement de leurs produits. En ce temps-là, les ouvriers gagnaient peu, étaient accoutumés à vivre sobrement, et la plupart des matières premières se tiraient du pays même.

Les dessins, largement tracés, étaient d'une exécution facile. Mais cette production à bon marché ne s'obtenait qu'au prix de l'infériorité de la fabrication. Les causes du mal étaient toujours les mêmes : mauvaise préparation des laines et mauvais *patrons*.

Les sujets des tentures de luxe, nous l'avons dit plus haut, étaient tirés de gravures des œuvres des grands maîtres, mais les praticiens d'Aubusson, ignorant le dessin et, par suite, incapables de copier fidèlement leurs modèles, ne se faisaient pas faute d'en supprimer les parties que la maladresse les empêchait de reproduire, ou bien encore celles

qu'ils estimaient devoir créer des difficultés aux ouvriers, pour l'exécution. En un mot, les modèles des maîtres étaient travestis.

Les ordonnances de Louis XIV n'avaient pas été exécutées, en ce sens que l'on n'avait envoyé à Aubusson ni peintre, ni teinturier. Les fabricants, abandonnés à leurs seules ressources, ne pouvaient pas lutter pour les beaux produits avec les fabriques de Flandre, et en étaient réduits à ne travailler que pour le « *commun du royaume.* »

Heureusement, les tapissiers de la Marche rencontrèrent un intrépide défenseur dans la personne de Fagon, fils du premier médecin du roi, d'abord maître des requêtes, puis intendant des finances et qui, plus heureux que les maréchaux de Villars et de Vendôme, a trouvé grâce devant Saint-Simon. « C'était, dit ce dernier dans ses Mémoires, le fils du premier médecin du feu roi, qui en ce genre (les finances) était d'une grande capacité et le montra bien dans la suite. »

Le 12 décembre 1730, le Conseil d'État approuvait un règlement concernant la manufacture de tapis d'Aubusson, qui confirmait les règlements de Colbert et établissait quelques dispositions nouvelles. Il fut autorisé par lettres patentes du 28 mai 1732. Voici l'analyse de ce règlement, qui comprend plus de trente articles.

Ceux qui voulaient se faire recevoir fabricants de tapisserie de haute et basse lisse étaient tenus de justifier par lettres et brevets qu'ils avaient fait au moins trois années d'apprentissage, et servi

quatre autres années chez les maîtres en qualité de compagnons (art. 1ᵉʳ.).

Les aspirants à la maîtrise étaient tenus de faire un chef-d'œuvre dans le bureau des jurés-visiteurs (art. 2).

On trouve encore quelques-uns de ces chefs-d'œuvre. Ce sont, le plus souvent, des têtes d'après les tableaux de Vanloo, de Boucher ou de Watteau. Leur grandeur varie de 35 à 40 centimètres de hauteur, sur 30 à 35 centimètres de largeur. Ces études étaient encadrées par un petit champ bleu de France, dans lequel se lisaient le nom de l'ouvrier et le millésime. Pour exécuter un pareil travail, cinq ou six jours devaient suffire à un habile ouvrier.

Défense était faite aux femmes et aux filles de travailler à la fabrique des tapisseries de haute et basse lisse de la manufacture d'Aubusson et bourg de la Cour, à peine de 50 livres d'amende (art. 6).

Quels sont les véritables motifs d'une exclusion si sévère? Nous l'ignorons, mais nous pensons que si elle était dictée, en partie, par un souci, très-méritoire à cette époque, de l'hygiène publique, il faut y voir surtout la crainte, manifestée sans doute par les maîtres tapissiers, d'une baisse dans le taux des salaires, comme conséquence de la rémunération peu élevée du travail des femmes.

De nos jours, un grand nombre d'ouvrières sont employées par la fabrique d'Aubusson, et nous devons ajouter qu'en général elles font preuve de beaucoup d'aptitude pour ce genre de travail; quelques-unes même possèdent un talent réel, surtout comme coloristes.

L'article 7 interdisait de fabriquer et de faire fabriquer aucunes tapisseries en haute et basse lisse hors de la ville et faubourgs d'Aubusson, et à 15 lieues à la ronde, à peine de confiscation des tapisseries, matières, métiers et ustensiles servant à leur fabrication, et de 300 livres d'amende.

Le bourg de la Cour et la ville de Felletin n'étaient pas compris dans cette interdiction.

Cet article fut-il appliqué rigoureusement? Peut-être jusqu'en 1790, mais il tomba bientôt après en désuétude, et au commencement de ce siècle, vers 1810, dans les villages avoisinant la ville d'Aubusson, on se livrait en toute liberté à la fabrication des tapis. Les jours de marché, les gens de la campagne qui s'étaient rendus à la ville pour vendre leurs denrées, s'en retournaient, emportant avec eux leurs dessins et des laines assorties.

Toutes les matières premières, laines et soies, qui entraient en ville devaient être déchargées devant le bureau des jurés-visiteurs. Les marchandises défectueuses étaient saisies et les contrevenants condamnés à une amende de 200 livres, que le juge ne pouvait ni remettre, ni modérer, pour quelque prétexte que ce fût (art. 8).

Le dégraissage des laines laissait souvent à désirer, soit que les matières grasses en usage pour la filature ne fussent pas épurées, soit que les procédés des teinturiers ou *blanchisseurs* fussent imparfaits. C'est pourquoi « les maîtres fabricants et ouvriers étaient tenus de faire peigner et carder les laines avec de l'huile d'olive, et de les dégraisser en les faisant passer par une lessive douce faite

avec de la gravelée et de la cendre fine de bois vert et neuf, et ensuite par une eau de savon. »

Les maîtres fabricants et ouvriers travaillant dans la ville et les faubourgs d'Aubusson et dans le bourg de la Cour étaient tenus de tisser, « autour de chaque pièce de tapisserie une bande bleue qui ne pouvait avoir plus d'un seizième d'aulne de largeur et de mettre dans la bande d'en bas le mot : *Aubusson*, en caractères bien lisibles, avec les premières lettres de leurs nom et surnom, au métier et non à l'aiguille, à peine de 20 livres d'amende pour chaque pièce qui se trouvait en contravention, laquelle amende était payée solidairement tant par celui qui avait fait fabriquer que par celui qui l'avait fabriquée (art. 11).

Les maîtres fabricants de tapisseries étaient autorisés à placer, tant au-dessus de la principale porte du bureau de leur communauté qu'au-dessus des portes de leurs ateliers, l'inscription suivante :

MANUFACTURE ROYALE DE TAPISSERIES.

Toutes les pièces de tapisseries devaient, au plus tard vingt-quatre heures après qu'elles étaient descendues du métier, être soumises à la visite des jurés, qui scellaient d'un plomb, portant d'un côté les armes du roi, avec la légende : *Manufacture royale d'Aubusson*, et de l'autre les armes de la ville, les tapisseries reconnues bien fabriquées et composées de bonnes matières, et qui confisquaient celles déclarées par eux défectueuses. Chaque pièce trouvée en contravention rendait le fabricant passible d'une amende de 30 livres (art. 14 et 15).

Les tapisseries marquées de ce plomb, dont l'apposition coûtait un sou par pièce aux fabricants, pouvaient être vendues dans toute l'étendue du royaume, et même à l'étranger, sans être assujetties à de nouvelles visites ou marques (art. 18).

Les marchands et maîtres fabricants de la ville d'Aubusson étaient tenus de s'assembler tous les ans, le lendemain de la fête de Sainte-Barbe (patronne des tapissiers d'Aubusson), devant le juge de police de ladite ville, pour choisir et nommer à la pluralité des voix deux jurés-visiteurs, l'un parmi les marchands de tapisseries, et l'autre parmi les maîtres fabricants, pour remplacer les deux anciens jurés-visiteurs qui sortaient d'exercice ledit jour, lesquels jurés nouvellement élus servaient, pendant deux années, la première avec les deux jurés visiteurs de la précédente élection, en qualité de nouveaux, et la seconde en qualité d'anciens jurés, et prêtaient serment devant ledit juge de bien et dûment exercer leur commission (art. 20).

Leurs fonctions consistaient, comme nous l'avons vu, à visiter les tapisseries, à les plomber, à tenir un registre sur lequel étaient inscrites les pièces de tapisseries qui leur étaient soumises, avec les noms des fabricants ou marchands qui les avaient fait fabriquer, et les noms des ouvriers et compagnons qui les avaient fabriquées.

Il leur était ordonné (art. 21) de « visiter quand bon leur semblait, au moins une fois la semaine, tous les ateliers de fabrication, afin d'examiner si les fabricants n'employaient pas, tant dans la chaîne que dans la trame, des soies et des laines

défectueuses, ou de laines de moutons ou de brebis morts de maladie, ou une sorte de filasse de lin, nommée *fil de coton d'Epinay*, ou de fil de lin et de chanvre, ensemble chez les blanchisseurs de laines, pour connaître s'ils dégraissaient avec du savon et de la gravelée, et chez les teinturiers pour examiner s'ils se servaient dans les teintures des ingrédiens prescrits par les règlements généraux. »

Toutes les matières défectueuses étaient saisies; puis, suivant la nature de la contravention, le juge condamnait les délinquants soit à la confiscation de leurs marchandises saisies, soit à l'amende, dont il avait l'appréciation.

Les jurés visiteurs étaient, durant le temps de leur exercice, exemptés du logement des gens de guerre, de la collecte des tailles, de la tutelle, curatelle et autres charges publiques. En outre, lorsqu'au moment de leur entrée en exercice, ils se trouvaient imposés à plus de douze livres de taille, leur cote était diminuée de douze livres pendant chacune des deux années de leur exercice. Ceux qui se trouvaient imposés à la somme de douze livres et au-dessous ne payaient plus que vingt sols (art. 22).

De plus, le tiers des amendes et des confiscations prononcées pour infractions aux règlements leur appartenait (art. 27).

Il était défendu aux maîtres et aux compagnons et ouvriers de quitter les marchands ou les fabricants chez lesquels ils étaient occupés pour aller travailler ailleurs sans leur congé par écrit, à peine de dix livres d'amende.

Dans le cas où lesdits maîtres et lesdits compagnons et ouvriers devaient quelques sommes aux marchands et aux maîtres fabricants qu'ils quitaient, elles devaient être remboursées par celui chez lequel ils entraient pour travailler (art. 23).

Lorsque le marchand ou le maître fabricant ne pouvait ou ne voulait donner à travailler à son ouvrier, il était tenu de lui donner un congé par écrit pour aller travailler ailleurs, et si son ouvrier lui devait quelque somme pour avance à lui faite, elle devait lui être remboursée à raison de trois livres, et de trois mois en trois mois, jusqu'à l'entier payement (art. 24).

Tout ouvrier qui ne rendait pas un compte fidèle des matières premières qui lui avaient été confiées pour exécuter un travail, était condamné pour la première fois à payer la valeur de ce qu'il en manquait, et en cinquante livres d'amende, et, en cas de récidive, outre les peines ci-dessus, il était déchu de sa maîtrise ou censé incapable d'y parvenir (art. 25).

Il était défendu à tous peintres, marchands, maîtres fabricants et ouvriers de tapisseries de copier ou faire copier les dessins qui avaient été faits ou achetés aux dépens des marchands et maîtres fabricants, à peine de cinq cents livres d'amende contre chaque contravention (art. 26).

Conformément aux lettres patentes du mois de juillet 1665, un peintre entretenu aux frais du roi devait être envoyé incessamment à Aubusson pour faire les dessins de tapisseries qui y seraient fabriquées, former des élèves et avoir inspection sur les

ouvriers de ladite manufacture, pour la beauté et régularité des nuances desdites tapisseries (art. 28).

Le roi envoyait également à ses frais à la manufacture d'Aubusson un teinturier habile pour instruire les teinturiers de cette ville dans l'art de faire le grand et bon teint, et teindre concurremment avec eux toutes les laines qui devaient être employées.

Le contrôleur général des Finances était chargé du choix du peintre et du teinturier, lesquels étaient exempts de toutes impositions, logement des gens de guerre et autres charges publiques en ladite ville (art. 29).

Enfin, l'article 30, conformément aux lettres patentes de juillet 1665, ordonnait « que les procès et différends qui pourraient naître entre les marchands, maîtres fabricants, compagnons et ouvriers de la manufacture d'Aubusson, lesdits procès et différends mus et à mouvoir pour raison de ladite manufacture, circonstances et dépendances, seraient traités sommairement par-devant le juge de ladite ville, et par lui jugés en la forme et manière que le sont les causes de la compétence des juridictions consulaires, sans que lesdits procès ou différends pussent être distraits ni évoqués ailleurs, sous prétexte de *Committimus* ou autres priviléges de quelque nature qu'ils pussent être. »

Cet article ordonnait en outre « que lesdits procès et différends seraient terminés et jugés en dernier ressort et sans appel par ledit juge d'Aubusson, pourvu que la condamnation n'excédât pas la somme de deux cent cinquante livres et par provi-

sion, sauf l'appel au Parlement, si la condamnation excédait ladite somme. »

Divers jugements, rendus dès 1724, dans les audiences de police du lieutenant général des Manufactures royales, nous donnent la preuve que ce règlement n'était que la confirmation de règlements plus anciens et qui recevaient depuis longtemps leur application.

C'est ainsi que le 3 mars 1724, deux tapissiers, d'après le procès-verbal des jurés en charge, sont condamnés pour *du filgros* à vingt sous d'amende chacun. Un autre est condamné pour récidive à dix livres.

Dans une autre audience, sur les rapport et procès-verbal des jurés des Manufactures royales des tapisseries d'Aubusson, à propos de contraventions pour défectuosités dans le dégraissage et la teinture des laines, *quatre* marchands et ouvriers tapissiers, en contravention, sont frappés d'amende, et les laines confisquées au profit de l'hôpital, suivant les règlements de la Manufacture.

Le règlement du 12 décembre 1730, autorisé par les lettres-patentes du 28 mai 1732, fut bientôt suivi d'un arrêt du Conseil d'État en date du 14 avril 1733, par lequel le roi nommait le sieur Laboreix de la Pigue, juge ordinaire et de police en la ville d'Aubusson, en qualité d'inspecteur des manufactures et fabriques de ladite ville, afin d'assurer d'une manière plus efficace l'exécution du règlement précité.

Nous avons vu avec quelle vigueur les fabricants d'Aubusson et de Felletin combinèrent leurs efforts pour résister en commun aux prétentions des ta-

pissiers de Paris. Malheureusement, la rivalité qui séparait les deux villes, une fois le danger écarté, se faisait jour de nouveau. Après avoir raconté les grandes luttes industrielles de Gand et de Bruges, nous épargnerons au lecteur le récit des petites querelles des marchands tapissiers d'Aubusson et de Felletin.

Il nous suffira de dire que, dès 1717, les fabricants d'Aubusson, voulant établir leur suprématie sur ceux de Felletin, demandèrent : « que toutes les tapisseries de Felletin qui seraient achetées par les marchands d'Aubusson ne pussent être transportées dans aucune ville qu'au préalable elles n'aient été visitées par les jurés de la manufacture d'Aubusson, qui, si elles se trouvaient bien fabriquées, les marqueraient d'un plomb sur chaque pièce, portant au revers cette inscription : « *Tapisserie de Felletin, visitée par les jurés de la manufacture d'Aubusson* », afin, disaient-ils, de distinguer les bons ouvrages d'avec les défectueux. »

Cette prétention fut repoussée par le régent. Mais, comme les fabricants de Felletin, malgré l'ordonnance de 1732 et pour donner plus de valeur à leurs produits, ne se faisaient pas faute d'encadrer leurs tapisseries de la bande bleue traditionnelle d'Aubusson, sur laquelle ils inscrivaient le nom de cette ville, une ordonnance du 20 novembre 1742 les assujettit à entourer leurs tentures « d'une bande de couleur brun foncé, d'un seizième d'aulne de largeur. » Cette ordonnance qui portait un préjudice sérieux aux tapisseries de Felletin ne fut rapportée qu'en 1770.

Le plus grand service que Fagon rendit aux manufactures d'Aubusson fut d'envoyer dans cette ville un peintre d'un talent réel, Joseph Dumont, dit « *le Romain*, » auquel, s'il est permis de lui reprocher une certaine dureté comme coloriste, il faut accorder une grande habileté comme dessinateur. C'est à lui qu'Aubusson doit sa première école de dessin ; grâce à ses leçons, toute une classe de peintres instruits dans leur art se forma dans cette ville, et leurs modèles contribuèrent plus tard à élever considérablement le niveau artistique de la fabrication.

Mais ce ne fut qu'au prix de luttes incessantes avec les ouvriers et les fabricants que Dumont parvint à obtenir de ces derniers qu'ils se conformassent à ses modèles. Les peintres des fabriques, au lieu de copier fidèlement les originaux de Dumont, se permettaient d'altérer l'ordonnance de ses compositions, d'en déplacer les figures et même d'en supprimer certaines parties, sous le prétexte que les ouvriers exigeaient d'eux de pareilles mutilations.

L'intendant de Moulins, François de la Porte, fut informé de ces faits. En conséquence, il donna l'ordre à M. de la Pigue, son subdélégué à Aubusson, de tenir la main à ce que désormais les modèles de Dumont fussent *exactement* reproduits, que toutes les copies fussent confrontées avec l'original avant d'être délivrées aux ouvriers ; et il enjoignit aux jurés d'avoir à rejeter toutes les tapisseries qui ne seraient pas exécutées conformément à ces prescriptions et de frapper les récidivis-

tes de trente livres d'amende (20 novembre 1741).

M. de la Pigue (Gabriel Laboreys), conseiller du roi, Président châtelain, juge royal, criminel, civil, commissaire examinateur en la ville et chatellenie d'Aubusson, réunissait à ces charges celles d'inspecteur de la manufacture d'Aubusson depuis 1733, et de Felletin depuis 1735.

L'importance toujours croissante de la fabrication d'Aubusson et de celle de Felletin, la création de l'industrie des tapis de pied dits *veloutés* nécessitèrent bientôt la nomination d'un second inspecteur; et, par commission spéciale, en 1745, M. Michel Laboreys, de Chateaufavier, fils de M. de la Pigne, fut investi des fonctions d'inspecteur des manufactures d'Aubusson et de Felletin, avec un traitement annuel de 1200 livres payable au trésor royal, et qui fut élevé à 2,000 livres à dater du 1er février 1753. Jusqu'en 1789, ces fonctions d'inspecteur restèrent dans la famille Laboreys, dont tous les membres se distinguèrent autant par leurs talents que par leurs bienfaits.

Afin de remédier aux inconvénients que nou avons signalés plus haut, et pour soustraire les manufactures à l'influence des mauvaises copies, deux écoles gratuites de dessin, comprenant douze élèves chacune, furent créées à Aubusson, sur la proposition de M. de la Porte, qui en confia la direction à deux des meilleurs élèves de Dumont : Finet et Roby.

Chaque année, des prix étaient distribués à ceux des élèves qui, au jugement de M. l'Intendant de la province, s'en étaient montrés dignes par la su-

périorité de leurs travaux. « Le désir d'atteindre à cette distinction développe dans ces jeunes sujets et féconde le germe des talents, » dit un rapport de M. de Chateaufavier.

Dumont, qui, de 1731 à 1755, remplit les fonctions de peintre en titre des fabriques d'Aubusson, recevait sur les fonds des fermiers-généraux 1,800 livres par an. Il devait faire un voyage à Aubusson tous les deux ans, ce qui lui valait une indemnité de 800 livres. Il s'engageait à livrer, chaque année, à la Manufacture royale, six tableaux et trois dessins pour tapis de pied, le tout pour la somme de 300 livres.

En 1754, la subvention que le roi accordait aux fabriques d'Aubusson s'élevait à 6,400 livres, qui se répartissaient entre l'inspecteur, les peintre, teinturier et assortisseur, et servaient en outre à diverses gratifications.

Un teinturier des Gobelins, nommé Fimazeau, arriva à Aubusson en même temps que le peintre Dumont. Fimazeau perfectionna les anciens procédés de teinture et en indiqua de nouveaux. A son départ, en 1733, Pierre de Montezert, d'une ancienne famille de teinturiers de la ville, fut nommé teinturier pour le Roy à Aubusson, avec une gratification de 100 livres par an.

Quant au peintre Dumont, dès 1751 il avait été remplacé comme peintre des manufactures royales d'Aubusson et de Felletin par Jacques Juliard, dont le traitement était de 3,400 livres. En outre, à la même époque, Roby, l'un des meilleurs élèves de Dumont, avait été chargé par l'intendant de Mou-

lins de la fourniture des dessins pour tapis de pied. Son fils, François Roby (de Faureix) lui succéda; il avait étudié à Paris et fut, sans contredit, l'un des peintres les plus distingués qu'ait possédés la manufacture royale. A partir de 1770, il accompagnait les jurés-gardes dans leurs opérations, pour la visite et la marque des tapisseries. Chaque année, conjointement avec le peintre La Seiglière de la Cour, il devait fournir aux fabriques de Felletin deux dessins de verdure, au prix de 110 livres chacun, payés par le roi.

La plupart des dessins que Roby, La Seiglière de La Cour et Finet (fils d'un professeur de l'école de dessin de Dumont) exécutaient pour les manufacres d'Aubusson et de Felletin étaient peints sur papier et en grisaille, au moyen de couleurs à cinq tons (composées ordinairement avec de la suie délayée dans l'eau), et de quelques rehauts de blanc et de bistre.

Les meilleurs élèves sortis des écoles de dessin d'Aubusson étaient admis à suivre les cours de l'Académie royale de peinture à Paris; ils y étaient entretenus aux frais de l'État, et ils rapportaient plus tard dans leur ville natale les copies des tableaux les plus remarquables de l'époque et des tapisseries exécutées aux Gobelins et à Beauvais.

Avec le concours de ces peintres distingués et de ces teinturiers habiles, la manufacture d'Aubusson atteignit un degré de prospérité qu'elle ne connaissait plus depuis Colbert. L'emploi, de plus en plus répandu, de la tapisserie pour recouvrir les meubles apporta un nouvel élément de succès au

développement de sa fabrication. La gravure avait popularisé les œuvres de tous les maîtres, et les archives industrielles sont riches en spécimens de tous les peintres de cette époque. C'est ainsi que nous y trouvons, pour les tentures, des chasses de Wouwermans, de Van Falens, de Bénard ; — les comédies de Molière d'après Boucher ; — des scènes de Télémaque d'après Cazes, Coypel (N.), Sanville, Humblot, Monnet ; — les aventures de Don Quichotte par Coypel (Ch.) ; les œuvres de Sébastien Le Clerc, de Cochin, de Watteau ; les âges de Lancret, etc...

Les peintres d'Aubusson aimaient aussi à reproduire les grands sujets décoratifs de C. Gillot, en même temps qu'ils trouvaient dans ses cahiers d'ornements les encadrements les plus gracieux et les plus variés pour leurs dessins. Le peintre Juliard paraît avoir eu la spécialité de copier des peintures de marine d'après Joseph Vernet.

Les œuvres de Boucher et de Watteau furent reproduites en tapisserie dans leur entier, depuis les bergeries jusqu'aux Chinois et aux sujets militaires. Les plus grands motifs étaient réservés pour les tentures, les plus petits servaient pour les dessins de meubles.

Mais la vogue était surtout aux fables de Lafontaine, traduites par Oudry, dont les grandes chasses décoraient les salles à manger, les châteaux, etc.

Il serait trop long de donner la liste détaillée de tous les modèles des fabriques d'Aubusson et de Felletin, pendant le XVIIIe siècle : à côté des Berghem, des Paul Potter, des Poussin, des Lebrun, des Mignard, des Jouvenet, de l'histoire de l'enfant

prodigue d'après C. de Waël, nous rencontrons les sujets risqués de Pater, de Baudoin, de Queverdo et jusqu'aux bambochades d'un Saxon nommé Scheneau.

Les intendants, pour doter les fabriques d'Aubusson d'ouvriers habiles, encourageaient ceux qui

La Justice. — (Tapisserie d'Aubusson, 1860.)

pouvaient aller travailler aux Gobelins et qui, revenant après plusieurs années d'absence dans leur ville natale, étaient en mesure de faire profiter leurs compatriotes de l'expérience qu'ils avaient acquise.

C'est ainsi qu'en 1754 un ouvrier nommé Richard reçut une gratification de 200 livres.

A la même époque, un certain nombre d'ouvriers, qui s'étaient perfectionnés aux Gobelins, arrivèrent à Aubusson. Nous pensons qu'il faut voir en eux les premiers *officiers de tête* de la manufacture. On désignait de la sorte les ouvriers, en petit nombre, qui étaient spécialement chargés de faire les chairs des personnages dans les tapisseries. Ils se rendaient chez tous les ouvriers, avec leur assortissement de couleurs, pour travailler aux parties difficiles des ouvrages. Leur collaboration est facile à constater dans certaines pièces à personnages dont les têtes sont finement traitées, tandis que l'exécution des autres parties est plus grossière. Ils finirent par acquérir une grande habileté, et à tel point que, non moins audacieux qu'Arachné, quatre tapissiers d'Aubusson, en 1779, s'offrirent à fabriquer en haute et basse lisse, sur les dessins qui leur seraient confiés, des tapisseries aussi finement exécutées que celles des Gobelins et de Beauvais. Mais la seule chose qui leur manquât, l'argent, leur fut refusée !

Il existe néanmoins quelques tapisseries de cette époque, provenant de la manufacture d'Aubusson, et dont le faire rappelle assez bien la fabrication de Beauvais ; certaines têtes de personnages ne sont pas indignes des ouvriers des Gobelins.

Felletin qui, de 1742 à 1758, avait vu le nombre de ses métiers descendre de 233 à 86, venait de retrouver, elle aussi, son ancienne prospérité, grâce à des fabricants intelligents et habiles, tels que les Bandy de Nalèche, les Tixier, les Sallandrouze.

En 1770, Jacques Sallandrouze de Lamornaix envoya son fils Jean étudier le dessin à Lyon. Il lui

donna ensuite pour maître Bellanger, peintre du roi. Il espérait ainsi, à l'aide de son fils, affranchir les fabricants de Felletin de l'obligation dans laquelle ils s'étaient trouvés jusqu'alors de s'adresser pour leurs dessins aux peintres d'Aubusson. Le roi leur avait déjà permis de recevoir à ses frais,

Dossier de fauteuil à fleurs, d'après Ranson.

annuellement, deux dessins de *verdures*, mais les peintres Roby et La Cour qui étaient chargés de les fournir avaient refusé de travailler en 1777, alléguant qu'on ne les payait pas.

La fabrication de Felletin consistait surtout en *verdures* ou paysages, tirés principalement des

œuvres de Perelle. Dans les tapisseries de ce temps-là se rencontrent tous les genres de paysage, depuis les marines jusqu'aux paysages historiques.

Les tentures ordinaires devaient se vendre de 30 à 40 francs le mètre carré. Tous les fauteuils à fleurs, d'après Baptiste ou Bachelier, avec personnages et animaux, ornements ou sur des terrasses, étaient du prix de 55 à 60 francs.

On en payait la façon 30 francs aux ouvriers. La qualité était celle du demi-fin commun d'Aubusson et de 26 à 28 portées.

De tous les peintres du XVIIIe siècle, celui qui a fourni les plus précieux modèles aux manufactures d'Aubusson, c'est Huet. Ses charmants motifs à fleurs, ses gracieux rinceaux, ses petites compositions à personnages et à animaux, pleines de finesse et de naturel, furent reproduits en tentures, draperies, panneaux, dessus de portes, etc...

Lorsque le peintre Juliard obtint sa pension de retraite en 1780, Ranson fut appelé à lui succéder. Il y a quelques années encore, on trouvait à Aubusson quantité d'esquisses de cet artiste, dont les compositions, moins fines et moins savantes que celles de Huet, avaient néanmoins une certaine grâce. Elles ont servi pour la décoration des meubles, des panneaux, des dessus de porte.

Mais déjà, dès 1780, les fabriques de tapisseries étaient languissantes et les ouvriers émigraient. A cette époque d'ailleurs, c'est un malaise général : conséquence fatale des dernières années du gouvernement de Louis XV, qui léguait à la France la banqueroute et la révolution.

Petit panneau de tapisserie, d'après Ranson. — Lit, tapisserie d'Aubusson, d'après Ranson.

En 1788, le chômage et la cherté des grains provoquèrent une émeute à Aubusson, et il fallut y envoyer le régiment de cavalerie du Royal-Guyenne.

C'est pendant ces tristes années que se fermèrent les dernières fabriques de Flandre. La paix de Munster avait eu des conséquences désastreuses pour le commerce de la Belgique, qui fut le champ de bataille sur lequel la France soutint longtemps les efforts de l'Europe coalisée contre elle. Le sol de la Flandre fut foulé par les armées de tous les partis en lutte. Bruxelles, bombardée en 1695, vit disparaître les monuments les plus précieux de ses archives. Enfin, le système protectionniste de Colbert avait fermé l'entrée de la France aux produits belges. Malgré tous ces désastres, les fabricants de tapisseries belges continuèrent à lutter avec courage.

Avant que la manufacture française des Gobelins fût en pleine activité, Louis XIV faisait acheter aux marchands d'Anvers plusieurs pièces de tapisserie. Ces belles tentures, exécutées d'après les cartons du peintre Van Cléef, furent placées à Versailles.

A Oudenarde se fabriquaient surtout des *verdures* qui reproduisaient souvent les délicieux tableaux de Berghem, de Paul Potter et de Both. La production de cette ville dans ce genre avait fait donner le nom générique d'*Oudenardes* à toutes les tapisseries de verdures.

La Belgique possède encore nombre de ces tapisseries du XVIIe et du XVIIIe siècle. Nous citerons entre autres : les tentures de l'Hôtel de Ville de

Bruxelles, représentant l'histoire de Clovis, l'abdication de Charles-Quint, etc... ; les magnifiques tapisseries de la cathédrale de Bruges : huit scènes du Nouveau Testament, fabriquées en 1742 et portant la marque de Bruxelles : deux B placés de chaque côté d'un écu de gueule. Ces tapisseries sont dignes des Gobelins.

On remarque, au Musée de Bruxelles, une peinture qui représente une procession dans laquelle on voit défiler les différentes corporations des métiers de la ville, et qui indique qu'en l'an 1616 le nombre des maîtres tapissiers de cette ville s'élevait à 103.

Par une ordonnance du magistrat, du 15 mars 1657, ayant pour but de maintenir dans son lustre l'industrie de la tapisserie, qui était alors très-florissante à Bruxelles, il est stipulé que les marchands de tapisseries non admis dans le métier et qui feraient fabriquer une chambre de tapisseries, ne pourraient en partager les patrons qu'entre deux maîtres, lesquels maîtres devront apposer leurs marques et noms à leurs ouvrages, sans pouvoir y joindre ceux des marchands, sous peine d'une amende de 100 florins du Rhin. — C'est à M. Wauters, archiviste de la ville de Bruxelles, que nous devons la communication de cette ordonnance. Il nous permettra de saisir cette occasion de lui adresser nos plus vifs remerciments pour la bienveillance extrême qu'il a mise à nous guider dans toutes nos recherches.

Rappelons ici que les manufactures françaises, à toutes les époques, demandèrent à la Flandre leurs meilleurs maîtres tapissiers.

Panneau de tapisserie d'Aubusson (fin du XVIIIe siècle).

Les fabricants belges ne se contentaient pas de reproduire les tableaux des peintres de l'école flamande et hollandaise : de Franc-Floris, de Martin de Vos (dont l'œuvre entier, les sujets religieux comme les sujets profanes, se rencontre en tapisseries aussi fréquemment que celui de Teniers), de Van Ostade, de F. Steen. Dans un tableau de ce dernier : *Une Noce de village*, on remarque, comme fond, une tapisserie de verdure à bordure jaune (1), de Diepenbeck, dont les belles compositions mythologiques du « Temple des Muses, » livre dédié à l'abbé de Marolles, ont dû fournir de nombreux dessins de tentures ; mais ils empruntaient aussi aux Gobelins leurs plus beaux modèles.

Le 19 juillet 1763, à l'Hôtel de Ville de Bruxelles, on vendit une grande et belle tapisserie, fabriquée par Pierre Van der Borght, sur les dessins de M. de Haëse, peintre de l'Empereur d'Autriche, et 7 pièces avec figures, dans le goût de Wouwermans, et dont l'auteur pourrait bien être l'artiste qui a signé les belles tentures de la cathédrale de Bruges.

La même année eut lieu la vente du matériel de Pierre Van den Hecke et de nombreuses pièces de tapisseries, parmi lesquelles l'histoire de l'Amour et de Psyché, d'après Van Orley ; les Femmes illustres, d'après de Haëse ; l'histoire de Don Quichotte, et les Saisons de l'année, probablement d'après Mignard.

En 1710, le *mestier* des teinturiers à Bruxelles était réduit à un seul maître, pour les couleurs

(1) **Musée d'Amsterdam,** *Une Noce de village.*

fines nécessaires à la tapisserie. C'est pourquoi, par ordre du Conseil d'État, il fut décidé que tous les teinturiers seraient admis librement à la maîtrise, à la seule condition de faire preuve de connaissance de leur métier.

Brandt fermait ses ateliers en 1784. On conserve au château de Zele plus de 100 grandes tentures de ce fabricant célèbre.

Nous lisons dans Derival (1) : « La fabrique de tapisseries est réduite à 3 métiers ; il y a longtemps qu'elle serait tombée tout à fait si le comte de Cobentzel ne l'avait soutenue de ses deniers. »

Forster raconte que, pendant son voyage dans les Pays-Bas en 1790, il visita la fabrique d'un nommé Van der Berg, qui se trouvait réduite à 5 ouvriers, alors que les magasins regorgeaient de matières premières et de marchandises fabriquées. Il y avait là des tapisseries magnifiques d'après Téniers, Lebrun, etc., qui se vendaient 2 carolus l'aulne. (Le carolus valait alors 13 livres 15 sous.)

La manufacture de Gand tomba la première. Celle de Bruxelles se soutint encore, quoique languissante, jusqu'en 1788. Mais les troubles qui survinrent alors, le discrédit que la mode jeta sur ce genre d'ameublement parmi les gens riches, les seuls qui puissent en faire usage, la dispersion des artistes et des ouvriers : tout contribua à la ruine de cette manufacture si renommée ! (Statistique du département de la Dyle.)

(1) Derival, *Voyage dans les Pays-Bas autrichiens*, tome I, page 173.

artin Ier, roi d'Aragon. — Tapisserie exécutée à Bruxelles en 1663, pour un des descendants de G. B. de Moncade, signée : A. AUWERCE.

En France, pendant la période révolutionnaire, l'industrie des tapisseries eut beaucoup à souffrir. Cependant, il ne paraît pas qu'elle ait jamais été complétement abandonnée. Les archives révolutionnaires de la Creuse nous fournissent la preuve

Dossier fauteuil, tapisserie d'Aubusson. Premières années du xix° siècle.

que les fabriques d'Aubusson ne chômaient pas tout à fait, même en 1791, à l'époque de la levée des volontaires. Nous lisons en effet dans une lettre que les administrateurs du département adressaient, à cette époque, aux négociants de la ville de Hambourg, en réponse à la proposition que ces derniers avaient

faite d'acheter un approvisionnement de grains, pour parer à la disette :..... « Les commerçants de « Paris tiraient une grande partie des marchan- « dises qu'ils vous fournissaient de la manufac- « ture d'Aubusson. Cette ville est située dans notre

Siége de fauteuil d'Aubusson. Style empire.

« département, nous pourrions établir une corres- « pondance directe entre vous et les manufactu- « riers..... vous payeriez nos tapisseries en grains, « en pelleteries, etc..... »

Mais ce fut l'habitude qu'avaient prise les ma- nufacturiers d'Aubusson de fabriquer des tapis de pied et de la tapisserie commune qui sauva leur industrie pendant cette période de trouble.

Les papiers de tenture venaient de remplacer les

Canapé en tapisserie. Style empire.

panneaux en tapisserie, et la fabrication des meubles tapissés devait rester longtemps interrompue.

Tapis de pied. Style empire.

C'est alors que l'idée vint, pour donner du travail

aux ouvriers et utiliser les matières premières tirées du pays même, de fabriquer des pièces plus grossières : ainsi prit un nouvel essor la fabrication des tapis de pied, dont l'usage devait se répandre chaque jour davantage, la modicité du prix les mettant à la portée de toutes les bourses.

Dossier de fauteuil. Style empire.

On fit les chaînes en étoupes, on employa pour la trame de grosses laines du pays, et Aubusson put livrer au commerce des tapis d'une solidité à toute épreuve, à raison de 12 francs l'aune carrée. Certes, les dessins n'étaient plus la reproduction des plafonds de Lemoyne, de Charmeton, de Sé-

bastien Leclerc, etc. Il n'était plus question des ornements d'après Cauvet et Salembier... Les compositions ne variaient guère : une grecque pour bordure, un semis de petites fleurs largement espacées et une rosace dans le milieu.

Sous l'Empire, on reprit la fabrication des grands

Dossier de fauteuil. Aubusson ; époque de la Restauration.

tapis dans le style de Percier, de Fontaine, — des tapisseries pour meubles de formes grecque et romaine, avec des oiseaux mythologiques, des sphinx, des phénix, des vases antiques, des brûle-parfums et des génies. Aubusson possédait encore les peintres que l'ancienne école de dessin avait formés :

Roby, La Seyglière, Desfarges qui mourut prématurément en 1817 et qui promettait un brillant avenir ; et d'autres encore. Ils contribuèrent puissamment au relèvement de la manufacture d'Aubusson, parce qu'ils joignaient à une connaissance approfondie du dessin une habileté de main peu commune. D'après les croquis de Percier, Fontaine, Saint-Ange, Barraband, Lagrenée et Dubois, ils firent les patrons des tapis de pied et de grandes tentures commandées pour la couronne, les maréchaux et la noblesse de l'Empire ; — patrons qui recevaient leur exécution dans les fabriques de MM. Sallandrouze de Lamornaix, Rogier et Debel.

A l'époque de la Restauration, la clientèle d'Aubusson se composait de toutes les illustrations européennes ; et lorsque Jean Sallandrouze de Lamornaix mourut, il léguait à son fils, Charles, qui fut pendant vingt ans député de la Creuse, et que l'on regarde comme l'un des promoteurs des expositions universelles, une manufacture et une clientèle uniques, qui contribuèrent puissamment à la célébrité d'Aubusson.

De 1825 à 1842, la fabrication consista principalement en tapis de pied dont quelques-uns étaient remarquables par une grande richesse de dessin et une rare finesse d'exécution. Quant aux tapisseries pour meubles, l'usage en semblait perdu ; les commandes étaient peu nombreuses : on demandait principalement des rideaux (dont l'éclat était rehaussé par des fils d'or et d'argent), des tapis de tables, etc...

Cependant, le luxe reparaissait, et avec lui, la ri-

chesse dans les ameublements. Les manufactures d'Aubusson et de Felletin reprirent peu à peu la fabrication des tapisseries pour meubles.

Les ouvriers se perfectionnèrent dans leur art; des fabricants intelligents s'adressèrent, pour leurs modèles, aux peintres les plus distingués de Paris, les procédés de teinture des laines avaient progressé et l'ancienne tradition des maîtres-tapissiers

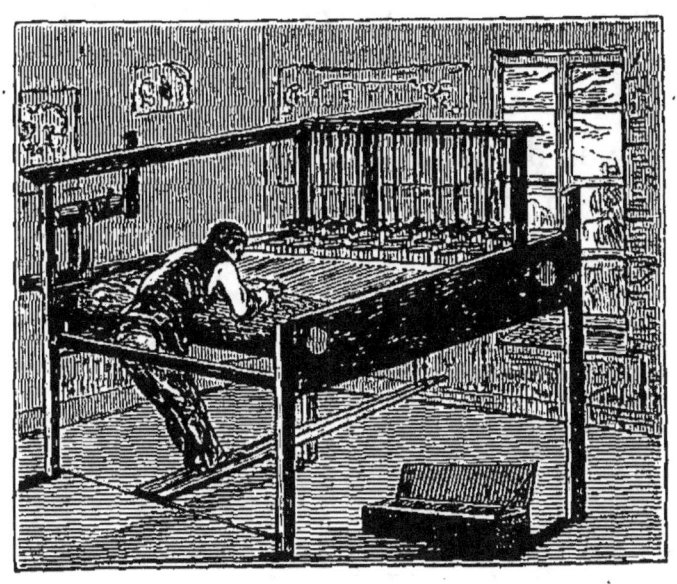

Métier de tapisserie. Aubusson.

s'étant renouée, Aubusson et Felletin, en 1852, brillaient d'un vif éclat. Jamais, à aucune époque, même sous Colbert, ces deux villes n'avaient connu une telle prospérité, ni occupé un nombre aussi considérable d'ouvriers habiles.

Avec des commandes, le talent des ouvriers tapissiers ne fit que grandir chaque jour; et cette marche ascendante vers le progrès ne s'arrêtera pas

dans l'avenir, nous en avons l'espérance, surtout si les fabricants ont la sagesse de ne confier à leurs praticiens que de bons modèles à exécuter.

Les noms de tous les fabricants et ouvriers tapissiers qui, dans nos luttes industrielles, à toutes les expositions, soutinrent avec succès l'antique renommée d'Aubusson et de Felletin, se trouvent inscrits au livre d'or de l'industrie.

Qu'il me soit permis, parmi tant d'autres, de lui emprunter celui de mon père, Emile Castel, qui, après avoir obtenu la grande médaille d'or, à l'exposition de 1844, reçut, en 1851, la croix de chevalier de la Légion d'honneur. Le lecteur me pardonnera cette citation *professione pietatis*.

X

Histoire des Gobelins, depuis Louis XVI jusqu'à nos jours.

Durant la période révolutionnaire, l'existence de la fabrique des Gobelins fut plus d'une fois compromise. Dès le 17 août 1790, le journal de Marat, *l'Ami du Peuple*, en demandait la suppression en ces termes : « La fabrique des Gobelins coûte « au public cent mille écus annuellement, on ne « sait trop pourquoi, si ce n'est pour enrichir des « fripons et des intrigants. On y entretient d'or- « dinaire vingt-cinq ouvriers qui emploient au « total douze livres de soie au travail d'une ta- « pisserie quelquefois quinze ans sur le métier ; » et le ministre de l'intérieur Roland n'obtint de la Convention quelques secours provisoires pour les premiers mois de 1793, qu'en faisant dans son rapport miroiter aux yeux de l'Assemblée le projet « de réunir aux deux manufactures des Gobelins et de la Savonnerie, une troisième plus commune, telle, par exemple, que celle de Beauvais ou d'Aubusson à qui elle prêtera sa ré- putation, quelque chose même de son goût et de sa perfection, et qui, en échange, lui rendra sur le bénéfice particulier à celle-ci l'aliment que la pre- mière ne pourrait pas tirer de son propre fonds...

Tout est possible à l'intérêt particulier, et c'est lui qu'il faut exciter en l'associant à toutes les nouvelles mesures à prendre (1). »

Le projet de Roland était une utopie qui ne pouvait qu'entraîner la ruine totale de la manufacture des Gobelins. En 1793 l'intérêt particulier ne pouvait rien ; espérer trouver des débouchés nouveaux en abaissant le prix de revient était une chimère. Les acheteurs de tapisseries avaient disparu aussi bien en France qu'à l'étranger. Les fabricants de Bruxelles ne pouvant pas trouver à placer des tentures d'après Teniers et Lebrun à 30 francs le mètre carré, avaient fermé leurs ateliers ; à Aubusson les ouvriers qui n'étaient pas partis pour les armées en étaient réduits *pour vivre* à faire des tapis de pied à 3 francs l'aune carrée ! Le ministre Paré ne mit pas à exécution les plans de son prédécesseur ; malgré la détresse du trésor public, il songea que les cinq cents ouvriers ou employés de la manufacture n'avaient pas d'autres moyens d'existence et comprit que cette fabrique modèle, qui n'a d'autre raison d'être que celle de conserver la tradition de l'art et du métier de la tapisserie, ne pouvait pas vivre sans la subvention qu'on lui accordait précédemment et qu'il maintint.

Audran, qui avait remplacé M. Guillaumot en 1792, ne resta pas longtemps en fonctions. Voici en quels termes son arrestation fut motivée, pour cause d'*incivisme* :

« Cet octidi 1^re décade de brumaire de l'an II de

(1) Extrait du rapport de Roland à la Convention (6 juillet 1793).

la République française, une et indivisible, à quatre heures du matin.

« Citoyen,

« Les sans-culottes du faubourg Saint-Marceau, surveillants intrépides et infatigables des ennemis de la République, vous préviennent qu'ils viennent d'incarcérer à Sainte-Pélagie le nommé Audran, ami des Roland, et affilié depuis longtemps à toute la clique liberticide.

« Nous nous empressons de vous faire part de cette capture, parce que le nommé Audran étant directeur provisoire de la manufacture nationale des Gobelins, il importe à l'intérêt public et à celui des sans-culottes qui y sont employés que vous lui nommiez promptement un successeur, bon sans-culotte et franc républicain.

« Salut et fraternité » (suivent les signatures)..

Le choix s'arrêta sur M. A. Belle, fils de l'ancien sur-inspecteur de la manufacture, qui, comme don de joyeux avénement, offrit à ses protecteurs une fête, tout à fait dans les goûts du moment et dont la Convention rehaussa l'éclat en nommant une délégation pour y assister.

Le décadi 10 frimaire an II de la République, des tapisseries coupables d'être « parseméees de fleurs de lys, de chiffres et d'armes ci-devant de France, » entre autres la tenture dite de la chancellerie représentant la visite de Louis XIV aux Gobelins, furent brûlées dans la cour de la manufacture au pied de l'arbre de la liberté, en l'honneur des martyrs de la liberté, Lepelletier, Marat, Préau-Bayle et Cha-

lier. Ce sacrifice expiatoire eut lieu probablement au même endroit où les ancêtres des sans-culottes, « *d'habiles hommes qui y étaient établis pour la ma-* « *nufacture des meubles de la couronne, y avaient élevé* « *un mai à M. le Brun, premier peintre du Roy.* »

Malgré cet acte de vandalisme, lorsque M. Belle père mourut, en 1806, son fils, A. Belle, obtint sa place d'inspecteur. On se rappela que le révolutionnaire farouche avait sauvé M. Mollien de l'échafaud, on oublia le promoteur de l'auto-da-fé du 13 novembre 1793, pour ne voir en lui que le peintre habile et l'homme de talent éprouvé.

Le 17 juillet 1794, le comité de salut public nomma un jury composé d'artistes et d'hommes de lettres, chargé d'examiner les tableaux existant aux Gobelins, les tapisseries en cours d'exécution, de choisir les sujets dignes d'être représentés et de rejeter ceux qui portaient des emblèmes ou qui exprimaient des idées anti-républicaines.

En lisant ce rapport, rédigé par Prudhon, Ducreux, Percier, Bitaubé, Moette, Legouvé, Monvel, Vincent, le peintre Belle, Duvivier, directeur de la Savonnerie, on verra une fois de plus qu'en temps de révolution, le ridicule côtoie parfois le sublime.

Sur les trois cent vingt et un modèles qui formaient la collection de la manufacture, cent vingt et un furent éliminés comme anti-républicains, fanatiques ou immoraux.

Citons parmi les procès-verbaux du jury celui qui concerne : « *Le Siége de Calais*, par Barthélemy ; « sujet regardé comme contraire aux idées répu- « blicaines ; le pardon accordé aux bourgeois de

« Calais ne leur étant octroyé que par un tyran, « pardon qui ne lui est arraché que par les larmes « et les supplications d'une reine et du fils d'un des- « pote rejeté, en conséquence la tapisserie sera ar- « trêée dans son exécution.

« *Jason domptant les taureaux*, par de Troy. Le « sujet est rejeté comme contraire aux idées ré- « publicaines, etc., etc. »

Ajoutons, pour être juste, qu'à côté de cette épuration toute politique, les commissaires supprimèrent cent trente-six modèles regardés comme défectueux sous le rapport de l'art, et que le 3 octobre 1794 ils arrêtèrent le programme d'un concours : pour la création de modèles destinés à la manufacture de la Savonnerie, invitant les artistes appelés à y prendre part, à suivre dans leurs compositions, « le bon goût et le style antique dont l'architecture et tous les arts se rapprochent en général. »

Le 10 mai 1794, la Convention nationale, après avoir entendu le rapport de son comité d'instruction publique, décréta :

Art. 1er. Les tableaux qui, d'après le jugement du jury des arts, auront obtenu les récompenses nationales, seront exécutés en tapisserie à la manufacture des Gobelins.

Art. 2. Il sera fait incessamment, sous la surveillance de David, des copies soignées des deux tableaux « Marat et Lepelletier » pour être remises à cette manufacture et y être exécutées.

La Mort de Lepelletier de Saint-Fargeau, et *la Mort de Marat*, qui, à part le sujet, est peut-être la plus belle œuvre qui soit sortie du pinceau de Da-

vid, ne furent jamais reproduites en tapisserie.

Le 6 juin 1794 le comité des arts et de l'agriculture accorda un secours de 30,000 livres aux artistes et ouvriers des Gobelins et de la Savonnerie, qui à raison de la cherté des subsistances se trouvaient dans une gêne extrême.

Le 29 juin 1795, M. Guillaumot remplaça comme directeur Audran, rétabli dans ses fonctions après une détention de dix mois et qui était mort le 20 juin. M. Guillaumot fut un des plus habiles et zélés administrateurs de la manufacture ; la douceur de son caractère, son intelligence et le dévouement qu'il consacra aux intérêts qui lui étaient confiés, sauvèrent cet établissement pendant les mauvais jours qu'il eut encore à traverser.

En effet, dès 1795, la manufacture des Gobelins était dans un état voisin de la ruine. Les ouvriers, irrégulièrement payés, offraient l'image d'une détresse telle, que le comité de salut public dut leur accorder, pendant un an, une subvention d'une livre de pain et d'une demi-livre de viande, par personne et par jour.

Cette triste situation se prolongea longtemps. Une partie du personnel changea momentanément de profession, plusieurs ouvriers s'engagèrent dans les armées, et ceux qui restèrent, réduits aux dernières extrémités, furent obligés de vendre jusqu'à leurs draps de lit pour subsister.

En même temps le gouvernement, à bout d'expédients, fit vendre à vil prix une quantité considérable de tapis de la Savonnerie et de tapisseries des Gobelins.

Ces douloureuses péripéties se prolongèrent jusqu'aux dernières années du siècle. En 1804, la manufacture des Gobelins fut réunie au domaine de la couronne, et le chef de l'État se réserva dès lors les produits de sa fabrication.

La liste des modèles de tapisseries, que le jury des beaux-arts avait jugés dignes d'être conservés, pouvait dès 1794 donner une idée de la révolution totale qui allait s'accomplir dans le domaine de l'art, et dont la première étape fut marquée par l'apparition du *Serment des Horaces*, de David, en 1784.

Nous donnons la désignation de ces vingt tableaux dont le choix indiquait les tendances qui déjà se manifestaient :

« La mort de Socrate, par Peyron ; la Reconnaissance d'Oreste et d'Iphigénie, par Regnault ; les Sabines, par Vincent ; Fête à Palès, par Suvée ; Assassinat de Coligny, par le même ; Junon parée de la ceinture de Vénus vient trouver Jupiter ; l'École d'Athènes ; le Parnasse, d'après Raphaël ; cinq tableaux de l'histoire de Psyché, d'après Jules Romain ; l'Hyver ; la Chasse de Méléagre, la mort de Méléagre, d'après Lebrun ; ces deux dernières pièces encadrées par de splendides bordures ; le Jugement de Pâris, par Mignard ; Quatre-vingt-seize études d'animaux, par Boëls ; Danses, d'après Jules Romain, par Mignard ; une esquisse représentant Flore et Zéphyre, avec des ornements dits arabesques, d'après Raphaël.

« Lorsque l'Empire eut renversé la République,
« lorsque David, peintre de l'empereur, moins
« grand par le caractère que par la position, fut

« devenu le régulateur de goût, le dispensateur des
« grâces, enfin le préfet du département des beaux-
« arts, on vit reparaître la tyrannie de Vouet sous
« Louis XIII et de Lebrun sous Louis XIV, avec les
« formes du régime impérial. L'art fut enrégi-
« menté, caserné, mis au pas militaire. Toutes
« ses œuvres depuis le tableau d'histoire jusqu'au
« meuble d'ébénisterie, comme toutes celles de la
« littérature depuis le poëme épique jusqu'au cou-
« plet de romance, reçurent un mot d'ordre, une
« consigne, j'allais dire un uniforme, qui s'appelle
« le style empire. » (L. Viardot, *les Merveilles de la
peinture.*)

Nous n'avons rien à ajouter à ces quelques lignes qui caractérisent toute une époque.

« Sa Majesté, » écrivait le 9 avril 1805 à M. Guillaumot, M. le comte Daru, intendant général de la Maison de l'empereur, « désire vivement que
« vous vous occupiez à reproduire les tableaux qui
« représentent des sujets pris dans l'histoire de
« France et particulièrement de la Révolution ; et
« comme son règne en sera l'une des époques les
« plus glorieuses, je ne doute pas que vous ne choisis-
« siez pour modèles les tableaux qui retracent ou
« ses victoires ou ses bienfaits. C'est ainsi que les
« arts doivent reconnaître la protection dont Sa
« Majesté les honore. »

On sait ce que valaient les désirs de l'Empereur, et on mit immédiatement sur métiers les deux sujets qu'il avait premièrement désignés :

Les Pestiférés de Jaffa, d'après Gros ;

Napoléon passant le Saint=Bernard (calme sur

un cheval fougueux, comme il l'avait commandé à David).

Puis vinrent ensuite :

Napoléon donnant ses ordres le matin de la bataille d'Austerlitz, par Carle Vernet;

Napoléon donnant la croix à un soldat russe, d'après Debret;

Préliminaires de Leoben, d'après Lethière-Guillon;

Le 76e de ligne retrouvant ses drapeaux dans l'arsenal d'Inspruck, d'après Meynier;

Napoléon passant la revue des députés de l'armée, d'après Serangeli;

Clémence de Napoléon envers la princesse de Hatzfeld, d'après Charles de Boisfremont;

Napoléon recevant les clefs de Vienne, d'après Girodet;

Napoléon recevant à Tilsitt la reine de Prusse, d'après Berthon;

Entrevue de Napoléon et d'Alexandre sur le Niémen, d'après Gautherot;

Napoléon pardonnant aux révoltés du Caire, d'après Guérin;

La prise de Madrid, d'après Gros;

La mort de Desaix, d'après Regnault, etc., etc.

Ce fut le peintre du « Serment du jeu de paume » qui composa et dessina lui-même les modèles de l'ameublement que « Sa Majesté avait agréés » pour son grand cabinet aux Tuileries; il s'occupait non-seulement de l'ensemble, mais de tous les détails de chaque pièce, « cherchant à concilier les moyens
« d'exécution et d'économie avec la dignité insé-
« parable d'un ameublement destiné à entrer dans

19

« les appartements d'un grand empereur. » (*Lettre de David à M. Lemonnier*, 25 août 1811).

Hélas ! beaucoup de ces tapisseries qui représentaient, elles aussi, en 1814 et 1815, des emblèmes séditieux, eurent le sort de la tenture de la Chancellerie, brûlée par les sans-culottes de 93. Les vainqueurs d'alors les lacérèrent ou les brûlèrent; la majeure partie des tentures sur métier retraçant la gloire de l'Empire ne furent jamais achevées, et David ne sauva le grand tableau du Sacre qu'en le coupant en plusieurs bandes afin d'en pouvoir cacher les morceaux.

Pendant que David terminait le tableau du « *Sacre*, M. Roard, directeur de l'atelier de teinture, fit venir le grand peintre, et dit en désignant le côté droit du tableau : « Nous ferons pour cette partie une très-belle tapisserie, attendu la beauté, la richesse et la variété des costumes ; mais comment voulez-vous que nous, dont les moyens d'exécution en couleurs solides sont très-bornés, nous puissions faire quelque *chose de bien durable* pour le côté gauche, dans lequel se trouvent l'impératrice, les princesses et les dames de la suite habillées de blanc. — Vous ferez comme vous le pourrez, répondit David, mais vous n'aurez jamais autant d'ennuis que j'en ai éprouvés pour ce tableau de commande, dans lequel j'ai été obligé de placer mes personnages d'après un programme officiel. »

Avec David et les grands peintres de son école, Gros, Girodet, Guérin, Gérard, il ne suffisait pas de faire ce *qu'on pouvait;* ils allaient eux-mêmes dans les ateliers de tapisseries surveiller l'exécution

de leurs modèles, et sans tenir compte des difficultés pratiques de la fabrication, ils demandaient quand même la reproduction de leur peinture.

Ce fut alors que, désespérant de pouvoir satisfaire aux exigences des maîtres au moyen des procédés connus jusqu'à ce jour, les artistes tapissiers trouvèrent le système dit de *hachures* à deux, puis à trois tons.

Le premier essai du travail à deux nuances a été fait en 1812 par M. Deyrolle (Gilbert) (dont la famille est originaire d'Aubusson), artiste tapissier de basse lisse. Son fils M. Deyrolle (Gilbert), chef d'atelier, la communiqua à M. Rançon (Louis), et bientôt tous deux commencèrent à la convertir en théorie, puis à l'appliquer d'une manière générale.

« Le nouveau procédé, dit M. Lucas Abel (ancien professeur des écoles de dessin et de tapisserie des Gobelins, le maître de tant de peintres distingués et d'habiles artistes), « s'est perfectionné en haute
« lisse, mais il n'a guère fallu moins de sept à huit
« ans pour sa généralisation dans les ateliers ; au-
« jourd'hui sa supériorité est si bien établie qu'à de
« rares exceptions près il est seul-employé. C'est en
« effet le seul mode de travail actuellement connu qui
« permette d'obtenir au plus haut degré possible :

« Exactitude dans la traduction du coloris du modèle ;

« Accord durable dans les nuances employées ;

« Transparence. »

Nous allons essayer de décrire ce système de fabrication de la manière la plus simple possible.

Primitivement l'art du tapissier consista pour

ainsi dire dans un travail semblable à celui de la mosaïque, et se bornait à reproduire, au moyen de brins de laines de différentes nuances superposées, les contours et le coloris du modèle.

Ces procédés élémentaires étaient relativement suffisants pendant la période où les artistes ouvriers n'avaient pour types que de grossières images

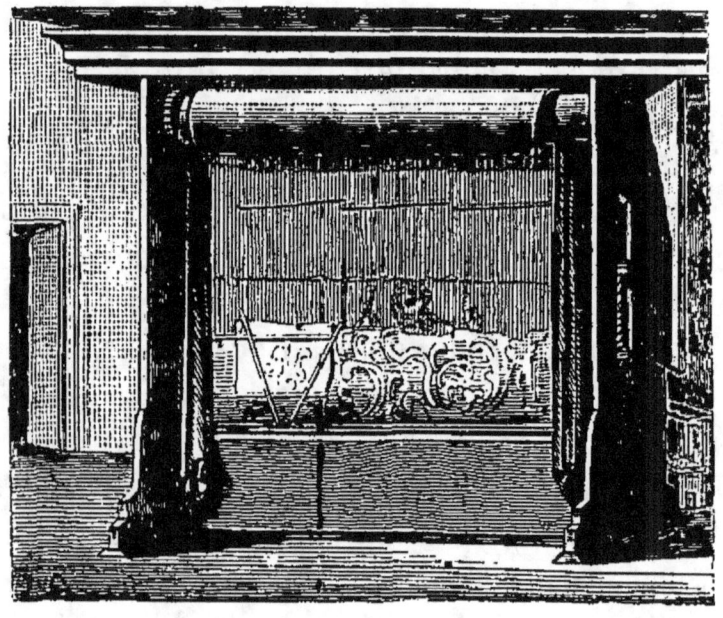

Métier de tapisserie des Gobelins.

aux lignes durement tracées et aux couleurs tranchantes.

Plus tard, lorsqu'il fallut traduire en laine les compositions des grands maîtres, le tapissier augmenta le nombre des couleurs de sa palette, qui dut comprendre alors la gamme complète de tous les tons, du clair au brun.

Mais bientôt il fallut renoncer à l'emploi des

nuances délicates et claires, qui, plus faiblement imprégnées de matières colorantes que les couleurs plus foncées, ne résistaient pas à l'action de l'air et de la lumière et se fanaient promptement.

On adopta alors de parti pris pour les tentures un coloris de convention à nuances vigoureuses.

Malgré l'habileté des ouvriers à fondre les nuances, malgré l'emploi de couleurs intermédiaires servant à relier, à souder entre eux les différents tons, malgré les progrès de l'art de la teinture, l'aspect des tapisseries restait dur, sec, sans transparence.

Après bien des essais, des mécomptes, au lieu de mélanger ensemble deux brins de laine ou de soie de nuance différente, afin d'obtenir des tons intermédiaires, on songea à appliquer à la tapisserie les procédés qu'emploient les graveurs qui, au moyen de hachures plus ou moins rapprochées, obtiennent la transparence, et des effets de lumière, de demi-teinte et d'ombre.

Le graveur peut, il est vrai, promener son burin sur la planche qu'il entaille dans tous les sens à volonté, tandis que le tapissier, ne pouvant manœuvrer ses broches qu'en ligne droite, est condamné à ne tracer que des barres horizontales ; mais, en revanche, il rachète cette infériorité par la facilité d'employer successivement plusieurs tons, qui, par leurs alternances, leurs combinaisons, procurent à son travail, outre la transparence, un accord et un soutien résistant qu'on avait cherchés en vain jusqu'alors.

De 1816 à 1833, la direction supérieure des Gobe-

lins fut confiée à M. le baron des Rotours, qui signala son administration par d'utiles innovations, telles que la création d'un cours de chimie appliquée à la teinture, de deux écoles de tapisseries et de tapis; alimentées par le concours de l'école de dessin, elles alimentent à leur tour les ateliers de tapis et de tapisseries.

Mais, malgré les motifs qu'on fit valoir alors, il nous semble difficile d'approuver (1825) la suppression dans les ateliers des Gobelins des métiers en basses lisses, procédé de fabrication relativement inférieur à celui de la haute lisse, mais qui néanmoins avait produit des œuvres remarquables.

Parmi les travaux exécutés pendant cette période, nous pouvons citer :

Pierre le Grand sur le lac Ladoga, d'après Steuben (1814).

Henri IV rencontrant Sully blessé à la bataille d'Ivry ;

Sept sujets de la vie de saint Bruno, d'après Lesueur ;

François I^{er} refusant l'hommage des Gantois; le Martyre de saint Etienne, d'après Abel de Pujol (1824) ;

Phèdre et Hippolyte, d'après Guérin (1823) ; la Bataille de Tolosa, d'après H. Vernet (1824) ;

François I^{er} confiant la garde de sa personne aux Rochellais (1827), d'après Rouget.

En 1828, on mit sur métier l'histoire allégorique de Marie de Médécis, d'après Rubens.

Dans la reproduction de ces douze pièces, MM. Buffet, Gilbert, Lucien Deyrolle, etc... appli-

quèrent le nouveau système, dit des *hachures* à plusieurs tons, et produisirent une des plus belles tentures qui soient sorties des ateliers des Gobelins. Ces tapisseries, qui ornaient le Palais de Saint-Cloud, ont été heureusement sauvées en 1870, avant l'investissement de Paris, et sont aujourd'hui au garde-meuble.

« Ces tableaux de Rubens succédèrent heureuse-
« ment, dit M. Chevreul, aux peintures de Rouget,
« qui à cette époque étaient à la mode, du moins
« aux Gobelins. Toutes les carnations durent être
« refaites conformément aux anciennes gammes,
« parce que les chairs de Rubens sont fraîches et
« non pas violâtres et rabattues, comme celles des
« tableaux de Rouget. »

Du règne de Louis-Philippe datent l'achèvement des tapisseries de Rubens et l'exécution d'œuvres importantes, telles que : les Actes des Apôtres, d'après Raphaël ; le massacre des Mameluks, d'après H. Vernet ; des portraits du Roi et de quelques membres de la famille Royale. On commença une suite de tapisseries d'après MM. Alaux et Couder, destinées au salon dit « de Famille », aux Tuileries, et représentant quelques-unes des résidences royales : les châteaux de Pau, de Fontainebleau, de Saint-Cloud, le Palais-Royal, les galeries de Versailles. « Malheureusement cette partie, la
« plus riche de la collection, a été détruite en mars
« 1848, et remplacée par un fond insignifiant, »
dit M. Lacordaire.

En parlant des progrès réalisés aux Gobelins, il est impossible de passer sous silence le nom de

M. Chevreul, membre de l'Institut, directeur de l'atelier de teinture depuis 1824, inventeur du cercle chromatique, dont nous empruntons la définition à M. Turgan, auteur d'une notice sur les Gobelins (*Les grandes usines de France*); nous ne pourrions en trouver une plus simple et plus juste :

« La classification est établie sur l'image prisma-
« tique qui donne les couleurs simples, fractions
« d'un rayon de lumière blanche. Si l'on étale cir-
« lairement cette image prismatique sur une table
« ronde, si on la subdivise en 72 nuances de fa-
« çon qu'il y en ait 23 entre le rouge et le jaune,
« 23 entre le jaune et le bleu et 23 entre le bleu et
« le rouge, et si l'on subdivise ensuite chacune de
« ces nuances en 20 parties se dégradant, du noir
« qui est à la circonférence au blanc qui occupe le
« centre du cercle, on aura 20 tons par nuances :
« ce qui fait 1440 tons pour le premier cercle chro-
« matique, composé de tons francs sans mélange
« de noir. Chaque ensemble de vingt tons d'une
« nuance forme une gamme. Si l'on ternit unifor-
« mément tous les tons de ce cercle avec du gris
« normal (c'est-à-dire le gris du noir qui représente
« une ombre dépourvue de couleur), on aura un se-
« cond cercle dont les gammes seront ternies à 1/10
« de noir, on en construira un troisième à 2/10, un
« quatrième de même, etc., jusqu'au dixième, où
« tous les tons seront notablement obscurcis, puis-
« qu'ils seront à 9/10 de noir. En ajoutant aux
« 14,400 tons ainsi produits les 20 tons de la
« gamme de gris normal, on aura 14,420 tons pour
« l'ensemble de la construction chromatique. »

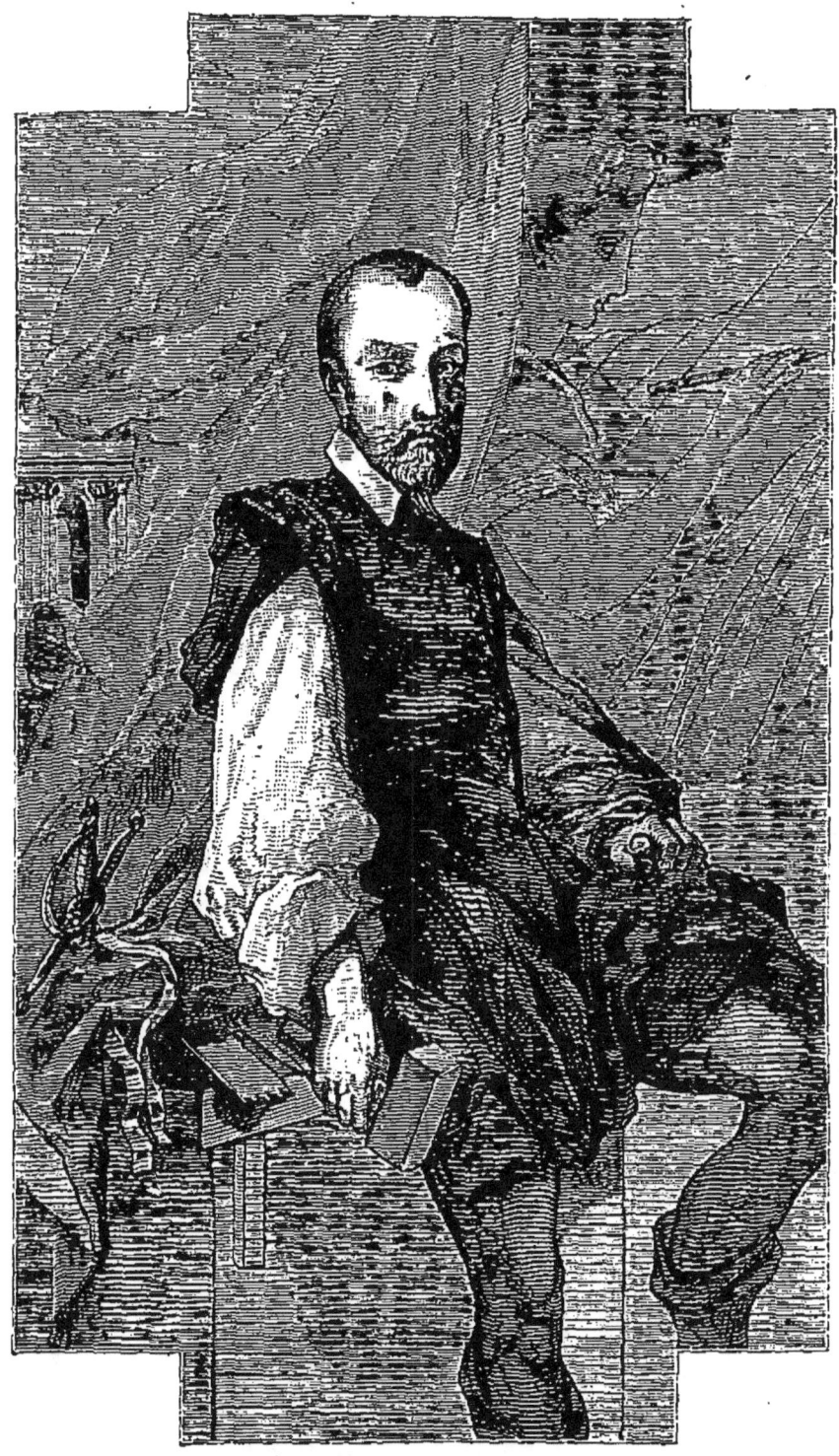

Jean Goujon. Tapisserie des Gobelins exécutée de nos jours pour la galerie d'Apollon.

Grâce à cette classification, on peut indiquer, noter exactement une couleur quelconque. A la démonstration théorique du cercle chromatique, M. Chevreul a ajouté la mise en pratique : tous les tons qu'il a décrits existent aux Gobelins en écheveaux de laines colorées ; il a su créer la science de la teinture et de la fabrication des couleurs.

Qui ne se rappelle les dernières tapisseries fabriquées dans les ateliers des Gobelins? leur savante exécution place ses artistes ouvriers au premier rang de l'industrie du monde entier. Citons au hasard : la Pêche miraculeuse, le Christ au tombeau, le Portrait de Louis XIV, d'après H. Rigaud, véritable chef-d'œuvre, l'Amour sacré et l'Amour profane, l'Assemblée des dieux, d'après Raphaël, Psyché et l'Amour, la Sainte-Famille, dite de Fontainebleau; les portraits des grands peintres et architectes qui décorent la galerie d'Apollon, au Louvre, etc.

Dans une sphère plus modeste, mais non moins remarquable, Beauvais soutient dignement sa réputation. Ses fleurs, ses ornements, ses tableaux de chasse, de nature morte perpétuent les noms de Baptiste, d'Audran, d'Oudry, de Desportes, et prouvent que la basse lisse peut traduire avec bonheur et sans être accusée de témérité, les plus beaux tableaux décoratifs, les œuvres les plus fines de M. de Hondecoeter et de son maître J.-B. Weenix.

Nous voudrions que la ville d'Aubusson fût assez riche pour pouvoir envoyer tous les ans deux de ses meilleurs ouvriers se perfectionner à cette excel-

lente école de basse lisse; nous espérons que le gouvernement, qui n'a jamais rien fait pour Aubusson depuis 1790, ne refuserait pas une subvention, pour conserver une des plus anciennes et des plus nobles industries de la France.

RÉSUMÉ ET CONCLUSION.

L'emploi des tapisseries remonte, nous l'avons vu, aux âges les plus reculés de l'histoire. Il n'est guère possible de découvrir quels furent les premiers procédés de fabrication, mais tout porte à croire que le métier à tapisserie, que nous voyons en usage dans la Grèce et chez les Romains, fut d'invention égyptienne. Les Gaulois connurent aussi de bonne heure l'art de fabriquer des étoffes à plusieurs couleurs ou *scutuli*.

L'Orient, qui nous avait devancés dans tous les genres de civilisation, eut le monopole des tapisseries historiées et enrichies de métaux précieux.

L'usage des tapisseries importées ou fabriquées en Europe, dès le cinquième siècle, fut d'abord réservé, en France, aux monastères, aux églises et à la décoration des palais des rois de la première et de la seconde race.

Au moyen âge, cette industrie se répandit un peu partout, mais la Flandre n'en devint pas moins le grand centre de production de ces *draps imagés*.

Nous avons indiqué sous l'influence de quelles causes les manufactures flamandes, après une longue prospérité, finirent par disparaître de la Belgique.

Nous avons également donné les raisons qui nous font considérer les Flamands comme les véritables implanteurs de leur industrie dans la Marche.

Notons que les fabriques d'Aubusson, de Felletin et des Flandres sont les seules dont nous puissions fixer approximativement l'origine et suivre les développements. Quant aux autres, leur existence éphémère ne se soutint que grâce à la munificence des princes et au talent des ouvriers étrangers, appelés par eux pour fabriquer des tapisseries à leur usage particulier. Nous en citerons quelques-unes :

La fabrique fondée à Florence, par Cosme de Médicis, celle de Martlake, fondée par Jacques II, celle qu'en 1550, un peintre flamand d'Alost, J. Cooke, établit à Constantinople, fabrique de haute lisse qui permit à Amurath III d'envoyer en présent à Philippe II vingt tapisseries sur lesquelles étaient représentées (*intertextæ* et non brodées) les victoires du donateur.

C'est ainsi que Van Derlikeln exécuta, par les ordres de Christian V, douze grandes tapisseries qui existent encore à Copenhague, et que des ouvriers émigrés d'Aubusson travaillèrent pour le compte de l'électeur de Brandebourg. On montre également à Berne un tapis de table, qui est l'œuvre de tapissiers d'Aubusson, réfugiés en Suisse vers la fin du dix-septième siècle.

Les manufactures du Piémont doivent encore très-probablement leur origine à des ouvriers français.

Le musée de Madrid possède un tableau de Velas-

quez, appelé « las hilanderas » (les fileuses) et qui représente l'intérieur d'une fabrique de tapis. La tenture de fond est une grande *verdure*, encadrée d'une bordure. Des femmes du peuple sont occupées à préparer la laine pour les tapisseries. Malheureusement, ce tableau ne nous donne aucune notion sur les procédés de fabrication employés en Espagne, sous Philippe IV.

Comment l'art de la tapisserie s'introduisit-il dans ce pays ? Nous pensons que c'est grâce aux Maures, dont les monuments couvrent son sol et attestent une éducation artistique des plus élevées. Peut-être est-ce par des ouvriers flamands.

Mais, à partir du seizième siècle, les rois d'Espagne, possesseurs des Flandres, semblent renoncer à encourager l'industrie des tapisseries dans leur pays, et prodiguent leurs commandes aux fabriques flamandes.

Les artistes français, ceux de la Marche principalement, malgré leur réputation déjà ancienne à cette époque, étaient loin de posséder l'habileté des ouvriers flamands, rompus à la pratique de leur métier. Aussi, voyons-nous les rois de France faire venir de Flandre des tapissiers éprouvés, pour décorer leurs palais, et affranchir le pays du tribut qu'il payait aux manufactures étrangères.

L'origine de l'établissement des Gobelins découle de là. Par le choix sévère de ses ouvriers, par les encouragements et les subventions de l'État, et surtout par ses peintres renommés dont le talent a, pour ainsi dire, marqué tous les produits de son empreinte, cette manufacture royale devint bientôt

sans rivale, et la perfection de ses tapisseries resta inimitable.

M. Lacordaire, auteur d'une monographie des Gobelins, qui se recommande surtout par une richesse très-grande de documents précieux, a divisé l'histoire de la fabrication dans cet établissement, en trois périodes :

Pendant la première, qui s'étend de la fondation à l'année 1662, les ouvrages de la tapisserie sont l'expression d'un travail industriel dans lequel l'ouvrier tapissier, coloriste lui-même, applique son coloris et ses procédés expéditifs.

Les œuvres de la deuxième période (de 1662 à la fin du dix-huitième siècle) se caractérisent par une imitation encore imparfaite de la peinture. Les tableaux qui servent de modèles ne sont pas fidèlement reproduits, par suite de la lutte de l'élément industriel et de l'élément artistique ; — les entrepreneurs de la manufacture cherchent à sauvegarder leurs intérêts, compromis par les exigences sans cesse croissantes des peintres.

Dans la troisième et dernière période, les traditions industrielles achèvent de s'effacer. La tapisserie se transforme en art de pure imitation, mais procédant toutefois dans les limites imposées par la nature du tissu, par les ressources du teinturier, par l'emploi de la laine et de la soie, substitué à celui d'une couleur fluide. De ces diverses conditions résulte, non une *copie*, mais une *traduction* où le coloris du modèle est reproduit avec une fidélité, une vigueur, une harmonie, une science inconnues des siècles précédents.

« Ce que l'époque moderne doit recueillir du dix-septième siècle, » ajoute M. Lacordaire, « c'est d'employer le talent des peintres les plus habiles à créer des décorations et des modèles de tenture dans les conditions propres à la tapisserie, et en tenant compte des progrès de cet art, où la France n'a pas de rivaux. »

Rien n'est plus exact, mais ne pouvons-nous pas nous demander si l'on a bien tenu compte des conditions dans la limite desquelles doit s'exercer l'art du tapissier, lorsque, « se prévalant des admira-
« bles découvertes de la science, on tente l'impos-
« sible en imitant la peinture dans toutes ses fines-
« ses, condamnant ainsi à des recherches puériles
« un art à qui appartiennent en propre la magni-
« ficence et l'ampleur, un art qui est de sa nature
« imposant et majestueux (1). »

En effet, parmi les œuvres de la peinture, il en est qui ne permettent pas de traduction. S'il est possible de faire une belle tapisserie, en copiant les *Noces de Cana*, du Véronèse, ce serait commettre un contre-sens que d'essayer de traduire *la Joconde*.

Horace Vernet a pu dire, en voyant la tapisserie exécutée d'après son *Massacre des Mameluks* : « que les artistes des Gobelins avaient fait mieux que lui », parce que l'ordonnance du tableau et son coloris se prêtaient à la traduction. De même, nous pensons qu'on réussirait admirablement une tapisserie d'après le plafond de *la Campagne d'Égypte*, par M. Léon Cogniet, mais nous doutons

(1) Charles Blanc, *Études sur les arts décoratifs*.

fort que M. Ingres eût exprimé sa satisfaction au directeur d'une manufacture de tapisseries, qui aurait eu la hardiesse de traduire en laine le portrait de M. Bertin, ou l'apothéose d'Homère.

« Ceux qui ont voulu étendre le domaine du ta-
« pissier en éveillant son ambition, en lui inspirant
« le désir de s'attaquer aux grands-maîtres de la
« peinture, ceux-là lui ont rendu, ce nous semble,
« un mauvais service. Ils l'ont détourné de son
« droit chemin en lui faisant abandonner des tra-
« vaux où il excelle pour entreprendre des ouvrages
« où il ne peut exceller. Comment, en effet, tra-
« duire en tissu un morceau qui sera remarquable
« par la finesse des tons, par la dégradation des
« plans, par la perspective aérienne ! Peut-être le
« tapissier y parviendra-t-il, grâce aux perfection-
« nements apportés dans la teinture des laines et
« par une habile combinaison de ses hachures à
« deux tons, c'est-à-dire par l'alternance de deux
« colorations qui se succèdent sans se mêler et
« qui, modifiées encore au gré de l'artiste par une
« troisième couleur, peuvent produire à distance
« l'effet des glacis. Mais, en supposant même qu'il
« ait réussi pleinement, il est bien certain que la
« fidélité de la traduction n'aura point de durée,
« parce que les couleurs rabattues, les couleurs de
« fines nuances étant celles qui résistent le moins
« aux agents atmosphériques, seront presque éva-
« nouies bien avant que les couleurs franches se
« soient affaiblies dans la même proportion, de
« sorte que cette inégale décoloration de l'ouvrage
« détruira la parfaite harmonie qu'on aura eu tant

« de peine à obtenir, si tant est qu'on l'ait obte-
« nue (1). »

Sans doute, ajouterons-nous, l'art du tapissier doit se maintenir à une hauteur que n'atteignent pas les productions les plus ordinaires de l'industrie ; et, quant à la manufacture des Gobelins, en particulier, elle doit tendre sans cesse vers la perfection, c'est la condition *sine quâ non* de son existence.

Mais nous croyons, comme l'indique si bien M. Charles Blanc, qu'il faut « renoncer à des imita-
« tions qui, dans leur fidélité même, seraient si
« coûteuses et si peu durables. Il faut surtout re-
« noncer à la reproduction de ces peintures de
« musées qui, en général, sont autre chose que
« d'agréables spectacles et dont la beauté supé-
« rieure tient à la finesse du trait, au sentiment du
« dessin, à l'expression. Le tisseur ne pouvant at-
« teindre à la perfection dans le rendu d'un ta-
« bleau *expressif*, exécuté avec des moyens qu'il ne
« possède pas, doit se borner à reproduire des ta-
« bleaux *décoratifs*, peints tout exprès en vue des
« moyens qu'il possède, car c'est une loi de goût,
« et une loi particulière aux industries exercées
« par des artistes, qu'il ne convient pas de faire
« dans un art ce qui peut être mieux fait dans un
« autre. »

La traduction, en tapisserie, d'un tableau de chevalet d'un grand maître, si parfaite qu'on veuille la supposer, ne remplacera jamais, aux yeux des

(1) Charles Blanc.

gens de goût, une belle tenture d'après Berain ou Lebrun.

« En revanche, la tapisserie, chose admirable,
« n'a pas un défaut qui ne puisse devenir une qua-
« lité, quand elle ne sort pas de sa sphère, quand
« elle reste conforme à sa destination. »

Pourquoi ne pas s'adresser à nos peintres modernes, et ne pas leur demander des modèles ? Connaissant les ressources et les exigences de l'art du tapissier, ils sauraient créer des œuvres *décoratives* qui, sans rien retrancher à leur gloire, ajouteraient peut-être à celles de notre siècle. La France, il est vrai, n'a plus ni Poussin, ni Lebrun, ni Mignard ; elle a perdu Delacroix, Ingres, Flandrin, mais elle compte encore des peintres comme Baudry, Cabanel et tant d'autres qui n'ont plus leurs preuves à faire.

La manufacture des Gobelins, ne l'oublions pas, doit justifier son titre de *manufacture nationale* qu'elle porte désormais. Après avoir, à toutes les grandes luttes internationales de la paix, à toutes les expositions, porté si haut le drapeau de la France, et conservé à notre patrie le premier rang si noblement conquis par elle dans les arts, il faut que les directeurs de la manufacture, ces *habiles hommes*, comme on disait déjà du temps de Colbert. aient à cœur de faire de ce grand établissement une école pratique de l'art décoratif de la tapisserie.

FIN

NOTICE EXPLICATIVE DES PLANCHES

Frontispice. LE MÉTIER DE PÉNÉLOPE. *Tapisserie des Gobelins*, d'après un tableau de D. Maillart. Le métier, figuré d'après un vase peint antique, est, selon toute probabilité, le plus ancien qui ait été en usage chez les Grecs pour la tapisserie. La *chaîne* (*stamen*) est divisée par des *bâtons de croisure* (*arundo*), pour donner passage aux fils de la trame (*subtemen*) qui forment le dessin. La chaîne est maintenue perpendiculaire au moyen de poids. Le tissu était fabriqué ou tassé de bas en haut et s'enroulait au fur et à mesure sur le rouleau placé en haut du métier (*insubulum*), l'ensouple.

Dans le métier de haute lisse moderne et chez les Romains, la chaîne (*tela*) est enroulée sur la barre ou rouleau fixé dans le haut du métier (*jugum*), et l'ouvrage tassé de haut en bas s'enroule sur un rouleau, l'ensouple, placé au bas du métier.

(Page 77.) *Chasse au faucon.* Appartient à madame la princesse Et. de Beauveau. Tapisserie « dite de l'Oiseau. » La fabrication de cette tenture doit remonter aux dernières années du règne de Charles le Téméraire. C'est une de ces pièces désignées dans les inventaires de la maison de Bourgogne sous le nom de *voleries* ou tapisseries à *esbattement de chasse*. Le tissu en est très-fin et les lois de la perspective sont assez bien observées ; les draperies des costumes sont traitées avec beaucoup de soin. C'est un des meilleurs types que nous possédions de la fabrication flamande de cette époque.

(Page 87). *La délivrance de Dôle par l'intercession*

de S. Anatole (don de M. Spitzer au musée des Gobelins). — La fabrication de cette tapisserie doit dater de 1477. A cette date, le prince d'Orange, à la tête de soudoyés suisses et allemands et des révoltés de la Franche-Comté, battit les troupes de Louis XI et força le sire de la Trémouille à lever le siége de Dôle. Au premier plan on voit les Français qui s'éloignent : un guerrier à cheval porte sur sa cuirasse les fleurs de lis qui figurent dans les armes de la maison de la Trémouille. Plus loin les bombardes canons et travaux de siége abandonnés par les Français. Dans le fond la ville de Dôle.

(Page 97.) *Le sacrifice de Lystra.* — Tapisserie exécutée à Bruxelles, en 1517, sur les cartons de Raphaël.

(Page 101.) *Hercule tuant l'hydre.* — Fabrication de Flandre, XVIᵉ siècle. Le carton de cette tapisserie a été évidemment fait par un peintre de tapisseries. Tous les motifs, tous les détails sont dessinés de manière à faciliter le travail de l'ouvrier, et à éviter les difficultés : les fleurettes et feuillages sont comme découpés ; le tissu est d'un point moyen ; les traits du visage sont expressifs et assez fondus comme nuances. On remarque dans cette tapisserie, comme dans toutes celles des XVᵉ et XVIᵉ siècles, une grande abondance de fleurs et de feuillages. (Collection de MM. Dupont et Guichard.)

(Page 105.) *Suzanne et les vieillards.* — Tapisserie de Bruxelles du XVIᵉ siècle.

(Page 129.) *Tapisserie allégorique de l'histoire de Diane de Poitiers.* — Elle est encadrée d'une riche bordure composée d'attributs de fruits et de fleurs entremêlés. Les personnages, par leurs costumes, ont l'aspect de figures mythologiques. Cette tenture faisait partie d'une série de tapisseries commandées par Diane de Poitiers pour la décoration intérieure du château d'A-

net; elles y restèrent jusqu'au jour où son propriétaire, le duc de Vendôme, les y remplaça par des tableaux destinés à consacrer le souvenir de ses victoires. Cette tapisserie, qui appartient à M. Bézard, a été exécutée à Bruxelles vers la fin du xvi^e siècle, sur des cartons français. C'est un des beaux échantillons de la fabrication flamande de cette époque.

(Pages 132 et 133.) *Echelle de Jacob.* — Tapisserie à la marque de Bruxelles, xvi^e siècle. Elle appartient à M. Recappé. Cette tapisserie, exécutée d'après une bonne peinture, est encadrée d'une bande bleue, comme le furent plus tard celles des Gobelins et d'Aubusson. La bordure de fruits, le paysage, les personnages sont traités avec beaucoup de soin et d'habileté ; la fabrication est fine et le tissu très-régulier.

(Page 137.) *Le triomphe de la Chasteté.* — Fragment d'une grande tenture flamande entremêlée d'inscriptions. Elle a été fabriquée en 1570, mais sur des cartons antérieurs de près d'un siècle. Cette habitude de traduire en tapisserie la personnification d'un vice ou l'exaltation d'une vertu date du xv^e siècle au moins (les *visches* et les *vertus*, inventaire de Philippe le Bon) ; elle s'est continuée jusqu'au milieu du xvii^e siècle. Agrippa d'Aubigné dans les *Aventures du baron de Fœneste*, parle de tapisseries que madame de Meinare pria Du Monin de lui commander à Lyon, « *représentant quatre triomphes, chacun de trois pantes. Ce n'est pas le triomphe de la chasteté, ni rien de l'invention de Pétrarque. Le premier est le triomphe de l'impiété, le second de l'Ignorance, le troisième de Poltronnerie, le quatrième de Gueuserie, qui est le plus beau, etc. Au premier triomphe estoit un charriot tiré par quatre vilains beaux diables,* etc. » Le Triomphe de la chasteté appartient à MM. Flandin et Leclanché.

(Page 142.) *Tapisserie dite du Mariage.* — Elle porte

la marque de Bruxelles, tissée dans le champ uni et l'écusson de la famille Cœur. Chaque pièce de cette tenture, qui appartient à M. Moreau, est encadrée d'une bordure dont les emblèmes se rapportent au sujet principal.

(Pages 218 et 219.) *La prise de Douay en présence du Roy.* — Tapisserie des Gobelins en haute lisse, faisant partie de « la tenture rehaussée d'or de l'histoire du roy en quatorze pièces », d'après Lebrun et Van der Meulen (peinture d'Yvart père).

Dans l'écusson de la bordure du commencement de la pièce, on lit : *Anno* 1668. Dans la seconde bordure : 1676. « Ce que M. Laurent et M. Lefebvre ont fait de cette tenture a été paié à 400 livres l'aune carrée ; le reste a été paié à M. Jans 450 livres l'aune carrée, leur travail ayant toujours esté distingué des autres » (Mesmoires de M. Mesmyn). Au taux actuel de l'argent ; ces prix représentent 1905 livres le mètre carré.

Cette tapisserie est sur fond d'or et d'une splendide exécution.

(Page 259.) *Tapisserie exécutée à Aubusson* en 1760, destinée à la décoration d'un palais de justice. La justice est personnifiée par une femme tenant d'une main des balances, de l'autre un glaive ; un génie lui présente un livre. Le médaillon est entouré d'une riche draperie fond bleu, semée de fleurs de lis d'or. Dans le haut une guirlande de fleurs et de fruits. La gravure a été faite sur l'esquisse du temps, signée LECLERE.

(Page 261.) *Dossier de fauteuil.* — Entourage et bouquet de branches de roses, sur un dessin original de l'époque.

(Page 263.) *Petit panneau et lit en tapisserie.* — Style Louis XVI. Ces deux objets faisaient partie de la décoration complète d'une chambre à coucher en tapis-

serie exécutée à Aubusson en 1775, sur des dessins originaux de Ranson.

(Page 267.) *Tenture d'une décoration de salon.* — Panneau en tapisserie d'Aubusson ; fin du xviii^e siècle. Les camées sont en teintes grises sur un fond vert malachite. Le petit caisson du bas représentant des personnages à cheval est seul en coloris. Gravure d'après le dessin original.

(Page 271.) *Tapisserie flamande du* xvii^e *siècle.* — Exécutée à Bruxelles sur des modèles donnés par Van Kessel et Kerfs pour un des descendants de G. B. de Moncade, seigneur d'Ayrona, en 1663. Elle représente sous une forme allégorique le règne de Martin I^{er}, roi d'Aragon. Signée A. AUWERCX. Cette tapisserie était peut-être la reproduction d'une ancienne tenture. La correspondance de Marguerite d'Autriche (t. I^{er}, page 368) parle de tapisseries commandées à Bruxelles par un roi d'Aragon et retraçant la généalogie des rois d'Espagne. Appartient à M. Bellenot.

(Page 273.) *Dossier de fauteuil.* En tapisserie. — Le sujet au milieu représente « le coq et la perle ». Le motif a été reproduit à Aubusson en 1810. Le dessin primitif date des dernières années de Louis XVI.

(Page 274.) *Fond de fauteuil. Phénix s'abreuvant à une fontaine.* — Style des premières années du xix^e siècle. Les dossiers de cet ameublement, reproduit souvent à Aubusson, ont un pareil encadrement de forme carrée ; dans le milieu, sur un fond de ciel, se détachent des urnes antiques, des vases grecs, des colonnes brisées, des brûle-parfums.

(Pages 275 et 276.) *Canapé et dossier de fauteuil.* — École de Prud'hon. Tapisserie fine. Dessin envoyé à Aubusson en 1812.

(Page 275). *Tapis de pied d'Aubusson*, d'après les croquis de Percier et Fontaine. Exécuté à Aubusson en 1810 pour l'un des grands dignitaires de l'Empire.

(Page 277.) *Dossier de fauteuil.* Époque de la Restauration. Le camée du milieu en tons gris est sur un fond violet. Les cygnes qui font partie de l'ornementation sont un des traits distinctifs de cette époque. On les retrouve dans presque tous les dessins d'Aubusson, même dans les tapis de pied.

(Page 297.) *Jean Goujon.* — Tapisserie des Gobelins destinée à décorer la Galerie d'Apollon au Louvre. Exécutée de nos jours.

TABLE DES MATIÈRES

Préface.. 1

Introduction. — Procédés de fabrication. — Hautes lisses. — Basses lisses... 5

I. — Les tapisseries dans l'antiquité. — Le métier grec. — Le métier égyptien. — La tapisserie d'Arachné décrite par Ovide. Procédés de teinture employés par les anciens. — Le travail dans la Gaule sous la domination romaine. — Les tapisseries d'Orient au v° siècle. — Métiers de tapisserie dans les monastères............. 15

II. — Les tapissiers sarrasinois et les tapissiers en haute lisse. — Le *Livre des mestiers* d'Estienne Boyleaux. — Différents statuts organisant la corporation des tapissiers, depuis saint Louis jusqu'en 1789.. 33

III. — Les tapisseries en Flandre. — Influence de la prise de Constantinople par les Croisés en 1203 sur l'art et l'industrie de la Flandre. — Organisation des métiers. — Lutte des communiers de Flandre contre la féodalité. — Les tapisseries des ducs de Bourgogne. — Les premiers peintres flamands. — Roger Van der Weyden....... 52

IV. — Ruine d'Arras. — Influence de l'art sur l'industrie de la tapisserie. — Raphaël. Les Arrazi. — Michel Coxius. Van Orlez. — Les tapisseries de Charles-Quint. — Ordonnance de 1544 sur de *stil* et métier de la tapisserie... 86

V. — Les Tapisseries des Rois de France et des Princes de la maison de Valois. — Manufactures de Fontainebleau et de la Trinité. — Dubourg et Henri Lerambert. — La Flandre sous Philippe II........... 124

VI. — Origine de l'industrie des tapisseries à Aubusson. — Les Sarrasins. — Louis de Bourbon, comte de la Marche, épouse Marie de Haynaut. — Tapisseries d'Aubusson, de Felletin. — Histoire de l'industrie de la tapisserie dans la Marche depuis les Valois jusqu'à Louis XIV... 152

VII. — Colbert. — Ordonnance de 1665. — Prospérité d'Aubusson. — Révocation de l'édit de Nantes, 1685. — Les intendants de la généralité de Moulins à Aubusson. — Leurs rapports. — Les huguenots persécutés. — Les ouvriers d'Aubusson émigrent à l'étranger.......... 179

VIII. — Louis XIV. — Fondation des Gobelins. — Histoire de cette manufacture depuis 1664 jusqu'en 1789. — Beauvais............... 206

IX. — Les tapisseries d'Aubusson depuis le règne de Louis XV jusqu'à nos jours. — Décadence des fabriques de Flandre................. 237

X. — Histoire des Gobelins, depuis Louis XVI jusqu'à nos jours...... 281

Résumé et conlusion.. 301

Notice explicative des planches................................ 309

CORBEIL. TYP. DE CRÉTÉ FILS.

www.ingramcontent.com/pod-product-compliance
Lightning Source LLC
Chambersburg PA
CBHW071624220526
45469CB00002B/467